"예술이 존속하는 한 예술은 세월을
초월하는 아름다움을 간직할 수 있다.
……그러므로 나는 예술을 더욱
완전하게 만들 것이다."

미켈란젤로, 1546년

"이미 내게는 나를 끊임없이 노력하게 만드는
너무 과분한 아내가 있다. 그녀는 바로 나의 예술이요,
나의 작품은 나의 자식이다."

미켈란젤로, 조르조 바사리의 기록 중에서, 1568년

성모상의 머리,
미켈란젤로가 제작한 첫 번째 〈피에타〉, 1499년
(전체 작품은 65쪽 수록)

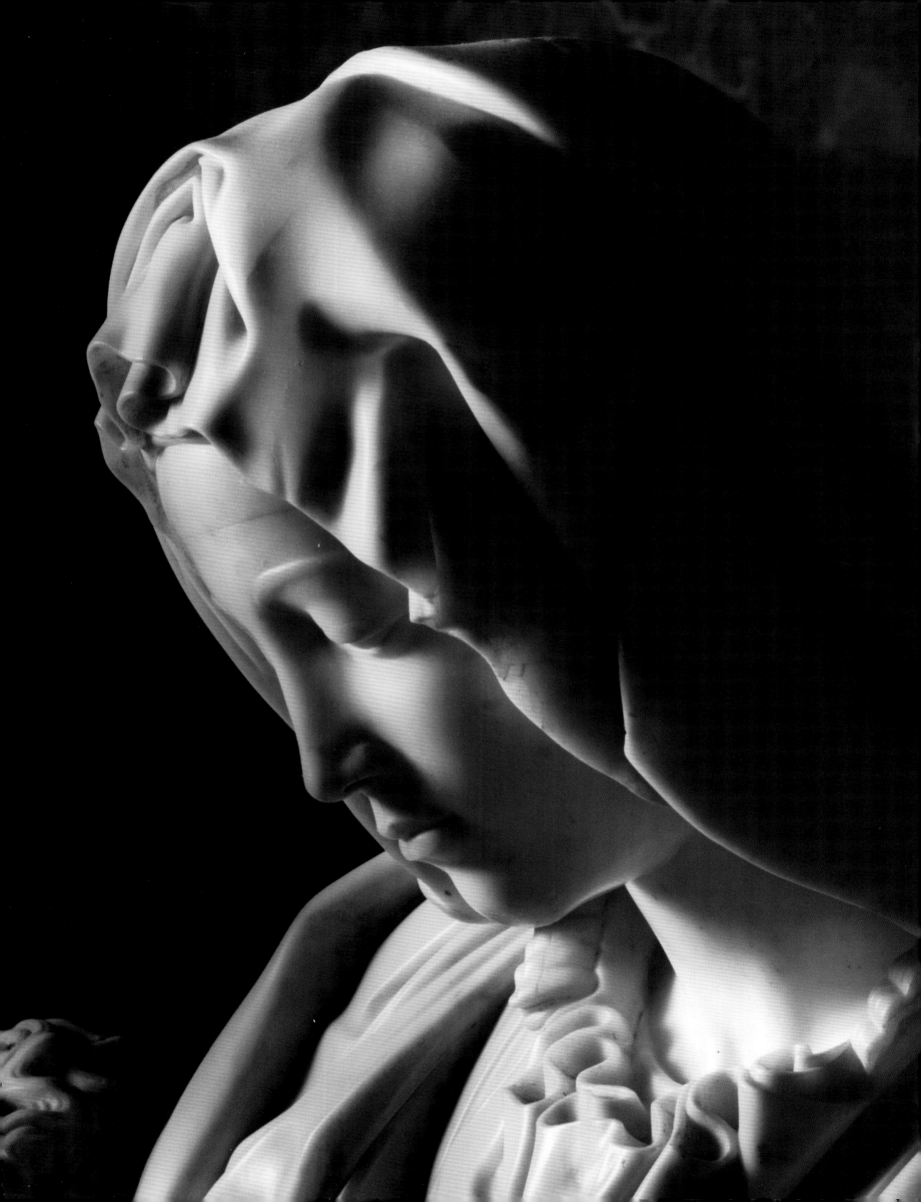

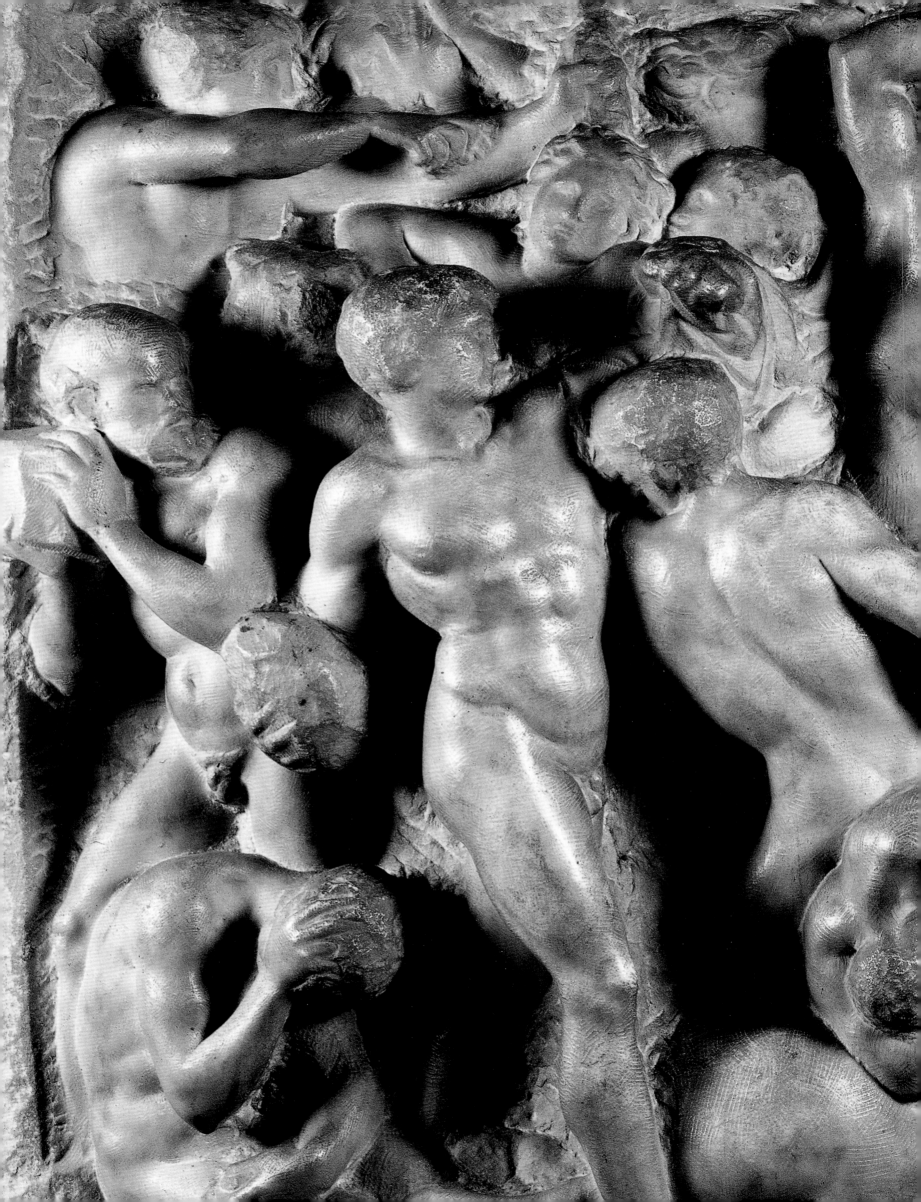

"조각은 덜어내는 방법으로 만들어진다.

반면 회화는 덧붙이는 방법으로 만들어진다."

미켈란젤로가 베네데토 바르키에게 보낸 편지 중에서, 1546년

〈켄타우로스의 전투〉의 세부, 미켈란젤로의 두 번째 부조 작품, 1492년

(전체 작품은 140쪽 수록)

"나는 지금껏 존재했던 어떤 사람보다도 열렬하게 타인을 사랑하는 기질을 갖고 있다. 재능을 소유하고 있거나 훌륭한 마음씨를 가진 사람을 만날 때마다 …… 나는 그를 사랑하지 않을 수 없게 된다. 그리하여 완전히 그에게 매료되고 나 자신의 존재를 잊은 채 그의 소유물이 된다."

미켈란젤로, 도나토 자노티의 기록 중에서, 1545년경

〈다비드〉의 머리, 1501-04년

(전체 작품은 66쪽 수록)

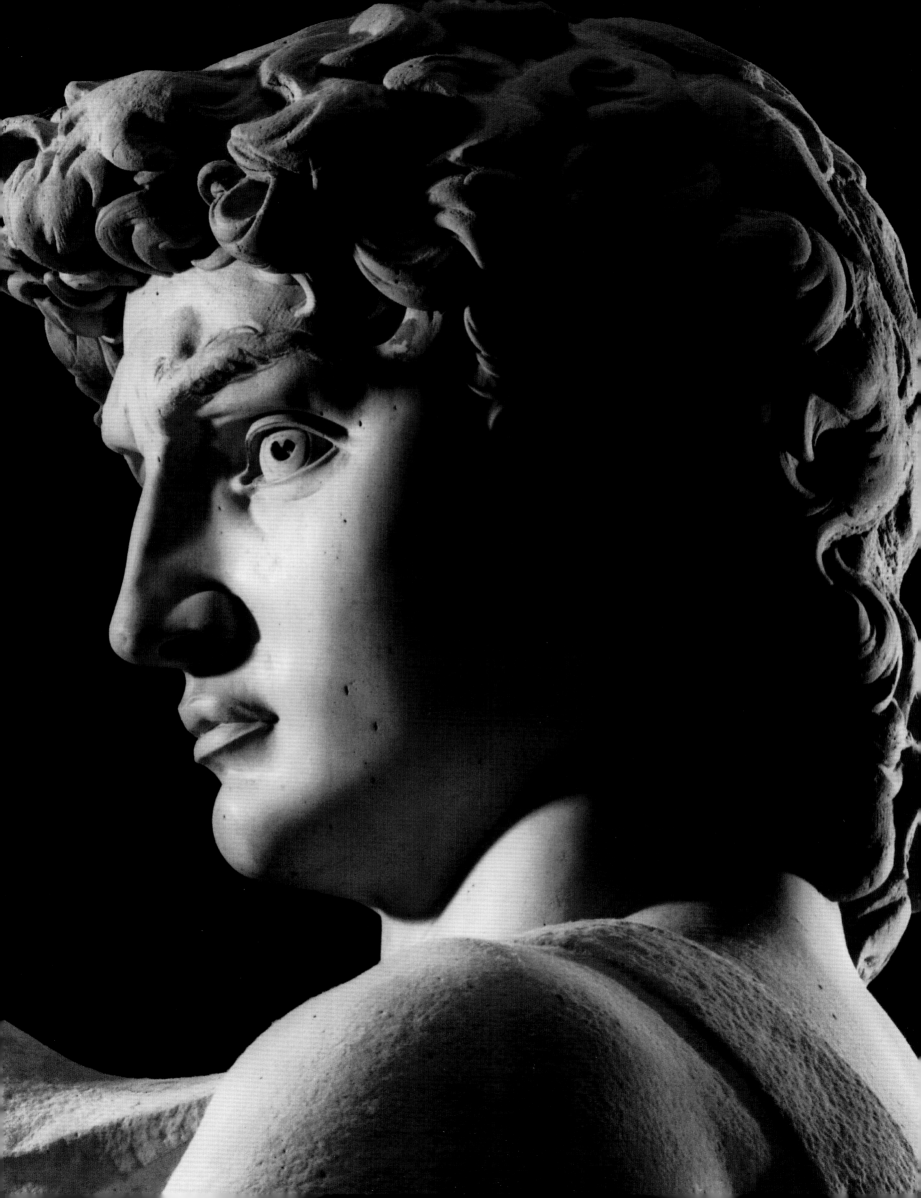

"나는 장사꾼 같은 화가로 또는 조각가로 살지 않았다. ……
비록 내가 세 명의 교황에게 봉사했지만, 나는 내 아버지와
형제들의 명예를 지키기 위해 항상 조심해 왔다."

프란치스코 데 홀란다(1517-84)가 쓴 《회화에 대한 네 편의 대화》 중에서

〈다비드〉의 세부, 1501-04년

(전체 작품은 66쪽 수록)

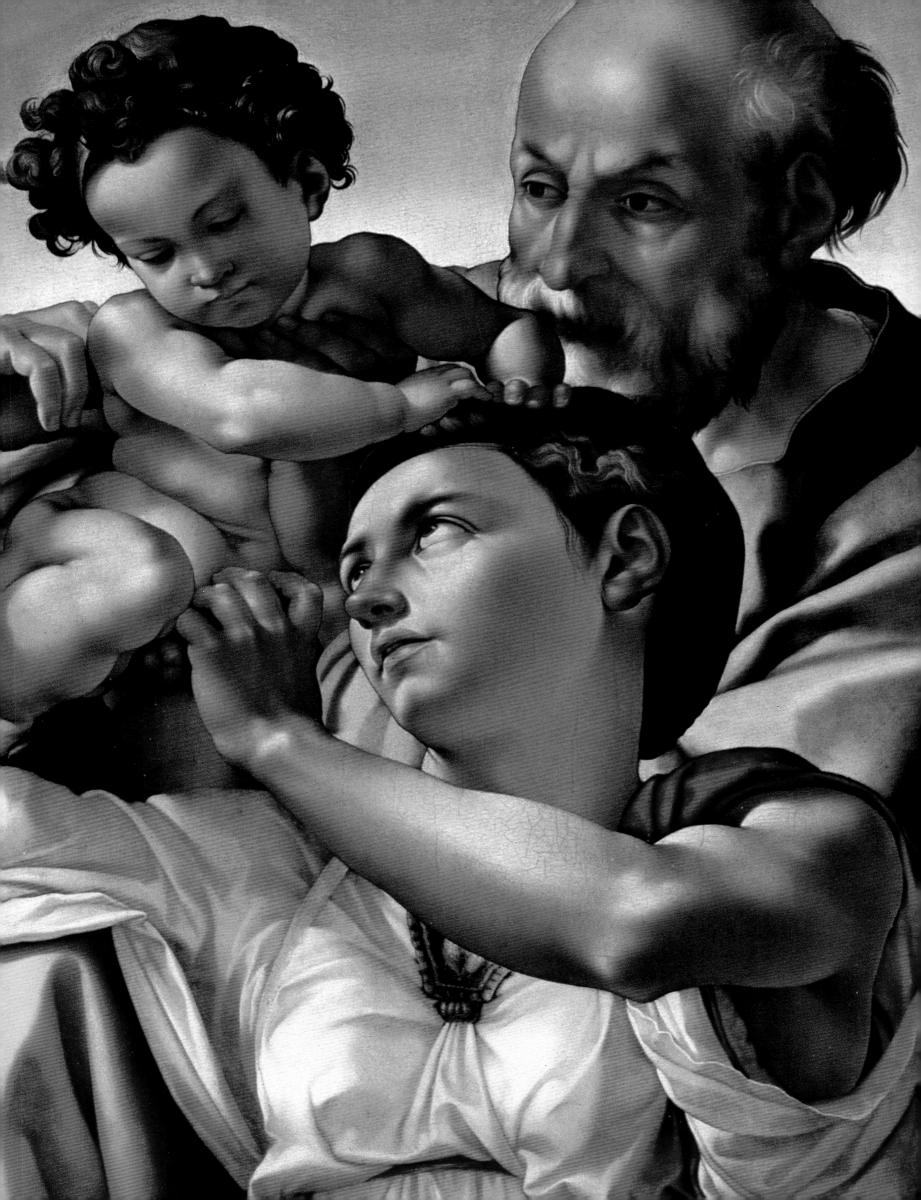

"기하학과 산수의 추론, 그리고 원근법의 규칙들도
관찰력이라는 나침반이 없으면 아무 소용이 없다."

미켈란젤로와 조반니 파올로 로마초의 대화 중에서, 1584/85년경

"그림을 그릴 때 가장 고심해야 할 점은,

엄청난 양의 노동과 땀으로 작품을 제작해야 하지만

그림이 완성된 뒤에는 마치 일순간에

매우 손쉽게 그린 듯이 보여야 한다는 점이다."

프란치스코 데 홀란다(1517-84)가 쓴 《회화에 대한 네 편의 대화》 중에서

"이탈리아에서 제작된 작품만이 진정한 회화라 불릴 수 있으며, 따라서 우리는 뛰어난 그림을 이탈리아적(的)이라고 한다. 만일 다른 나라에서 그렇게 훌륭한 그림이 그려졌더라면, 그 나라 또는 그 지방의 이름이 훌륭한 작품을 일컫게 되었을 것이다. 이탈리아의 뛰어난 그림들을 보자면 대단히 고결하고 경건하다. 왜냐하면 현명한 사람들에게는 그 자체로 온전하여 신과 하나가 되는, 완벽함에 이르는 어려움이야말로 헌신을 유발하기 때문이다."

프란치스코 데 홀란다(1517-84)가 쓴 《회화에 대한 네 편의 대화》 중에서

반원형 벽간에 미켈란젤로가 그린 〈야곱과 요셉〉 중 여인의 얼굴, 1511-12년

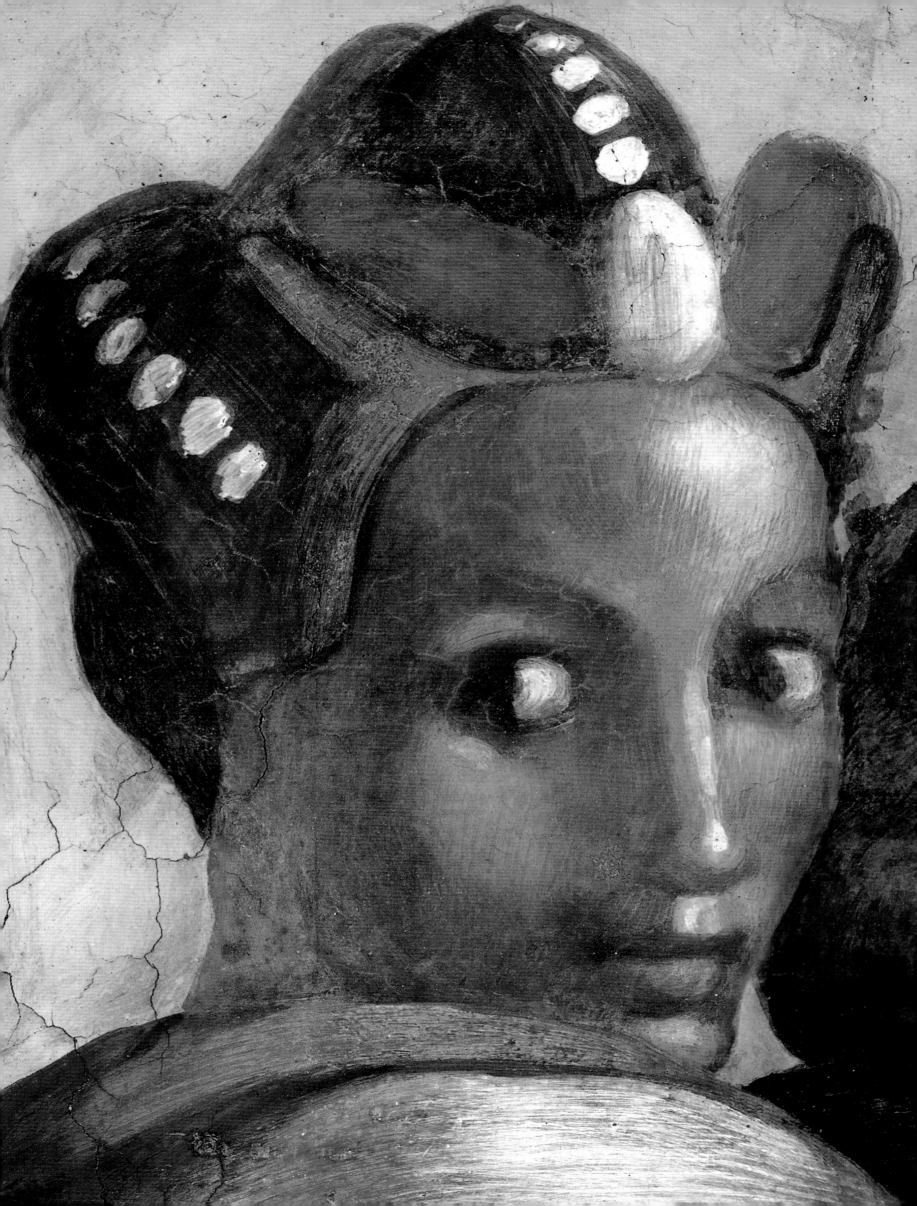

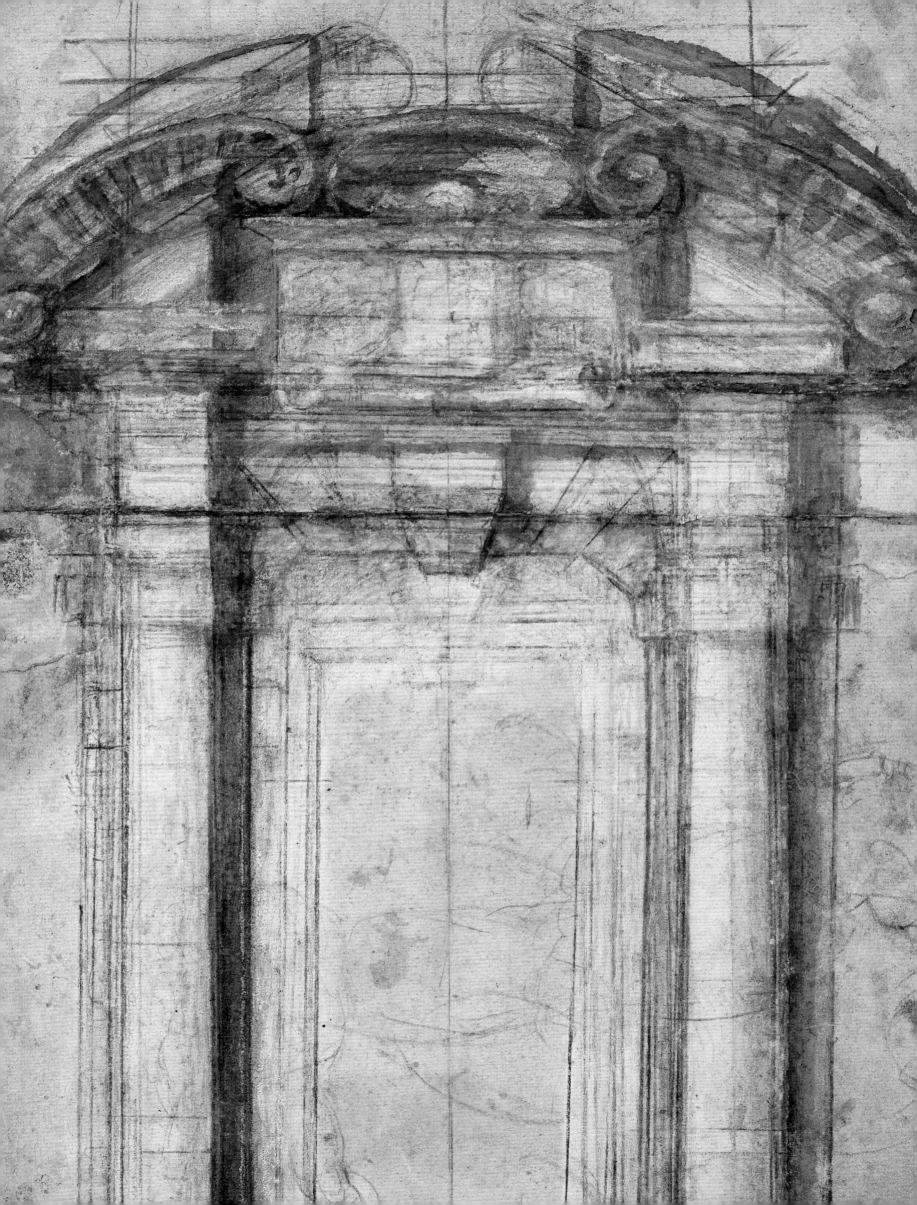

"이 도시에 내가 아직껏 훔쳐내어 모방하지 않은

불멸의 건물은 없지 않소? 그것도 마차나 배가 아닌,

얇은 종잇장을 가지고 말이오."

미켈란젤로가 비토리아 콜론나에게 쓴 편지 중에서, 1545년

로마의 성문 중 하나인 포르타 피아를 위한 습작,
1561년경

"소묘에 숙달된 사람이라면 누구라도 미켈란젤로가

위대한 보물을 지녔다는 사실을 인정해야 마땅하다.

그는 그림으로든 조각으로든 어떤 탑보다도 드높고 고귀한

인물상을 만들 수 있을 것이며, 아무리 좁고 작은 건물의

벽이나 틈에서라도 위대한 상상의 나래를 펼 수 있을 것이다."

프란치스코 데 홀란다(1517-84)가 쓴 《회화에 대한 네 편의 대화》 중에서

<성모와 아기 예수>, 1520년대 중반

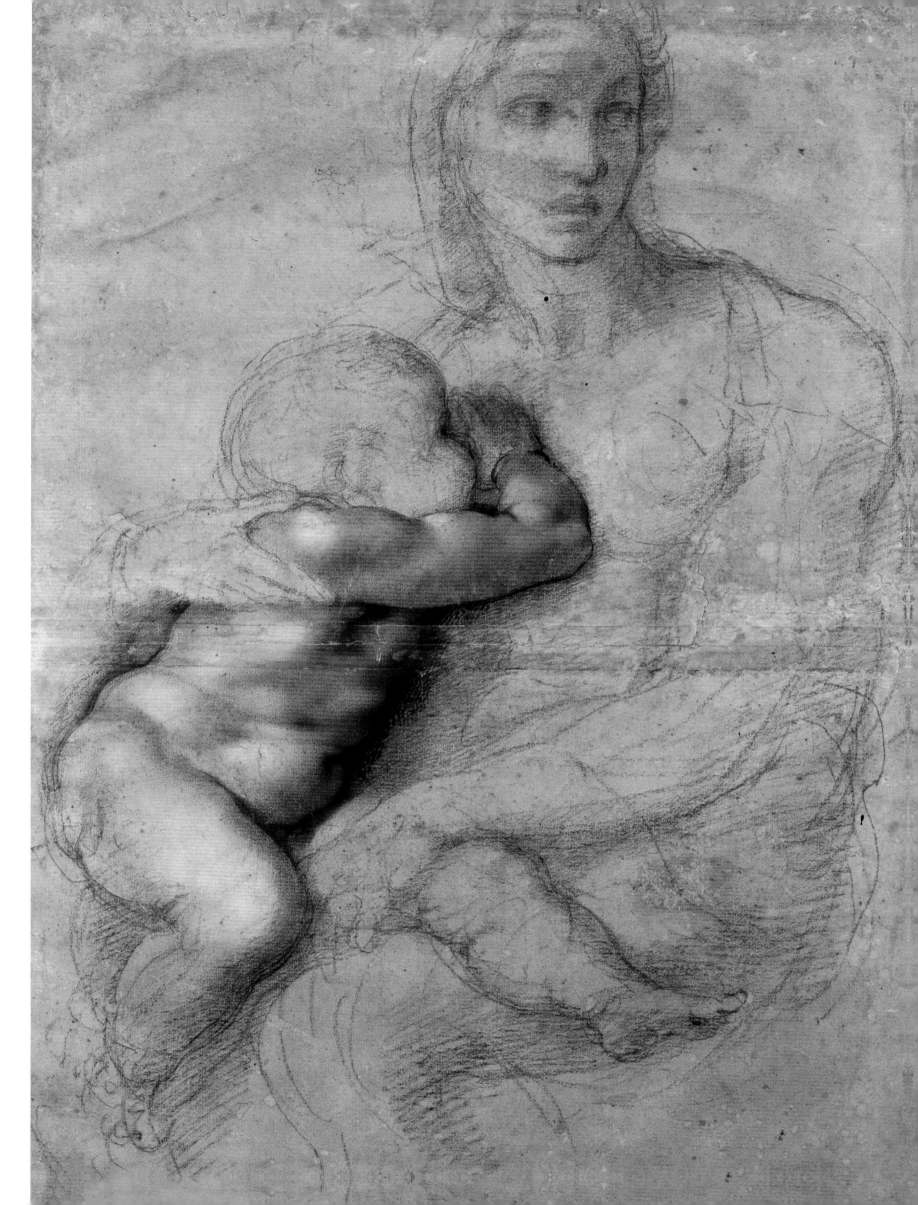

"한 점의 훌륭한 그림은 창조주가 지닌 완벽한 권능의 그림자일 따름이다. 그것은 오직 고귀한 영혼만이 상당한 노력을 기울여 감지할 수 있는 신의 그림, 음악, 멜로디의 모방에 지나지 않는다."

프란치스코 데 홀란다(1517-84)가 쓴 《회화에 대한 네 편의 대화》 중에서

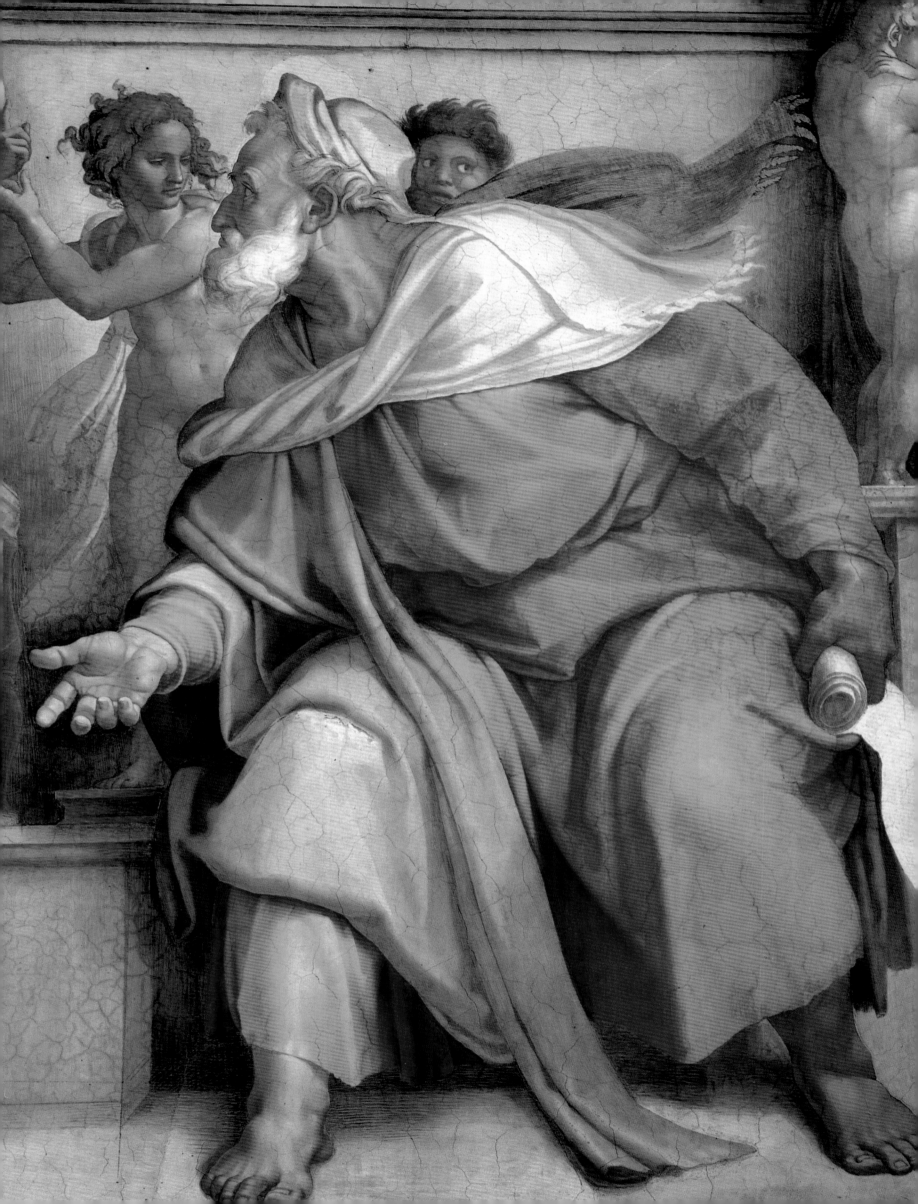

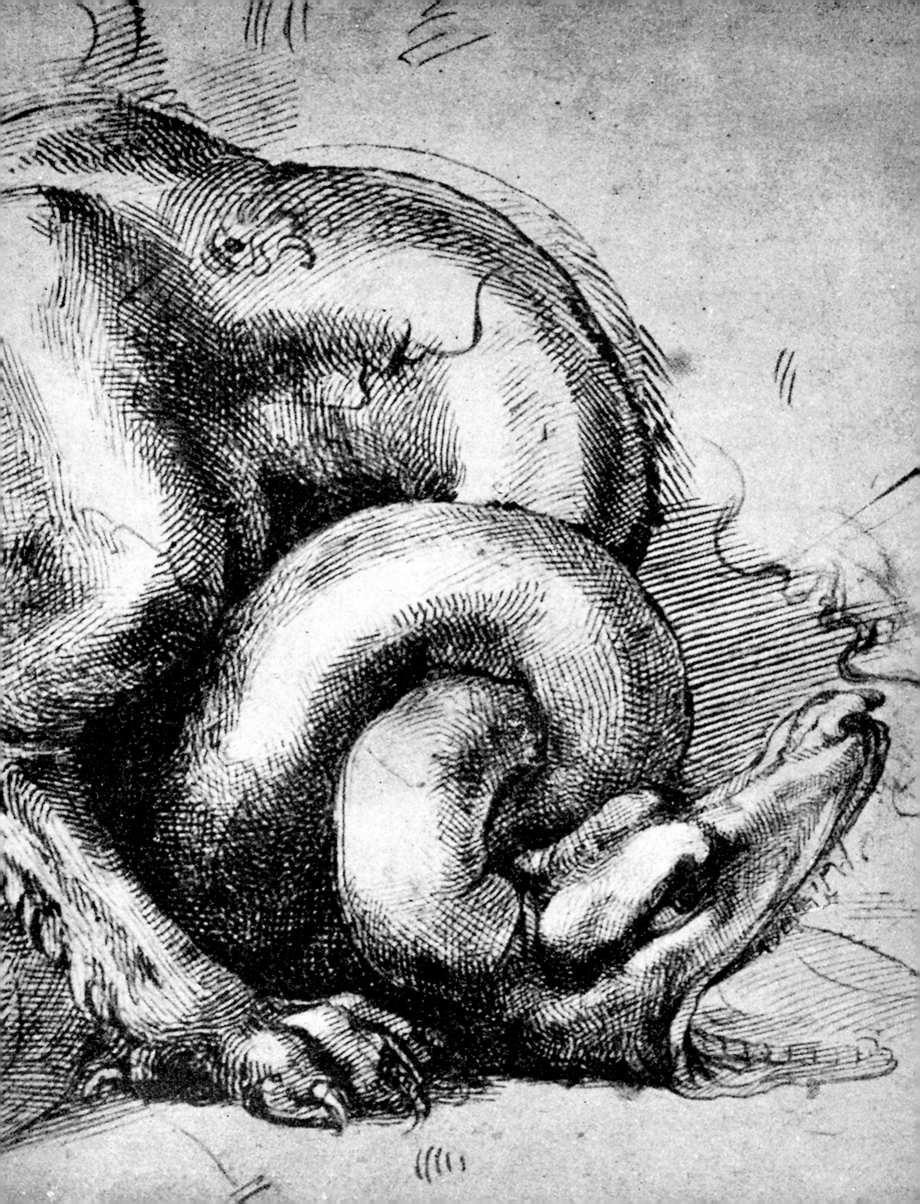

"단순히 한 마리 물고기를 묘사한 소묘에도,

인간 형상을 묘사한 소묘뿐만 아니라 이 세상

모든 도시를 묘사한 소묘만큼이나 풍부한 기교와

상상력이 발휘되어 있다."

프란치스코 데 흘란다(1517-84)가 쓴 《회화에 대한 네 편의 대화》 중에서

용 습작

"미는 목적에 따른다.

미는 목적과 용도에

가장 적합한 요소가 될 때

가장 강렬한 빛을 발한다."

빈첸코 단티와의 대화 중에서, 1567년

소년 습작, 안드레아스 쿠아라테시로 추정됨,
1532년경

이 일의 압박감 때문에 생긴 갑상선종,
마치 롬바르디아의 물이 고양이들을 붓게 하듯,
혹은 어딘가 다른 나라에서 나타나는 병인지도 모르지.
내 동그란 배는 이제 턱 밑까지 짓눌렸네.

내 턱수염은 천국을 향해 있으며,
나는 목 위에 매달린 내 뒤통수를 느낀다네.
내게는 죽은 자의 영혼을 나르는 하피의 가슴이 자라고 있네.
쉼 없이 움직이는 붓과 뚝뚝 떨어지는 물감은,
내 얼굴을 멋진 마룻바닥처럼 만들었지.

내 허리는 불룩한 배를 뚫고 들어갔고,
엉덩이는 균형을 잡기 위해 말 궁둥이처럼 뒤로 뺐네.
나는 확실하지도 보이지도 않는 길을 묵묵히 가고 있네.

내 살갗의 앞부분은 팽팽하게 당겨지고,
뒷부분은 접히고 매듭처럼 뭉쳐,
내 몸은 마치 시리아의 활처럼 휘었네.

그리고 여러 가지 생각들은 점점 자라나,
마음속에 기이하고 거짓된 것들을 가져다 놓았네.
비뚤어진 총으로는 누구라도 제대로 쏠 수 없겠지.

조반니, 이리 와서 구해주게,
죽어버린 내 그림과 나의 명예를.
나는 비참한 상황에 처해 있어, 이제 화가라고 할 수도 없다네.

미켈란젤로가 조반니 다 피스토이아에게 보낸 소네트

옆 페이지의 소네트 필사본,
시스티나 예배당 천장에 프레스코화 작업을 하는 자신의 모습을 그려 놓았음,
1509-10년

I o gia facto ūgozo ī q̄esto stēto
Chome fa lacqua agacti ī lōbardia
over daltro paese chessi chesisia
cha forza luētre apicha socto lmēto

La barba alcielo ellamemoria sento
ī sullo scrignio elpecto fo darpia
e lpennel sopraluiso tuttavia
melfa gocciando ū richo pavimēto

E lōbi entrati miso nella peccia
e fo delcul p̄ chōtrapeso groppa
e passi sēza gliochi muovo īvano

Dināzi misalluga lachorteccia
e p̄ piegarsi adietro siragroppa
e tēdomi comarcho soriano

p̄o fallacē estrano
surgie iliuditio ch̄ lamēte porta
ch̄ mal sitra p̄ cerboctana torta

lamia pictura morta
dj fēdi orma giovanni elmio onore
nō sēdo īlocg bō ne io pictore

"나는 이곳에서 엄청나게 불안정하고 고된 생활을 하고
있다. 내게는 친구도 없고 또 바라지도 않는다. 음식을 먹을
시간조차 없다. 나는 더 이상 난관을 짊어지고 싶지 않다.
이제 조금도 더 견딜 수 없기 때문이다."

미켈란젤로, 피렌체에 있던 동생 부오나로토에게 쓴 편지, 1509년

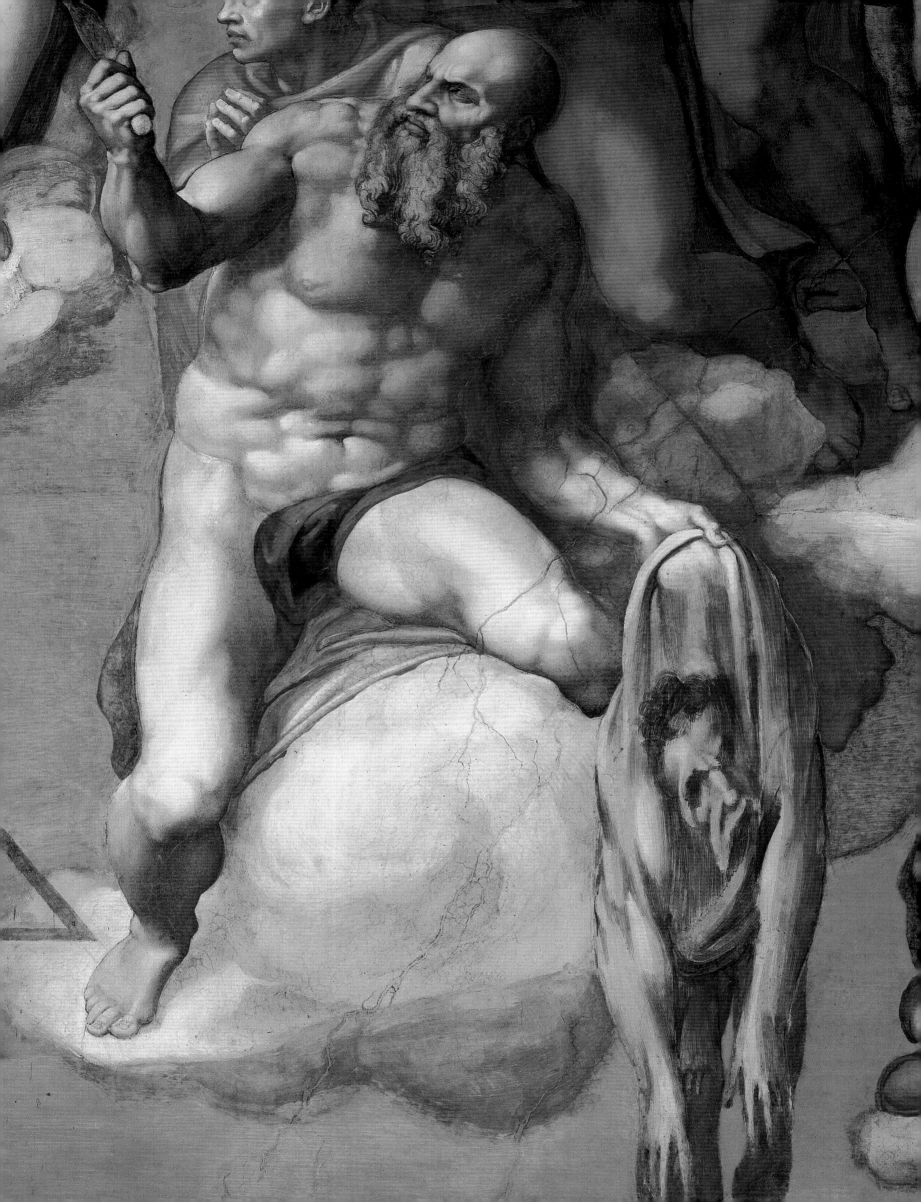

혼란스럽고 침울한 송장에서 벗어나,
그리고 세속으로부터의 자유를 위해, 나는 당신을 찾습니다,
내 경애하는 주님이시여, 지치고 위태로운 배 하나가
무서운 폭풍으로부터 평안의 세계로 나아가듯이.

당신의 가시 면류관과 당신의 손톱과 당신의 두 손바닥,
그리고 당신의 너그럽고 소박하며 자비로운 얼굴을 통해,
내 불행한 영혼에게 깊은 참회와 구제의 희망이라는
자비를 약속해주소서.

당신의 성스러운 눈이 저의 과거를 지켜봄에
옳고 그름만으로 판단하지 마시옵고,
마찬가지로 당신의 청결한 귀도 그러하기를,
그리고 당신의 근엄한 손길도 저의 과거를 꾸짖지 않기를 비옵니다.

당신의 피로써 저의 죄를 씻고 멸해 주시며,
제가 나이가 들수록, 당신의 피가 넘쳐흘러
항상 힘이 되고 완전한 용서를 얻도록 바라옵니다.

<p style="text-align:center">미켈란젤로의 마지막 소네트 중에서</p>

십자가의 예수, 성모와 요한 습작

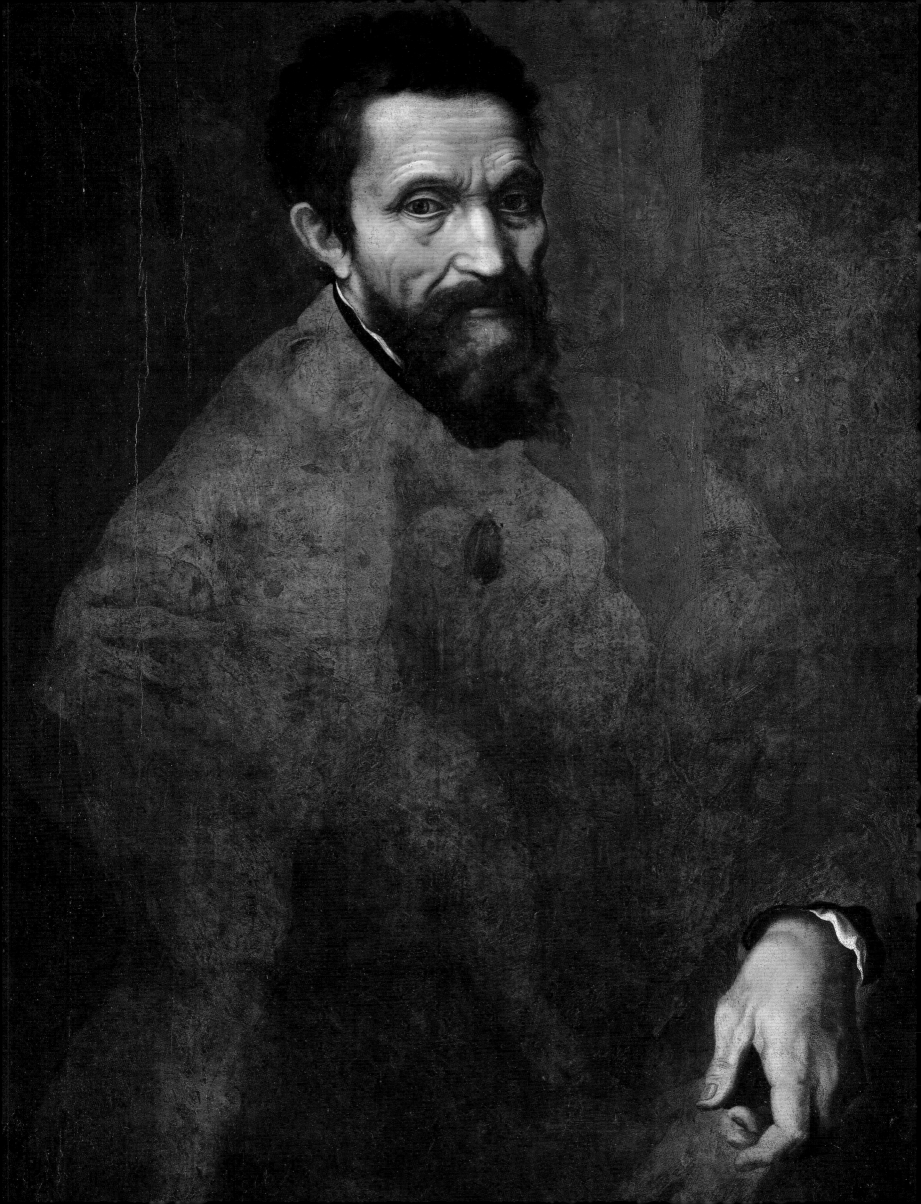

I, Michelangelo

_미켈란젤로가 말하는 미켈란젤로의 삶과 예술

제오르자 일레츠코 지음

최기득 옮김

예경

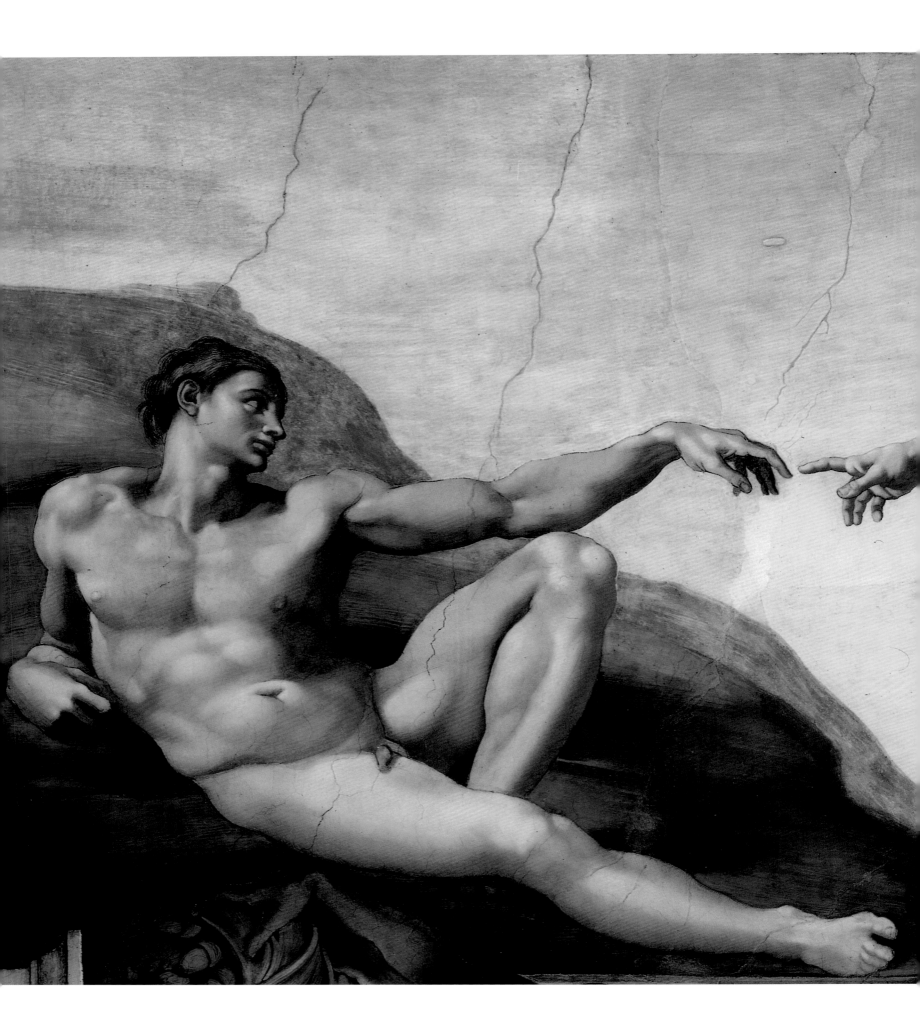

차 례

나, 미켈란젤로 부오나로티

리오나르도,
네가 보내준 맛있는 마르촐리노 치즈 열두 개는 잘 받았다. 매우 고맙게 생각하며, 내가 잘
지내고 있듯이 너도 잘 지낸다는 기쁜 소식 때문에 감사하는 마음은 더할 나위 없구나.
최근에 수차례 편지를 받고도 답장을 못한 것은, 내 손이 더 이상 마음대로 움직이지 않기
때문이다. 그러나 이제부터는 다른 사람을 시켜서라도 편지를 쓰게 해서 내 서명을 더하면
되겠지. 지금은 특별히 더 해줄 이야기가 없단다.

<div style="text-align: right">1563년 12월 28일 로마에서, 나, 미켈란젤로 부오나로티</div>

89세에 미켈란젤로가 쓴 마지막 편지는 노쇠한 신체에도 불구하고 삶에 만족하며 토스카나 치즈를 선물로 받고 즐거워하는, 맑은 정신과 예리한 재치를 지닌 노인의 모습을 보여준다. 1564년 2월 18일에 사망하기 바로 며칠 전까지만 해도 그는 여전히 꼿꼿하게 밖으로 돌아다니곤 했다. 심지어 날씨가 좋을 때는 말타기를 즐기거나 〈피에타〉상을 완성하려고 애쓰기도 했다. 놀랄 정도로 명확하게 쓴 서명에는, 살아생전에 '신성'하다고 칭송받던 예술가로서 자신의 위대함을 조금도 의심하지 않는 한 인간의 자부심이 확신에 찬 어조로 표현되어 있다. 그런데 그의 편지에서 '나, 미켈란젤로 부오나로티'라는 문구는 단지 세 번밖에 발견되지 않는다. 그것은 조카이자 상속인이었던 "피렌체에 살고 있는 내가 친아들처럼 사랑하는 리오나르도 부오나로티"에게 보낸 편지들에만 나타난다. 위의 문구는 미켈란젤로가 자신의 죽음이 가까워졌음을 느끼고 신변을 정리하던 무렵에 쓴 유언장의 일부로, 유언장의 공식적이고 진지한 분위기에 숨겨진 부드럽고 친밀한 감정을 드러낸다.

이와 비슷한 맥락에서 씌어진 첫 번째 편지는, 1546년 1월 미켈란젤로가 매우 심한 병에 걸렸을 때 송금과 부동산 구입에 관해 보낸 것이었다. 그리고 상당히 좋은 건강 상태에서 쓴 그 다음 편지에는 돈을 우려내려는 친척들에게 큰 소리로 야단치는 심술궂고 늙은 삼촌의 모습이 담겨 있다. "너는 40년 넘게 내 주머니를 기웃거리며 살았지만, 나는 너에게 보답을 받기는커녕 단 한 번이라도 좋은 이야기를 들은 적이 없다."

미켈란젤로는 젊은 시절부터 인생에 실패한 아버지와 네 명의 무능한 형제들을 홀로 먹여 살려야 하는 가장 역할을 했다. 역설적이게도 그는 아버지와 삼촌들이 천박한 그림쟁이 짓이라 업신여기던 미술을 통해 가족의 생계를 유지했다. 아버지와 삼촌들은 어떻게 해서든 어린 미켈란젤로의 머릿속에서 미술이라는 허튼 생각을 지우려고 했다. 그들은 미술과 관련된 일을 한다는 것은 피렌체에서 대대로 상인, 은행가, 공무원들을 배출한 명망 있는 가문의 일원에게는 적합하지 않다고 여겼다. 심지어 그것이 몰락해버린 가문이라고 해도. 그러나 미켈란젤로는 자신의 천직을 위해 모든 행복을 기꺼이 포기하고자 했으며, '가장 고귀한 가문' 중 하나였던 집안의 지위를 되찾으려는 희망을 갖고 헌신적으로 일하면서 돈을 아끼고 저축하였다. 부오나로티 가문은 오래 전부터 왕에 맞서 교황을 지지하는 공화파인 구엘프 당에 속해 있었지만, 미켈란젤로는 엉뚱하게도 자신의 집안이 고대의 카노사 백작 가문 출신이라 믿었으며 그것이 그에게는 점점 더 중요한 의미를 띠게 되었다.

상인 출신 가문들이 귀족계층으로 지위가 향상되던 당시에, 미켈란젤로는 평생 동안 자신

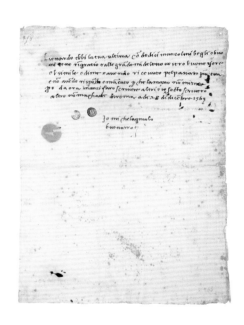

미켈란젤로의 마지막 편지

부오나로티 문서보관소, 피렌체

1563년 12월 28일이라는 날짜와 'Io Michelangnolo Buonarroti'라는 서명이 적혀 있다.

36쪽
줄리아노 부가르디니,
〈터번을 쓴 미켈란젤로의 초상〉, 1522년경
캔버스에 유채, 55.3×43.5cm,
카사 부오나로티, 피렌체.

의 모범이 되었던 메디치 가문이 수 세대에 걸쳐 이룩해낸 성공 사례를 좀 더 소박한 규모로 뒤따랐다. 그리하여 1515년에 그는 자기 가문의 문장(紋章)에 전형적인 공 모양을 포함시킬 수 있는 권리를 부여받았다. 미켈란젤로의 이런 모든 노력의 중심에는 그가 어릴 때부터 존경했던 로렌초 데 메디치라는 우상이 자리 잡고 있었다. 로렌초는 미술과 철학과 문학을 후원했을 뿐 아니라, 예리한 통찰력과 강인한 행동력으로 피렌체의 정치를 주도하는 한편 자기 집안의 사업을 성공적으로 이끌었던 인물이다.

미켈란젤로가 수년 동안 그의 조카인 리오나르도에게 쓴 편지들에는 신부감 선택이 가문을 일으키는 데 결정적으로 중요하다는 내용의 온갖 지시와 충고가 가득 차 있었는데, 여기에는 모름지기 귀족적인 사고방식도 내포되어 있었다. 즉 미켈란젤로는 신부의 결혼 지참금 액수나 외모가 어떤 영향도 주어서는 안 되며, "오로지 영혼과 육신의 건강, 혈통의 고결함, 그리고 그녀와 친척들의 성격이 가장 중요하다"고 강조했다.

조카가 낳은 자식은 노년의 미켈란젤로에게 가장 큰 기쁨이었다. 또한 그는 자신이 소유하고 있던 토스카나의 경작지에서 나온 치즈나 트레비아노 포도주 등의 여러 가지 생산품을 받았을 때도 몹시 즐거워했다. 그는 가문의 수장이라는 자부심을 갖고 그것들을 로마의 친구들과 후원자들에게 나누어주곤 했다. 한 예로, 배 한 궤짝을 받았을 때 그는 이렇게 말했다.

"배는 모두 86개뿐이었는데, 그 중 33개를 교황에게 보냈지. 교황은 배를 받고 상당히 좋아한 것 같아." 우리는 73세의 노인이 된 미켈란젤로가 배가 몇 개인지를 조심스럽게 세어 보고, 교황에게 보내기 위해 그 중에서 가장 좋은 것들을 골라내는 모습을 쉽게 떠올릴 수 있다. 상인 집안의 피를 물려받은 그로서는 당연히 배의 개수를 헤아렸을 것이고, 배달부가 혹시라도 몇 개 훔치지 않을까 살펴보았을 것이다. 심지어 작품을 거래할 때도 미켈란젤로는 한 푼의 동전도 허술하게 여기지 않으며 지독히 꼼꼼한 상인 기질을 보여주었다. 실행이 불가능하다고 여겨질 만큼 힘든 작업조차 예술적 상상력으로 완성해냈던 미켈란젤로의 천부적인 재능은, 어찌 보면 철저한 세속적 관심과 일상생활의 세심한 습관에서 형성되었는지도 모른다. 그는 산 로렌초 성당 개축을 위해 작성한 비용 내역서(왼쪽)라든지 질녀인 프란체스카의 혼숫감 품목, 심지어는 빨랫감 목록까지 모든 일을 기록하고 목록화해야만 마음을 놓았다. 이렇듯 미켈란젤로는 자신의 생활 전반에 걸쳐 어느 하나도 놓치는 일이 없었다.

배의 개수를 세거나 옷감의 치수를 재는 행동은 어쩌면 소심하게 보일지 모른다. 그러나 그의 이런 행동은 일상의 작은 요소들에 대한 세심한 배려의 표현이자, 삶에 대한 사랑의 표현이었다. 미켈란젤로가 세속적 사물들에서 발견한 풍부한 즐거움은, 그가 삶에 지쳐 영혼의 자유와 사후 세계를 동경하며 쓴 시와 편지에도 그대로 반영된다. 그는 노년이 되어서도 여전히 자존심을 지키려 애썼으며, 적어도 남들 눈에는 "도시에 있는 우아한 별장이 시골집에 비해 나에게 더 많은 명예를 안겨준다"라고 썼듯이 사유지의 풍요로움을 충분히 만끽하였다. 그렇지만 반세기에 걸쳐 모은 재산 덕분에 생활의 안정감을 얻고 가문의 명예를 되찾았을지언정, 그는 결코 자신의 재산 속에서 허우적거리지 않았다. 어렸을 때 피렌체 귀족 계급의 허영심을 비난한 사보나롤라의 열화 같은 연설을 들은 적이 있었던 미켈란젤로는, 호사스러운 허식이나 분위기를 일평생 멸시하였다. 심지어 "내가 달콤함에 젖어 있을 동안에도, 수치심과 죽음에 대한 강렬하고 가혹한 생각이 나를 엄습한다"라고 말할 정도로 자신이 누렸던 만족감조차 세속적인 유혹으로 여겼다. 그는 감각적인 쾌락이 자신의 양심을 갉아먹는다고 생각하였으며 오히려 금욕주의와 고통을 도덕적인 것으로 받아들였다. 이를 입증하듯이, 그는 시스티나 예배당의 천장화를 그릴 때 종말의 예언자 예레미야를 자신의 모습으로 묘사하였다.

산 로렌초 성당 성물실의 신축을 위해 미켈란젤로가 작성한 청구서의 한 페이지
부오나로티 문서보관소, 피렌체

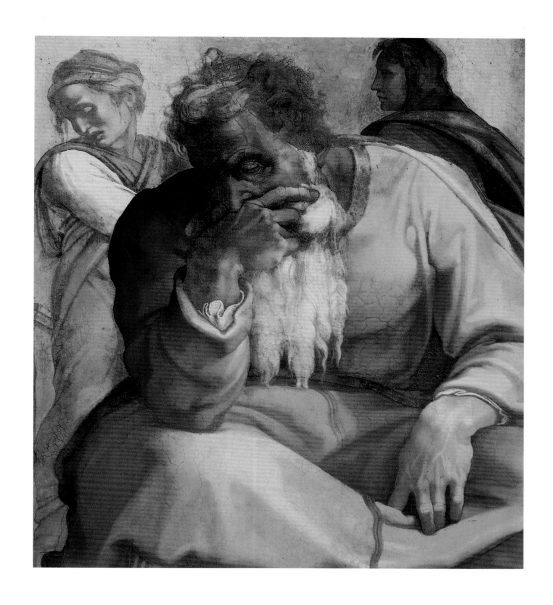

〈예레미야〉
시스티나 예배당 천장화의 일부.
미켈란젤로의 자화상으로 추정된다.

미켈란젤로가 남긴 기록들을 보면, 신의 축복은 고사하고 일상의 행복감조차 표현한 적이 드물다. 그는 살아 있는 동안 자신에 대해, 자신이 한 일들에 대해 불평하면서 대부분의 시간을 보냈다. 그의 비탄 속에는 지속적으로 불만을 토로함으로써 불행과 질투심을 떨쳐버리려는, 일종의 미신에 가까운 염세주의가 깔려 있었다. 그가 악담을 늘어놓은 대상은 주로 가장 가깝고 친한 사람들이었다. 그는 친척들에게 보낸 편지에 늘 훈계하고 질책하는 내용을 적었으며, 돈 문제에 관해서는 꼼꼼한 관심과 자기 연민으로 그들을 꼼짝 못하게 만들었다. 그가 수십 년에 걸쳐 쓴 편지들에는, 자기가 준 돈을 모조리 써버리면서도 고마움조차 느끼지 않는 친척들을 돕기 위해 그가 얼마나 적게 잠을 자고 얼마나 초라한 식사를 했으며 "모든 창피와 참담함을 견디면서 단 한 순간도 행복하지 못했는지", 자신의 몸이 얼마나 "일 때문에 망가졌는지", 빈곤과 "처절한 궁핍" 속에서 어떻게 살아왔는지가 낱낱이 적혀 있다. 그러나 이런 태도는 그가 청년 시절부터 따로 모아놓았던 여분의 재산에 대한 은밀하고 깊은 안도감의 표현이기도 했다. 부동산 이야말로 가장 안전하고 수익이 많은 황금알이라고 생각했던 미켈란젤로는 1506년 이후로 수입 대부분을 부동산에 투자했다. 미술사가인 바사리의 기록에 의하면, 미켈란젤로는 자신이 "가난한 사람들을 많이 도와주고 처녀들에게 남몰래 결혼 지참금을 제공하곤 했던", 엄격하지만 정이

많은 아버지 같은 인물로 여겨지기를 바랐다고 한다.

노년에 이른 미켈란젤로는 조수였던 안토니오 미니, 그리고 아꼈던 하인 우르비노가 남긴 고아들을 비롯하여 이전보다 더 많아진 자신의 친지들을 관대하게 돌보는 일에 관심을 가졌다.

"나, 미켈란젤로 부오나로티"라는 표현은 미켈란젤로라는 인물이 가졌던 복잡한 성격에 진중한 부르주아 기질과 합리적인 성향이 내재해 있었음을 암시한다. 이런 성향은 생애 전반에 걸친 예술과 사랑 그리고 정치의 소용돌이 속에서 미켈란젤로를 인도했던 현실적이면서도 정신적인 나침반이었다. 가장으로서의 애정으로 친척들을 보살피고 상인답게 냉정하고 근엄한 태도를 유지했던 그는, 피렌체에서 은행 사업가가 되기에도 모자람이 없었을 것이다. 그는 자신이 내뱉었던 모든 불평에도 불구하고 친척들을 사랑했다. 그러나 기이하게도 친척들에 대한 이런 사랑은 일종의 허구 또는 환상이기도 했다. 그는 집이 비좁거나 여행 경비가 아깝다는 이유로 방문을 거절하는 등, 친척들이 오는 것을 극구 피하였다. 특히 죽기 전 10여 년 전부터 쓴 편지에는 자신의 지위와 이에 대한 존경심을 요구하는 냉정한 태도가 지속적으로 반영되고 있다.

그러나 동료나 친구들과 어울릴 때면 미켈란젤로는 쾌활하고 재치가 넘치는 또 다른 모습을 보여주었다. 1546년에 절친한 친구이자 동업자였던 루이지 델 리초에게 보낸 편지에서 그는 이렇게 적고 있다. "나는 화가도, 조각가도, 건축가도 아니네. 그러나 자네가 무엇이라 생각하든 전에 말했던 주정뱅이만은 아닐걸세." 델 리초는 스트로치—울리베리에 있던 숙소에서 심각한 병을 앓고 있던 미켈란젤로의 건강을 회복시킨 은인이었다. 미켈란젤로가 자신이 건강을 되찾은 이유가 치료사와 리초뿐만 아니라 울리베리 포도주 덕분이라고 생각했던 것을 보면, 그는 병상에 누워 있으면서도 그다지 침울하게 지내지는 않았던 것으로 보인다. 1530년대와 1540년대에 걸쳐 미켈란젤로는 동료 미술가와 시인 그리고 지식인들 사이에서 상당히 원만한 관계를 유지하였다. 그들은 대부분 유배당한 피렌체 사람들로서 음담패설뿐만 아니라 과장된 철학적 대화까지도 능히 소화해내는 인물들이었다. 미켈란젤로는 친구들과 어울려 음식과 술을 먹고 마시면서 법석대는 저녁을 즐겼으며, 그들이 마련한 광란의 잔치판에도 기꺼이 참석했다. 피에트로 안토니오도 이런 잔치를 마련해 미켈란젤로에게 초대장을 보낸 적이 있다. "우리는 톡톡히 재미를 볼 겁니다. 다른 사람들이야 신경 쓸 필요없죠. 그날 당신은 내가 그동안 자주 얘기했던 것들을 직접 볼 수 있을 겁니다." 그러나 한편으로 미켈란젤로는 가장 가까운 친구들과 이성적인 교우 관계를 유지하였다. 그 중에는 그와 함께 작업하곤 했던 세바스티아노 델 피옴비오, 피렌체 출신의 목사로서 미켈란젤로를 위해 계약과 흥정을 맡아주었던 조반 프란체스코 파투치, 그의 하인이자 조수였던 우르비노, 출판업자이자 그의 비서로서 시를 편집해준 도나토 자노티와 루이지 델 리초가 있었다.

미켈란젤로가 매우 신임했던 리초에게 보낸 편지에는

피렌체에 있는 카사 부오나로티
1508년에 미켈란젤로가 구입했다.

사순절 기간에 그들이 나누어 먹었던 큰 잉어 요리에 대한 세세한 이야기와 함께 그의 조카 브라치의 묘비명에 대한 농담과 익살이 가득하다. 친구의 죽음은 슬픈 일이었지만, 오로지 친한 동료 시인들을 위해 지어진 그 묘비명들은 야비하고 저속한 어구의 장난거리나 한 인간의 삶을 시시한 양념으로 버무린 감상적인 애도의 표현일 뿐이었다. 체키노 브라치는 고결한 성품과 매력으로 인기를 끌었지만 15세가 되던 1544년에 일찍 세상을 떠났다. 리초는 괴로운 마음에 친구인 미켈란젤로에게 묘소와 흉상의 제작을 부탁하였다. 브라치와도 매우 가깝게 지냈던 미켈란젤로는 묘소의 제작 책임을 조수인 우르비노에게 맡겼으며, 재치있는 묘비명을 50개나 지어 리초를 위로했다. 시간이 지날수록 그 내용은 비딱한 유머를 보여주었다. 원래 브라치의 묘비에는 "대자연의 태양과 함께 그의 태양도 영원히 저물었으니"라는 비통한 시 구절이 새겨져 있었으나, 그것은 미켈란젤로의 무미건조한 주석들로 완전히 뉘앙스가 바뀌었다. 리초는 미켈란젤로가 써준 시문에 대한 감사의 뜻으로 좋은 음식들을 선물했고, 미켈란젤로는 "소금에 절인 버섯, 살찐 비둘기, 무화과 빵, 회향유" 등을 챙기기 위해 아무렇게나 시를 써서 추가로 보냈다. 심지어 "송어와 버섯은 천상의 세계에서 시를 짓게 만든다"라는 글까지 있었다. 열여섯 번째 편지에서는 망자가 '무덤 속의 즐거움'을 누리고 있다는 엉뚱한 글을 쓰기도 했고, 만일 브라치(bracci는 이탈리아어로 '팔'을 뜻한다)의 이름이 데피에디(de' Piedi, 다리를 뜻한다)였다면 죽음을 면할 수 있었을 거라는 말장난을 치기도 했다. 그는 "마첼 데코르비(Macel de' Corvi)에서 친애하는 미켈란젤로가"라고 서명하여 로마에 있는 자신의 집 주소를 '까마귀 도살장'이라 칭하고 까마귀 그림까지 곁들이는 등, 이런 장난을 계속하였다.

프란치스코 데 홀란다, 〈'부르주아'가 된 만년의 미켈란젤로〉
수채화, 1540년경, 에스코리알, 마드리드.

그가 발휘했던 변덕과 역설적인 사고방식은 초기에 피렌체의 친구들에게 보낸 편지에서 이미 분명하게 나타나고 있다. 예를 들면 그의 '자화상'을 성 미카엘처럼 묘사하거나 그의 이름을 날개 달린 천사의 머리 모양으로 변화시킨 그림을 곁들인 장난스런 내용의 편지들 말이다.

시스티나 예배당 천장화에 묘사된 누드(42쪽)에서 볼 수 있듯이, 그림으로 표현된 이러한 장난기는 개인적인 서한에만 한정되지 않았다. 도토리로 장식한 화려한 의자는 그의 후원자였던 교황 율리우스 2세 가문의 별칭인 '떡갈나무'를 상징하는 것이 명백하며, 남자의 성기는 떡갈나무 열매를 귀두에 비교하여 비꼬는 것처럼 보인다('귀두 대가리'는 토스카나 사람들이 많이 쓰던 욕설이었다). 작품을 제작할 때 자신을 고생시켰던 교황에 대한 억눌린 적개심을 미켈란젤로는 이런 방식으로 표출했던 것이다. 그러나 미켈란젤로의 의도가 명백히 드러났음에도 불구하고, 최소한 아량과 유머 감각은 지녔던 교황은 이 불경스런 표현 방식을 모른 척 넘어가 주었다.

미켈란젤로가 그린 세 가지 메뉴
부오나로티 문서보관소, 피렌체.

아리오스토가 1532년 서사시 〈분노한 올란도〉에서 '장엄한 천사'로 칭송했던 이 예술가를 유머러스함과 연관짓기는 쉽지 않다. 그 이후로도 신성과 비극은 항상 천재를 예찬하는 낭만적 풍조의 중요한 요소였다. 그러나 만일 우리가 미켈란젤로의 작품과 시에 내포된 악마적이고도 신랄한 냉소주의를 깨닫지 못한다면, 장엄한 천사로서 그의 이미지 역시 불완전해질 것이다. 미켈란젤로의 작품에는 신성한 존재가 세속적인 언어와 결합되거나, 초월적인 존재가 냉혹한 현실감과 혼합되는 경우가 자주 나타난다. 그러나 중요한 사실은 이런 요소들이 서로 충돌하거나 작품을 무력하게 만들지 않고 오히려 조화를 이룬다는 점이다. 미켈란젤로의 창의력에 내포된 이러한 이중성은 복잡다단한 그의 성격에서 비롯되었다. 그는 침울하면서도 냉소적이며, 오랜 고통에 시달린 동시에 현실적인 감각을 지닌 인간이었다. 또한 하찮은 일에 집착하는 까다로운 사람이었지만 끝없는 상상력을 지닌 인간이기도 했다. 그는 공화파를 지향하는 토스카나 출신의 서민이면서 귀족 계급에 속하고자 하는 뜨거운 열망을 지녔으며, 감각적인 쾌락에 대한 취향

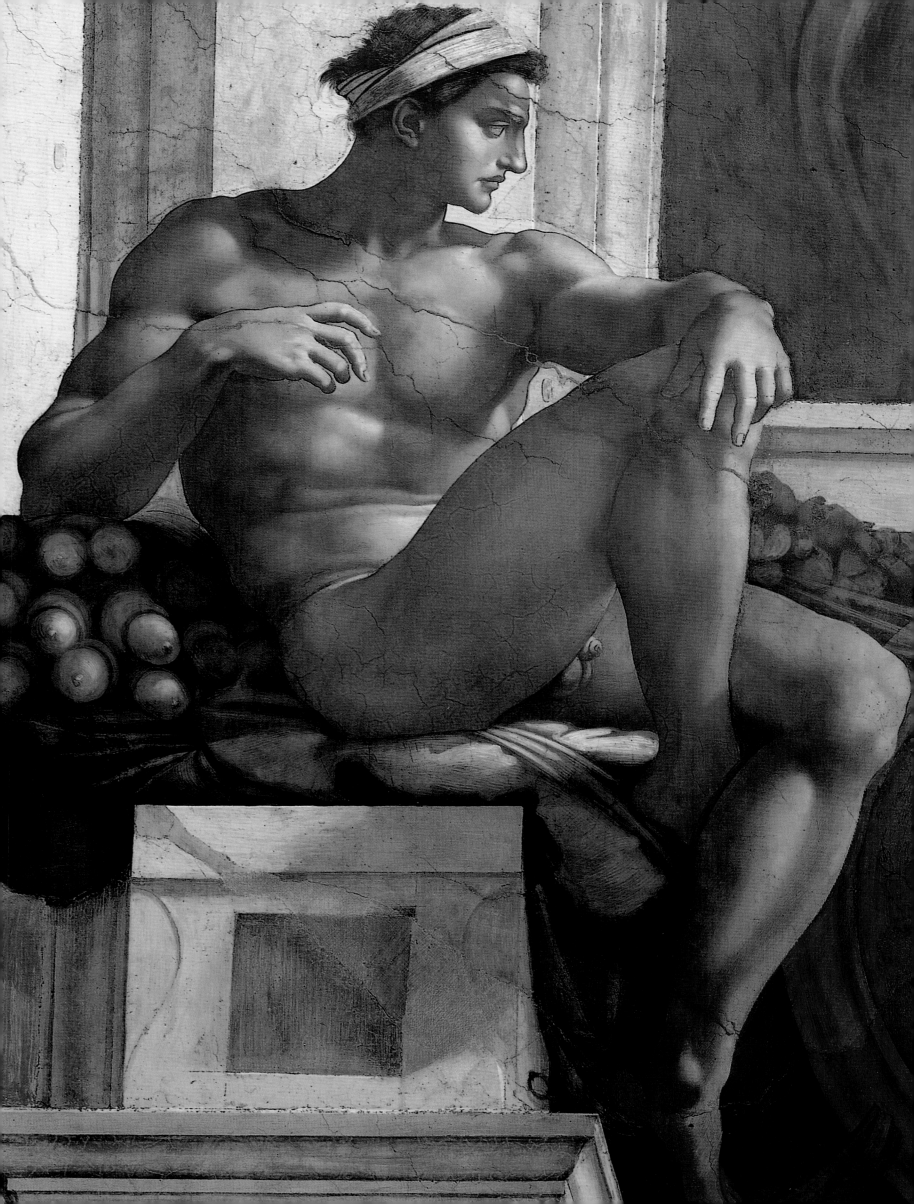

을 가졌으면서도 신을 두려워하는 금욕적인 정신을 존중하였고, 날카로운 비판력과 함께 부드러운 애정을 동시에 소유한 인간이었다. 이렇듯 그의 성격 중에서 어느 한쪽을 고려하지 않는다면 다른 한쪽의 기질도 적절하게 이해할 수 없을 것이다.

　미켈란젤로와 동시대에 그의 전기를 쓴 아스카니오 콘디비와 조르조 바사리에 의하면, 얼굴을 찌푸린 고독한 이단자의 모습은 그가 지닌 여러 가지 성향의 일부분에 불과하다. 바사리는 미켈란젤로가 지녔던 고독하고 침울한 성격이 그가 발휘했던 예술적 천재성의 근원적인 징표라고 생각했다. 바로 이런 관점 때문에 미켈란젤로는 예술가를 순교자로 취급하는 경향의 출발점이 되었다. 예를 들어 미켈란젤로는 콘디비로 하여금 시스티나 예배당의 천장화를 다른 누구의 도움 없이 혼자 완성한 것으로 기록해달라고 부탁했다. 그러나 실제로 그는 유능한 조수들 여러 명에게 지속적인 지원을 받았다. 나아가 피렌체의 메디치 가문을 위한 중요한 작업을 맡았을 때는 자신이 직접 선별한 300여 명의 일꾼들을 거느리고 있었다. 어린 시절에 세티냐노 구역, 그리고 공예 기술이 발달했던 피렌체의 산타 크로체 구역에서 겪었던 경험은 미켈란젤로에게 사회 조직의 본질을 깨닫게 했으며, 심지어 그는 자신의 조수들을 '고슴도치'라든가 '그리스도의 적'과 같은 별명으로 부르기도 했다. 그는 작업장에서 많은 시간을 보내면서, 건설 현장이나 채석장에서 난무하는 상스러운 농담과 욕설 그리고 일꾼들 사이에 형성된 세속적인 동료 의식 속에서 매우 편안함을 느꼈다. 미켈란젤로는 조각 작품을 제작할 때 땀에 절어 지저분한 환경 속에서 생활하였다. "대리석 가루를 뒤집어 쓴 그는 마치 빵 굽는 기술자처럼 보였다. 그의 등은 돌부스러기로 덮여 있었고, 그의 숙소도 돌가루와 먼지 때문에 지저분했다." 고상한 성품의 레오나르도가 미켈란젤로에 대해 쓴 이 글은, 조각가가 얼마나 고된 노동을 해야 하는지를 잘 설명해준다. 조각가들이 처하게 되는 이런 상황은, 편안한 음악이 흐르는 매력적인 분위기 속에서 말쑥하게 차려입고 붓을 놀리는 화가들의 정적인 작업 방식과 현저하게 대비되었다.

　다소 온건한 표현을 쓴 사람들조차도, 미켈란젤로가 극도로 열심히 일한 것은 사실이지만 "믿을 수 없을 만큼 더러운 집 안"에서 제대로 씻을 수도 없이 구역질나는 생활을 했다는 기록을 남기고 있다. 미켈란젤로 스스로도 트라얀 광장 근처의 음침한 도살장 구역에 있던 자신의 집과 작업장을 "고양이와 파리 떼가 우글거리고 썩은 고기와 오줌통이 널브러져 있으며", 거미줄에 뒤덮여 동굴같이 음산하고 "어두운 무덤"이라고 말하였다.

미켈란젤로가 루이지 델 리초에게 보낸 편지의 일부

1544년, 부오나로티 문서보관소, 피렌체.

체키노 브라치를 위한 4가지 비문이 적혀있다.

　　"나는 여기에 갇혔네, 홀로 가난하게,
　　껍데기에 들러붙은 과육처럼,
　　병 속에 갇힌 도깨비처럼.
　　……
　　나는 복도에서 엄청난 똥 무더기를 보았네,
　　마치 포도를 먹은 누군가가, 아니면 변비약을 먹은 누군가가,
　　반드시 이 자리에 똥을 누어야만 했던 것처럼……."

　미켈란젤로는 "항상 신고 다녔던 구두조차 벗지 않고 옷을 입은 채 잠을 잤으며…… 마침내 구두가 닳고 닳아서 뱀이 허물을 벗듯 피부를 드러내기 전까지 결코 벗는 적이 없었다." 미켈란젤로의 구두에 관한 이 일화는 바사리가 쓴 전기에 기록되어 있지만, 콘디비가 작성한 미켈란젤로의 전기에도 같은 내용이 적혀 있다. 그는 콘디비에게 자신의 구술을 그대로 적어달라고 부탁했던 것으로 추정된다. 이런 점을 감안할 때, 미켈란젤로는 작품 창작을 위해 지저분하게 살

42쪽
도토리 화환으로 장식된 이뉴도(나체상)
시스티나 예배당 천장화 세부.

미켈란젤로의 초상

조르조 바사리(1511-74)가 제작한 판화.

아야 했던 예술가의 이미지에서 크게 벗어나지 않는다고 여겨진다. 기분이 우울할 때면, 그는 세티냐노의 채석장에서 거칠게 일하면서 자학적인 쾌감을 즐겼다. 그러나 젊었을 때 그는 메디치 집안에서 식사를 했으며, 볼로냐에서는 알드로바니 궁의 영예로운 손님으로 초대되어 몇 달을 보낸 적도 있었다. 이때 그는 단테와 페트라르카의 시를 낭송하면서 저녁 시간을 즐겁게 만들었다. 그리고 1508년 무렵 로마의 율리우스 2세 교황청에 오면서부터, 청년 미켈란젤로는 냄새나는 개가죽 구두를 신어야 했던 하류 생활에서 벗어나게 되었다.

로마에서의 생활을 시작하자마자 미켈란젤로는 〈피에타〉와 〈다비드〉 조각상을 성공리에 완성했다. 그는 당시 대단한 존경을 받고 있던 레오나르도의 명성을 뛰어넘어 이탈리아 미술의 젊고 유능한 조각가로 신격화되기 시작했으며, 특히 〈다비드〉를 통해 영웅적이고도 이상적인 예술가로서의 이미지를 조장하게 되었다. 교황청의 총애를 받았던 그는 수많은 작품을 의뢰받았고, 그때까지 만들어진 어떤 묘소보다 더 멋지게 교황의 묘소를 제작해달라는 주문을 받기도 하였다. 그러나 율리우스 기념비를 제작하던 도중 그는 작업을 중지하라는 지시를 받았고, 그 결과 성 베드로 광장에는 그가 준비해두었던 수백 톤의 대리석이 그대로 방치되었다. 미켈란젤로는 자신이 교황청의 건축가였던 브라만테의 음모로 인해 위협을 받았으며, 작업이 연기된 원인 역시 브라만테에게 있다고 비난하였다. 더군다나 자신을 하류 기술자나 하인 정도로 취급하는 교황의 권위적이고 퉁명스런 태도 때문에 그는 거의 매일을 굴욕감 속에서 보내야 했다. 또한 자신이 좋아하지도 않는 양식으로 그려야 하는 시스티나 예배당의 지긋지긋한 천장화 작업 역시 그에게 좌절감을 안겨주고 있었다. 이러한 그의 심정은 그가 조반니 다 피스토이아에게 보낸 소네트(27쪽)에서 여실히 드러난다. "나는 화가라고 할 수도 없다."

브라만테 일파와 한통속이면서 예전에 피렌체에서 미켈란젤로와 겨루기도 했던 우르비노의 라파엘로가 야심차게 등장한 것은, 미켈란젤로가 마지못해 시스티나 천장화를 시험삼아 그리기 시작한 1508년 가을 무렵이었다. 로마의 분위기는 라파엘로의 사교적 성격과 젊고 매력적인 생김새, 그리고 완벽한 조화미를 보여주는 그림 때문에 한껏 고조되어 있었다. 혜성처럼 나타난, 젊은 아폴론처럼 우아하고 정중한 예절과 활기찬 생활방식을 갖춘 데다 잘생긴 라파엘로는 교황과 추기경의 새로운 총아가 되었다. 이러한 상황에서 미켈란젤로는 의도적으로 더욱 더 극단적이고 대비되는 이미지를 보여주기 시작하였다. 그는 벨벳처럼 매끄럽고 고상한 움브리아 출신의 경쟁자에 대한 적개심을 드러내며, 사람들의 면전에서 라파엘로에 대한 악담을 늘어놓거나 시스티나 천장화의 진행 상태를 점검하려고 들른 교황을 현장에서 내쫓는 등 일부러 토스카나 지방의 거친 노동자처럼 행동하였다. 작업실이 그 근처였던 라파엘로가 자신의 도안이나 계획을 훔쳐갈지도 모른다고 걱정했던 미켈란젤로는 점점 더 위축감에 빠지게 되었다. "나는 이곳에서 엄청난 두려움 속에 살고 있으며 …… 단 한 명의 친구도 없다."

역설적이게도, 퉁명스럽고 내성적인 미켈란젤로의 표정을 가장 정확하게 묘사한 사람은 바로 예리한 관찰력을 지닌 초상화가였던 라파엘로였다. 1511년에 최초로 일부가 공개된 시스티나 예배당 천장화에서 깊은 인상을 받았던 라파엘로는, 〈아테네 학당〉(46쪽)을 그릴 때 뛰어난 예술가들 중에서도 미켈란젤로를 제일 앞쪽에 배치함으로써 경쟁자에 대한 존경심을 드러냈다. 미켈란젤로는 시스티나 천장화에 등장하는 다른 인물들과 마찬가지로 육중하고 강인한 모습으로 묘사되어 있으며, 작업복과 커다란 구두를 신은 채 외로운 사색에 빠진 그의 표정은 그리스의 철학자인 헤라클레이토스를 상징한다고 추정되지만 그 근거는 확실치 않다. 라파엘로는 이 그림에서 미켈란젤로의 모순된 성격과 헤라클레이토스가 설파한 상극의 내적 조화론 사이에 비슷한 점이 있음을 보여주고자 한 것은 아닐까? 아니면 귀족 출신이었음에도 불구하고 헤라클

레이토스 역시 지저분한 차림의 염세주의자였기 때문에 미켈란젤로를 이 '침울한' 철학자의 모습으로 묘사한 것일까? 라파엘로가 바티칸 궁의 대법원실에 그린 또 다른 프레스코 그림인 〈파르나소스〉에서도, 미켈란젤로는 월계관을 쓰고 붉은 옷을 걸친 채 어깨 너머를 처다보는 인물로 추정된다(47쪽). 물론 같은 작품에서 음악의 여신들과 함께 바이올린을 연주하는 아폴론이 누구를 의미하는지는 의심할 필요가 없을 것 같다.

미켈란젤로가 제작한 시스티나의 프레스코 천장화가 일대 성공을 거둔 것이 라파엘로의 성장에 장애가 되었다 하더라도, 라파엘로는 바티칸 궁에서 여전히 일등 화가로 인정받았으며 1514년에는 브라만테의 뒤를 이어 성 베드로 성당의 책임 건축가로 위촉되었다. 한편 여전히 로마에 머물던 레오나르도는 공기 주머니로 이상한 괴물을 만들거나 살아 있는 도마뱀에게 뿔과 수염 그리고 움직이는 날개를 달아주는 등 환상적인 실험과 발명에 빠져 완전히 잠적해 있었다. 그러다가 1516년 레오나르도는 피렌체로 거처를 옮기고 1519년에 세상을 떠났다. 그동안 미켈란젤로는 율리우스 2세 기념비를 계속 제작하였으며, 산 로렌초 성당의 정면 건축에 필요한 대리석을 캐기 위해 카라라와 피에트라산타의 채석장에서 몇 년을 보냈다. 여전히 미켈란젤로의 옆구리를 찌르는 가시 같은 존재였던 라파엘로는 1520년, 예기치 않게 일찍 죽음을 맞았다. 그

라파엘로, 〈자화상〉, 1509년

목판에 유채, 45×35cm, 우피치 미술관, 피렌체.

러나 이후 수십 년 세월이 지나고서도 미켈란젤로는 자신의 불운이 라파엘로와 브라만테의 질시 탓이었다고 비난하였다. "그들은 내가 망하도록 기를 썼다. 특히 라파엘로에게는 그런 짓을 해야 할 충분한 이유가 있었다. 왜냐하면 그가 미술에 대해 터득한 모든 것은 바로 내게서 배운 것이었기 때문이다." 노년에 이른 미켈란젤로는 성 베드로 성당의 신축 공사에 책임 건축가로 선임되었고, 자기가 설계한 돔으로 장식한 그 건물에 대해 대단한 만족감을 느꼈다. 1520년 무렵 그는 이제 누구도 반박할 수 없는 이탈리아 미술의 대부가 되었으며, 단지 회화 분야에서 티치아노만이 경쟁자가 될 수 있었다. 그는 항상 거대한 건축 공사의 중심에 서 있었으며, 미술가로서 가질 수 있는 전대미문의 권력과 권위를 즐겼다. 이제는 레오 10세와 클레멘스 7세 교황들, 미켈란젤로를 어릴 때부터 알았던 메디치 가문의 이 점잖은 형제들조차도 미켈란젤로의 존재와 그의 충동적인 행보를 두려워하게 되었다. 바티칸 궁에서 그의 대리인 역할을 했던 화가 세바스티아노 델 피옴보는 보다 못해 그에게 직설적으로 충고했다. "자네는 모든 사람들에게, 심지어 교황들에게도 공포감을 심어주고 있어." 미켈란젤로는 세바스티아노에게 보낸 답장에서, 로마에서 자신이 무서운 인간으로 취급받는 사실에 대한 불만을 상당히 교만한 태도로 아주 자세하게 적었다. 심지어 율리우스 2세는 그를 "무서운 아버지(Papa terribile)"라 부르기도 했다. 그러나 이런 명칭은 오히려 미켈란젤로가 누렸던 권력과 박력에 대한 경외감의 상징이 되었다.

이처럼 미켈란젤로는 자신을 미술 분야의 '무서운 아

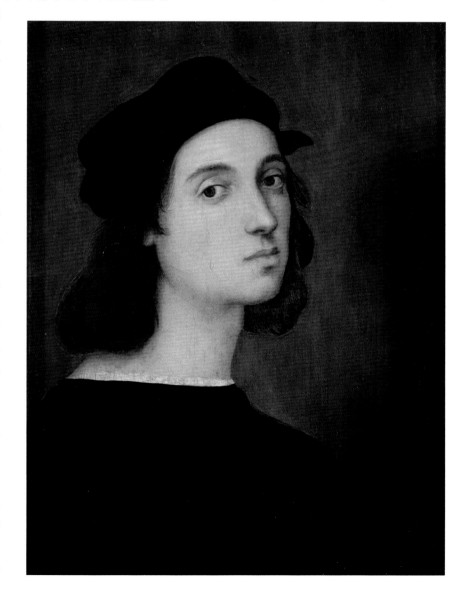

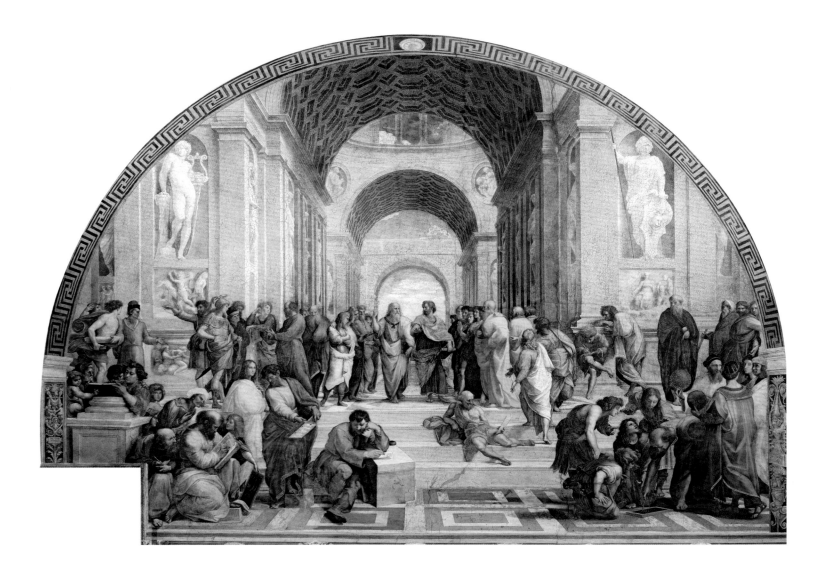

라파엘로, 〈아테네 학당〉, 1510년

프레스코, 길이 약 770cm,
스탄차 델라 세나투라(서명의 방), 바티칸, 로마.

헤라클레이토스로 묘사된 미켈란젤로

〈아테네 학당〉의 세부.

버지'로 인식시켰으며, 이와 함께 절대적인 권위를 보장받았다. 그가 쓴 편지의 서명에서 알 수 있듯이 이제부터 그는 더 이상 '조각가 미켈란젤로'가 아니었으며, 작품의 계약에 연연하는 대신 지상 최대의 창조자로서 자신의 예술적 재능을 관대하게 베푸는 인물로 변해 있었다. 그럼에도 그는 성 베드로 성당의 책임 건축가로 선임되었던 1548년에 자신을 '조각가 미켈란젤로'라고 표기하지 말라고 공공연하게 언명하였다. "나는 장사꾼 같은 화가나 조각가로 살지 않았다.…… 비록 내가 어쩔 수 없이 세 명의 교황에게 봉사했지만 ……." 나아가 미켈란젤로는 자기에게 적절한 존경심을 표하지 않는 사람들에 대해서는 베풀던 친절을 거두어들였다. 1506년 로마를 떠날 때 교황과의 접견이 거부된 사실에 화가 난 그는 이런 말까지 내뱉었다. "이제부터 교황이 내게서 무언가를 바란다면 직접 나를 찾아와야 할 것이다." 이것은 교황과 피렌체 간의 전쟁을 야기할지도 모르는 협박이었으며, 결국 이 문제는 행정장관인 소데리니가 미켈란젤로를 설득함으로써 화해로 끝났다.

1530년에 미켈란젤로는 위대한 군사 지도자이자 미술 감정가이기도 했던 알폰소 데스테를 모욕하는 일을 저질렀다. 알폰소 데스테는 오랫동안 깊은 존경심과 애정으로 미켈란젤로를 대했으며 18년이라는 세월에 걸쳐 미켈란젤로의 작품이라면 무엇이든 구입하려고 애쓴 인물이었다. 마침내 미켈란젤로는 그에 대한 호의를 베풀었고, 알폰소 데스테는 특사를 보내 〈레다〉를 가져오도록 했다. 그런데 무지한 중개상이었던 특사가 이 작품을 "그저 그렇다"고 말해버리는 실수를 저질렀다. 화가 난 미켈란젤로는 그를 내쫓아버렸고, 그림을 조수인 안토니오 미니에게 줘버렸다. 그리고 안토니오는 그것을 프랑스의 왕에게 팔아버렸다. 구두에 얽힌 이야기와 마찬가지로, 이 사건 역시 미켈란젤로가 콘디비에게 들려준 수많은 일화 중의 하나로 기록되었다. 이런 일화들을 곰곰이 따져보면 미켈란젤로라는 인물의 전반적인 성격이 적나라하게 드러난다. 그의 남루하고 가난한 삶과 그가 보여주었던 거친 행실에 대한 다소 동정적인 묘사는, 인습을

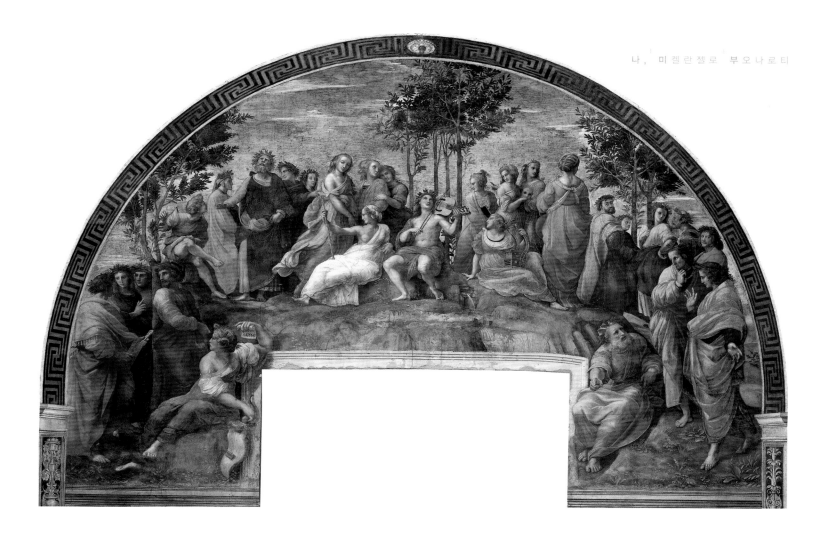

라파엘로, **파르나소스**, 1510-11년

프레스코, 밑변 길이 약 650cm, 스탄차 델라
세냐투라(서명실), 바티칸, 로마.

미켈란젤로는 붉은 가운을 걸치고 월계수 관을 쓴
시인으로 묘사되었다.

비웃었던 그의 이미지를 한층 드높이는 역할을 할 뿐이다. 미켈란젤로는 항상 교황이나 왕과 왕자들을 자신과 같은 신분으로 여기면서 그들과 열심히 교제하였다. 1530년대와 1540년대에 로마에서 미켈란젤로의 생활은 일종의 사교적 소용돌이에 비유할 수 있었다. 그는 최고의 상류층 귀족 집단에서 활동하였으며 비토리아 콜론나, 토마소 카발리에리와 교우 관계를 맺었다.

콘디비가 작성한 전기는 아득한 제국 시대의 스타우펜 왕조까지 거슬러 올라가, 부오나로티 집안의 역사성과 귀족 계보에 대한 지루한 설명으로 시작된다. 1520년에 미켈란젤로는 카노사 백작으로부터 두 집안 간에 약간의 관련성이 있다는 편지를 받았다. 그 내용이 사실이 아니었음에도 불구하고, 미켈란젤로는 이것을 메디치 가문에서 방자한 신동으로 행세할 구실로 삼았다. 그는 견습 화가가 되었던 15세 때 재능을 인정받아 친구인 그라나치와 함께 메디치 가문의 조각 정원에 작품을 세우게 되었다. 로렌초 데 메디치가 미켈란젤로에게 관심을 갖게 된 것은 웃고 있는 늙은 목신을 고전적으로 묘사한 그의 재치 때문이었다. 로렌초는 그 이후로 미켈란젤로를 아들처럼 여겨 자택으로 불러들였고, 넉넉한 후원금과 함께 화려한 청록색 코트까지 선물했다. 이곳에서 미켈란젤로는 인문주의 철학자들과 메디치 가문에 고용된 개인교사들로부터 교육을 받을 수 있었으며, 로렌초 자신도 어린 미켈란젤로가 예술적으로 성장해 가는 과정을 예리한 안목으로 지켜보았다. 로렌초 데 메디치가 갑작스럽게 죽음을 맞이한 지 두 해 뒤에 미켈란젤로는 물질적·정신적으로 궁핍했던 아버지의 집으로 돌아와야 했다. 그리고 로렌초의 뒤를 이은 거만한 피에로가 눈사람을 만들어 달라고 지시한 것까지 받아들여야 할 정도로, 그는 부자들의 요구에 의존하는 기능공으로 전락하게 되었다.

미켈란젤로에게 있어서 메디치 가문의 정원은 하나의 실낙원이었다. 거기에서 그는 자신의 예술을 통해 귀족 계급에 버금가는 생활을 할 수 있었으며, 물질적인 어려움 없이 창의적인 충동을 마음껏 추구할 수 있었다. 그곳은 미켈란젤로의 생애 내내 이상향으로 남아 있었다. 후원자의 요구 또는 "의무적으로 작품을 제작해야 하는 부담"에 대해서 그는 자주 불평을 터뜨렸다. 그러나 사실 그는 오히려 이런 상황에서 누구와도 견줄 수 없는 특권을 누렸다. 또한 다른 여

러 친구들이나 공직자들과는 달리, 메디치 가문 이후 피렌체 공국의 몰락에도 불구하고 그는 조각가로서의 경력을 온전히 유지할 수 있었다. 특히 클레멘스 7세로부터 메디치 가문의 묘소를 계속 제작해달라는 부탁을 받으면서 자신의 신분과 명성을 흔들림 없이 지켜낼 수 있었다. 당시의 시대 상황에서 파르미자니노를 비롯한 다른 미술가들은 작품 제작 계약을 어길 경우 감옥살이까지 감당해야 했다. 따라서 중요한 계약을 1501년까지도 완수하지 않았던 미켈란젤로는 그 시대에 하나의 전설이 되기도 했다.

예레미야를 연상케 하는 불평스러운 문체로 쓴 미켈란젤로의 편지와 시들은, 후원자들의 압제에 대한 반감으로 고뇌하는 영웅의 이미지를 대중들의 마음속에 심어주었다. 그러나 실제로는 후원자와 고객의 권리가 당연시되던 이 시대에, 미켈란젤로만큼 자유롭게 작품을 구상하고 재료와 주제를 선택하고 필요한 대로 자원을 활용할 수 있었던 작가는 존재하지 않았다. 본질적으로 말해 미켈란젤로의 고통은 귀족 계급의 후원에 종속되어야 하는 상황 때문이라기보다는, 드높은 야망과 이룰 수 없는 목적 때문에 찢어지고 분리된 개인의 자의식에서 비롯된 것이었다. 미켈란젤로는 율리우스 2세 기념비 또는 산 로렌초 성당과 같은 중요한 건축 작업을 시작하기 전에 채석장에서 돌을 캐면서, 그의 말에 의하면 "산을 길들이면서" 몇 달 또는 몇 년의 시간을 보내곤 했다. 고대 이후로 그렇게 많은 양의 대리석이 채석된 적은 없었다. 미켈란젤로가 채석한 대리석 덩어리들은 마치 침략 군대처럼 로마와 피렌체의 주요 광장을 가로질러 운반되었다. 그곳에 쌓아놓은 돌덩어리들은 영원한 경고의 상징처럼 보였다. 채석장이 있는 산의 생김새로부터 미켈란젤로가 어떤 멋진 영감을 받았을지는 모르지만, 매일매일 이어지는 고된 노동과 위험에도 불구하고 건축 현장의 현실은 실망스런 경우가 많았다. 미켈란젤로의 감정은 그의 시 한 편에 잘 묘사되어 있다.

> "한동안 거대한 바위 속에 갇힌 채 지내다가,
> 내 의지를 거슬러 깊은 계곡에서 끌려내려왔네.
> 드높은 산에서 이 낮은 곳으로,
> 오로지 이 작은 돌 속의 내 모습을 보여주기 위해."

미켈란젤로는 마치 완강하게 저항하는 듯 무겁고 단단한 흰색 대리석 틈에 갇혀버렸다. 운반과 절단 과정에서도 그는 예기치 못한 난관에 부딪혔다. 산을 길들이고 산 전체를 움직였을지 모르지만, 그는 자신이 여전히 산의 노예라고 느끼고 있었다. 미켈란젤로가 종속되었다고 느낀 대상은 바로 돌이었으며, 그의 거대한 착상에 있어 가장 힘든 난관은 바로 시간 그 자체였다.

> "아아, 나는 희망을 잃었네
> 덧없이 지나간 나날 그리고 그것을 들여다보는 이에게
> 진실만을 말하는 거울 때문에!
> 너무 긴 시간을 끌다가는 결국 어떤 일이 벌어지는지,
> 세월이 도망치는 동안, 마치 내가 겪었던 것처럼
> 어느 날 그는 늙어버린 자신을 발견하리라.
> 삶에 대한 뉘우침이나, 스스로에 대한 준비도 없이,
> 이에 대한 어떠한 안내도 없이, 너무나 가까워진 죽음 앞에서.
> 나의 적이여,

아무리 탄식과 눈물을 쏟아부어도 헛되다네,
그러니 고통스러워할 필요도 없지,
잃어버린 시간이란 누구에게나 똑같이 일어나는 일이니."

이미 쉰 살을 훨씬 넘긴 미켈란젤로는, 그 시대의 기준에서 보면 노
년의 문턱을 넘어서고 있었다. 더군다나 그와 가장 친했던 형제가 1528년
에 죽은 이후로, 놓쳐버리고 허비한 시간들은 미켈란젤로에게 더 없는 고
통으로 다가왔다. 그는 종이 갓을 씌운 기름 양초 불빛 아래에서 밤늦도록
작업하는 일이 잦아졌다. 그러나 15년 전에 시스티나 예배당의 천장화를
그린 이후로 그가 실질적으로 완성한 작품은 단 한 점도 없었다. 율리우스
2세 기념비는 미완성인 채 로마에 그대로 남아 있었고, 메디치 가문의 작
업도 피렌체에서 그를 기다리고 있었다. 로마와 피렌체 공화국이 침공당하
는 정치적 혼란 때문에 모든 상황은 정체되었다. 1520년대 후반에서 1530
년대 초반까지 지속된 이 불안정한 상황 속에, 미켈란젤로는 자신의 감정
을 쏟아내는 통로로 점점 더 시 쓰는 일에 몰입하였다. 젊었을 때 쓴 소네
트와 서정시 한두 편에는 명확하지 않은 목적과 욕망이 표현되어 있었다.
이때 그가 쓴 시의 일부는 단테 또는 페트라르카의 문체를 모방한 습작이
었으며, 다른 것들은 절망감을 배출하는 수단으로서 신랄하고 모욕적인 내
용을 담은 민요풍의 소곡들이었다. 그러나 이때부터 그의 시는 보다 개인
적인 면모를 띤 더 내면적인 자의식의 표현으로 변하게 되었다. 미켈란젤
로는 작품을 제작하는 동안 스케치와 편지 그리고 청구서 등에 휘갈기듯이
시문을 썼다. 미켈란젤로가 로마에 살면서 1532년부터 리초가 죽은 1546
년 사이에 쓴 시들은 그와 친구들에 의해 정리되고 수정되어, 정당한 예술
활동으로 인정받았다.

그러나 손질이 되지 않은 그의 시 대부분은 무한한 창의력의 언어적
인 표현이라기보다는, 혼란스런 창작 욕구의 발산이나 내면에 도사린 공허
감과 악감정에 대한 자기 모멸적이고 냉소적인 탄식 또는 무력감의 토로에 가까웠다. 그의 시들
은 대부분 자전적인 내용과 함께 지독히 자기 비판적인 분위기를 띠고 있다. 그러나 브라치의
장난스런 묘비명에서 알 수 있다시피, 미켈란젤로의 마음 한구석에는 또 하나의 성향이 자리 잡
고 있었다. 그는 '오열(lamentio)'이라 불린 전형적인 후기 페트라르카 문학 양식을 따라 의도적
으로 시를 이용하였다. '오열' 형식에는 고통과 고뇌를 찬미하는 가운데 활기를 북돋우고 해방
감을 느끼게 하는 요소가 내포되어 있다. 이러한 문학 양식은 그가 그린 독설적인 삽화와 마찬
가지로 흥분과 비애감을 표출하는 수단이었다. 이런 시들은 작가의 정신 상태를 단순히 열거해
놓은 일기와 반대되는 성격을 띤다. 또한 이런 시 형식에는 고통과 지속적인 자기 비하와 더불
어 자화자찬의 요소도 내포되어 있다. 연애시들은 욕망의 대상을 지향하기보다 욕망 그 자체를
추구한다. 그리고 동경은 충족감을 지향하기보다는 그 감정 상태를 고조시키는 데 치중한다.
'오열' 형식이 아무리 풍요로운 감정을 담아낸다 하더라도, 게라르도 페리니, 페보 디 포조, 토
마소 카발리에리 또는 비토리아 콜론나 등 그의 '연인'들이 과연 욕망의 불길을 타오르게 했는
지는 그리 중요한 문제가 아니다. 더 나아가 미켈란젤로는 기존의 시에 다른 문구를 교체하여
새로운 시를 짓기도 하였다. 그가 쓴 연애시의 핵심은 불길 그 자체였지 불길을 타오르게 한 불

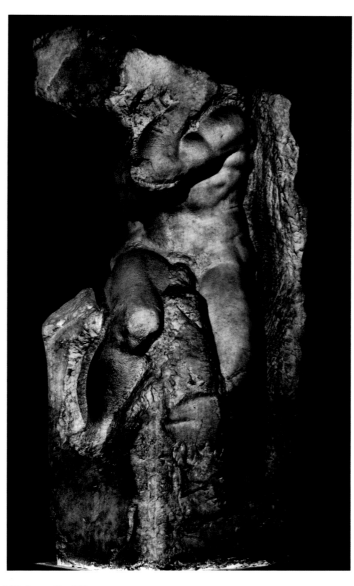

〈노예 아틀라스〉, 1525-30년

이 작품 역시 미켈란젤로가 돌을 깎아내며
고군분투한 흔적을 보여준다.

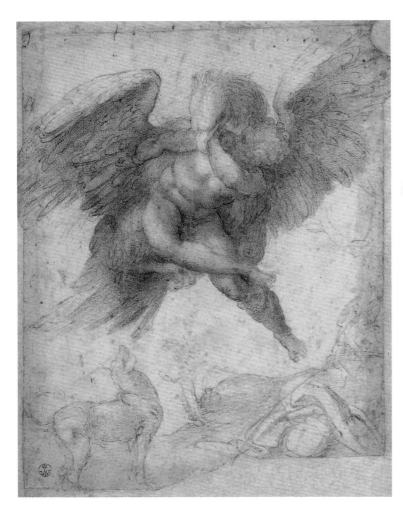

〈가니메데스의 납치〉, 1532년경
붉은 초크, 31×22.5cm, 우피치 미술관, 피렌체

씨는 아니었다. 그러나 창의력이 고갈된 위기의 순간마다, 열화 같은 사랑의 불길에 대한 헌신은 그에게 새로운 영감의 원천이 되었다.

"나는 내 죽음을 먹고산다. 그리고, 만일 내 생각이 옳다면,
나는 행복한 마음으로 불행한 운명을 먹고산다.
어떻게 죽음과 불안감을 먹고사는지 모르는 자들은
파괴되고 불타버린 불길 속에 스스로 들어와 보면 알 것이다."

욕망의 대상은 에로스의 의인화를 통해 한층 고조되었다. 신플라톤주의에 의하면, 에로스는 세속적인 고통을 받는 영혼을 천상의 신성하고 아름다운 세계로 고양시키는 변화의 힘이었다. 이런 생각에 입각하여 미켈란젤로는 아름다움을 구체화된 외형으로 창조해냈으며, 이러한 미의식 때문에 그는 사랑의 노예가 되는 동시에 창작의 영감을 얻는 예술가로서 망치질을 계속할 수 있었던 것이다.

시를 쓰기 시작한 초기였던 1524년에, 미켈란젤로는 사랑에 의해 "마른 나뭇가지에서 새 잎과 꽃들이 피어난다"고 느꼈다. 마치 불길처럼, "사랑은 싸늘하게 움츠린 노인을 따뜻하게 해주며 / 푸르렀던 시절로 돌아갈 수 있게 그에게 용기를 준다 / 그를 새롭게 하고 불타오르게 함으로써 / 사랑은 그의 가슴과 영혼을 편안하게 껴안는다". 그리고 "……맑은 눈동자와 사랑에 빠지지 않은 사람은 / 더 이상 살아갈 수 없다"라고도 썼다. 그러나 얼마 지나지 않아 경고의 구절이 그의 시에 슬며시 등장하였다. "달아나라, 사랑에 빠진 이들이여, 사랑의 불꽃으로부터 달아나라 / 그 불꽃은 잔인하며 그 상처는 죽음과 같다." 그 다음에는 깊은 후회의 심정이 표현된다. "나의 삶은 더 이상 내 것이 아니며, 죄악의 소유물이 되어버렸다." 신플라톤주의 논리에 의하면 세속적이고 감각적인 미와 사랑은, 우리에게 다가왔다가 다시 되돌아가기를 원하는 신성의 세속적인 모습이었다. "사랑해라, 아니, 타버려라. 죽음이 불가피한 자에게는 / 천상으로 올라갈 수 있는 날개가 없다." 이렇듯 미켈란젤로의 시는 감각적인 사랑과 천상의 사랑으로 분열되어 있었다.

"나는 내가 처한 위험을 깨닫고 있으며, 진실이 무엇인지도 알고 있다.
그러나 내 다른 쪽에는 또 하나의 가슴이 자리하고 있어
내가 순종하면 할수록 나를 혼란에 빠뜨린다.
나의 주는 그리하여 두 개의 죽음 사이에 계신다.
하나는 내가 원치 않는 것이며, 다른 하나는 내가 이해하지 못하는 것.
이렇게 매달린 채로, 영혼과 육체는 죽어간다."

미켈란젤로가 느꼈던 이런 심리적인 갈등은 1532년부터 조금씩 변해갔다. 즉 그의 마음속에 있던 불길이 무엇이든 삼켜버리는 힘에서 풍부하고 생산적인 힘으로 바뀌었던 것이다. 미켈란젤로는 "황산(黃酸)의 심장과, 낡은 밧줄 같은 살점 / 메마른 나뭇가지로 만든 뼈 / 그리고 방황하는 영혼을 지닌 채 / 욕망과 지나친 아름다움에만 재빨리 반응할 뿐"이라고 썼다. 이때 그는

51쪽
〈죽어가는 노예〉의 세부, 1513년
(전체 작품은 155쪽 수록)

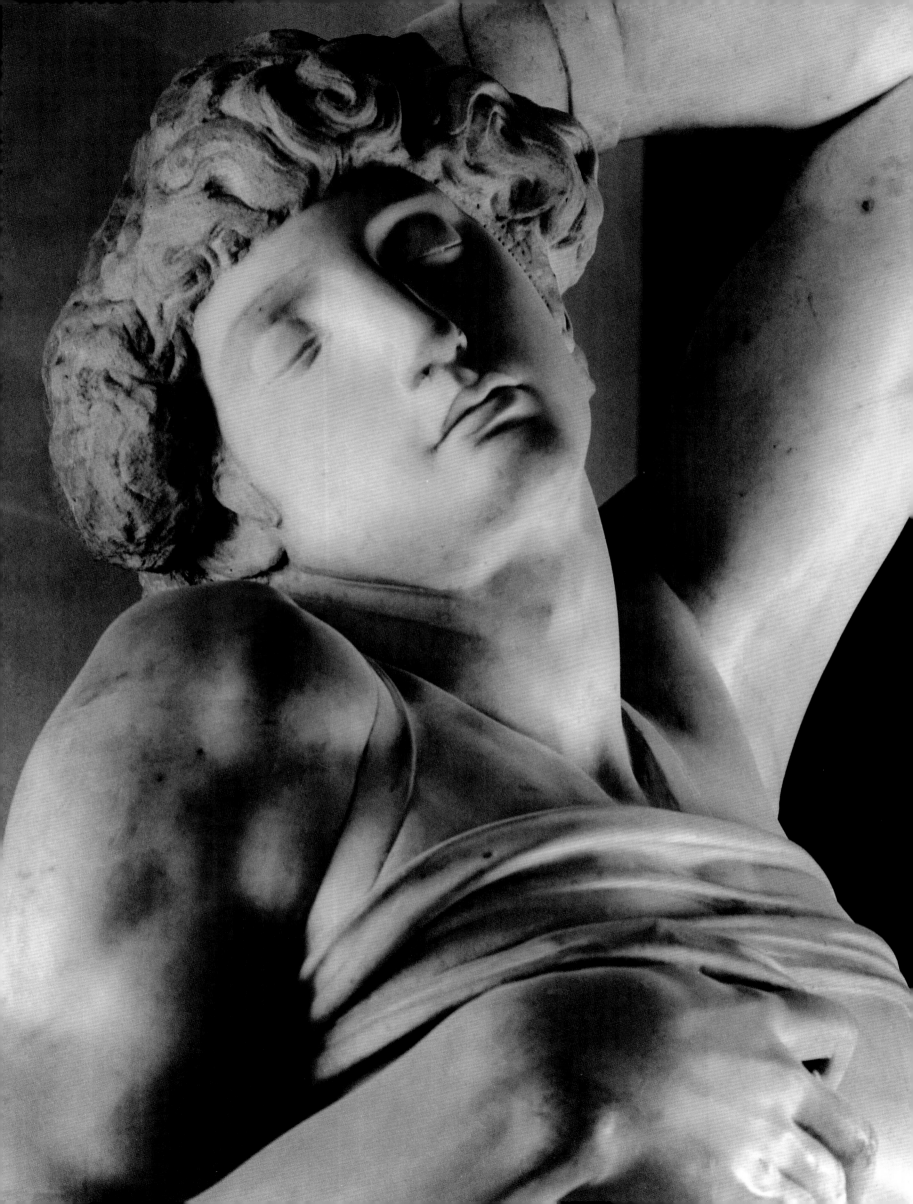

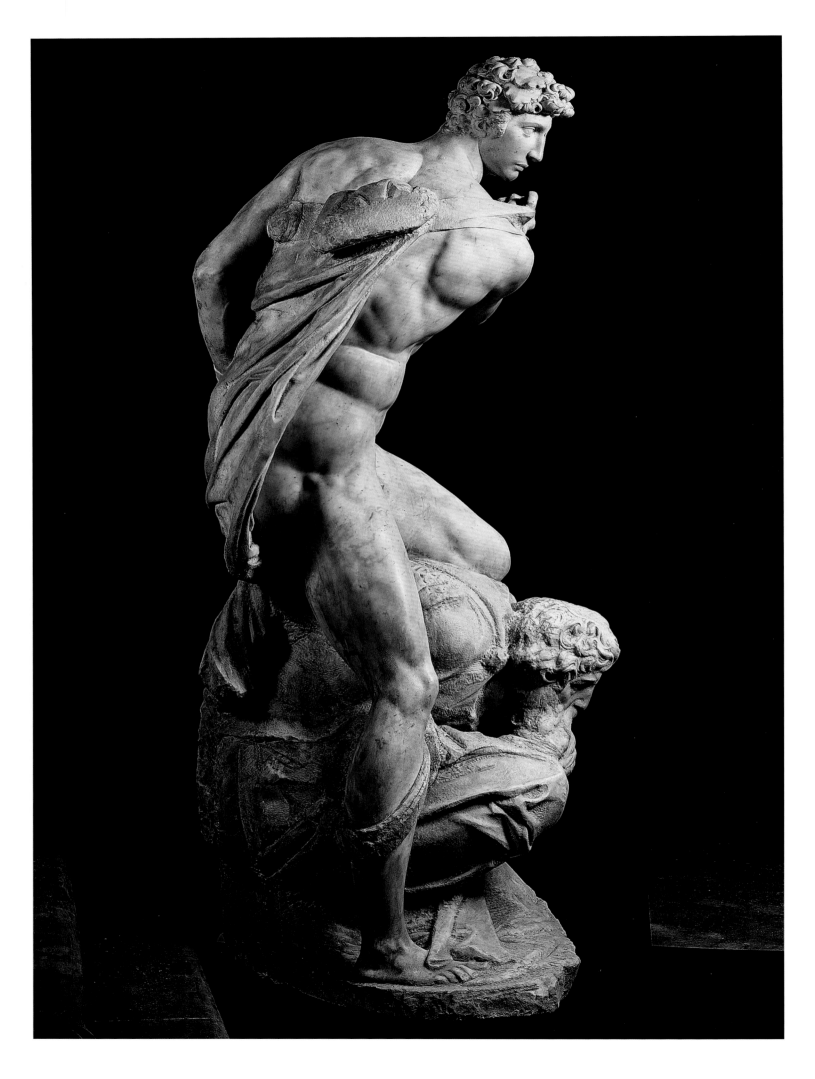

자신에게 영감의 원천이자 태양신인 포이보스 아폴론의 역할을 해준 로마의
젊은 귀족 토마소 데 카발리에리를 위해 "불꽃의 섬광"을 태워버리겠다고 생
각했다. 또한 미켈란젤로는 페보 디 포조라는 청년을 또다른 "포이보스"로 간
주하기도 했다. 미켈란젤로는 이 청년에 대해 "그의 깃털은 나의 날개요, 그의
발꿈치는 천국으로 올라가는 나의 계단이다"라고 표현했다. 그러나 페보에 대
한 관심은 다분히 세속적인 욕망의 영역에 속한 것이었다. 페보가 "모든 산을
태우고 있다"는 표현은, 그가 미켈란젤로의 은행 계좌에 구멍을 내고 있다는
사실을 암시한다. 미켈란젤로는 자신의 재산을 가끔씩 '산'이라 불렀다. 몬테
델라 페데(Monte della Fede)는 그가 거래했던 피렌체 은행의 이름으로서, 몬
테는 '은행'이라는 뜻과 '산'이라는 뜻을 동시에 가진 단어이다. 다소 파렴치
했던 페보가 미켈란젤로에게서 돈을 우려냈던 반면에, 풍부한 지식과 매력으
로 인기가 있었던 23세의 카발리에리는 미켈란젤로가 지닌 귀족 취향의 이상
적 인물이었다.

카발리에리에 대한 지대한 애정은 1534년에 미켈란젤로가 로마에 영원
히 머물기로 결심하도록 하는 등 그에게 새로운 삶의 실마리를 마련해주었다.
카발리에리를 가슴에 간직하면서 미켈란젤로는 자신이 더 고결해졌음을 느끼
고 자신감을 회복했으며, "습관에서 벗어나 자신에게 더 충실해질 수" 있었다.
미켈란젤로가 쓴 소네트에서 카발리에리는 낮과 태양의 분신이며 불사조처럼
스스로 타 죽음으로써 정화와 참회의 상징이 되는 인물로 묘사되어 있다. 이와
반대로 미켈란젤로는 자신을 침울하지만 창의적이고 풍요로운 밤의 인물로 취
급하였다. "인간은 오로지 그림자 속에서 자라날 뿐이다 / 따라서 밤은 낮보다 더 신성하
다……." 메디치 가문에서는 마르실리오 피치노에 의해 이미 널리 알려진 바 있지만, 사랑과 종
속 그리고 고통과 죽음의 의미는 아래에 있는 시에서도 명백하게 나타나 있다.

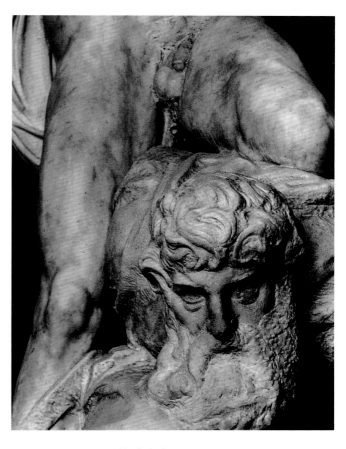

〈승리〉의 세부
청년이 노인을 이기는 장면을 묘사하였다.
(왼쪽의 전체 작품 참조)

"만일, 행복해지기 위해 내가 정복당하고 구속을 받아야 한다면,
그것은 놀랄 만한 일이 아니다, 홀로 맨몸뚱이가 되어,
멋지게 무장한 기사의 포로가 되는 것은."

청년과의 해결할 수 없는 갈등, 무정한 사랑의 대상, 그리고 무가치하고 모욕당한 늙은 노
인의 모습은 행복에 대한 장애가 아니라 오히려 행복감의 본질이었다.

"다른 이에게는 자비롭고 스스로에게는 냉혹한,
비천한 짐승이 태어났다, 고통과 슬픔을 안은 채,
다른 이의 손은 감싸주지만 자신의 피부는 벗기는,
그리고 오로지 죽어서야 진정 태어났다고 불리는 짐승이.
나는 스스로의 운명이 되기를 원하네
주인의 살아 있는 몸을 나의 죽은 가죽으로 감싸기를,
뱀이 바위에 문질러 허물을 벗듯이
죽음을 통해 나는 내 모습을 바꾸리.
오, 만일 나에게 푹신한 모피가 있다면

52쪽
〈승리〉, 1530-33년
대리석, 높이 261cm, 팔라초 베키오, 피렌체.

정교하게 털을 엮어 옷을 짓겠네,

행운이 그의 가슴을 따뜻하게 덮을 수 있도록.

나는 낮 동안에 그와 함께 할 것이며, 혹은 실내화가 되어

그의 안식처가 되고 그를 보필할 것이니,

적어도 두 해 겨울 동안은 마땅히 그를 보살필 수 있으리."

공개되지 않은 이 소네트(전달되기는 커녕 초안조차 수정되지 않았다)의 수취인은 토마소 카발리에리였을 것으로 추정된다. 이 시에는 나이와 사회적 신분의 차이, 해소할 수 없는 욕망과 종속적인 애정이 끊임없이 등장한다. 미켈란젤로는 훌륭한 가문에서 태어난 잘생기고 젊은 신사와 대조되는, 비천하고 못생긴 늙은 짐승으로 자신을 묘사하고 있다. 미켈란젤로는 "자신의 피부를 벗기는" 행동으로 자신의 존재를 완전히 포기함으로써, 상대에게 "옷을 입히려는" 이른바 하나가 되고 싶은 욕망이 충족되리라고 생각했다.

이윽고 이러한 생각을 표현할 수 있는 영광스런 기회가 찾아왔다. 이 시를 쓴 1535년에 미켈란젤로는 시스티나 예배당의 제단 벽에 프레스코로 그릴 〈최후의 심판〉을 구상하고 있었다. 그는 처음의 계획, 즉 옥좌에 앉은 그리스도가 천사장 미카엘과 함께 발밑에 널린 영혼들을 심판하는 관습적인 구도 대신에, 미카엘을 자신의 독특한 자화상으로 대치했다. 중앙에 집중된 배치 방식도 다소 바뀌어, 여기서는 아폴론 조각상을 닮은 그리스도와 순교의 상징물을 들고 있는 성 바르톨로메오 사이에 팽팽한 긴장감이 강조되고 있다. 벗겨진 피부 껍질은 미켈란젤로 자신과 비슷하게 생겼으며, 바르톨로메오는 미켈란젤로 자신을 상징한다. 바르톨로메오는 일상적인 칼 대신 조각칼을 쥐고 그리스도에게 도전하는 듯한 자세를 취하고 있다. 그리고 아폴론처럼 묘사된 그리스도는 용서 혹은 응징의 뜻으로 팔을 들고 있다.

실제로 미켈란젤로는 사람의 피부를 벗기는 작업의 명수였다. 젊은 시절에 그는 해부학을 연구하기 위해 수많은 시체를 절개하였다. 뱀가죽과 닳아빠진 가죽 구두의 비유, 껍질과 허물을 벗기거나 단단한 깍지를 제거하는 등 그의 시에서는 껍질 또는 가죽이 중요한 은유로서 자주 등장한다. 따라서 '껍질'과 '껍질 벗기기'는 그의 소네트에서 흔히 접할 수 있는 단어들이다. 미켈란젤로에게 있어서 껍질을 벗기고 도려내는 행위는 일종의 고통스런 희생이면서 새로운 삶을 향한 창조적 행위였다.

"어느 날카롭고 예리한 줄이

너의 지친 껍데기를 점점 얇아지고 사라지게 하겠는가?

오 병든 영혼이여, 너는 언제쯤 그 껍데기에서 벗어날 수 있겠는가?"

이 시에 내포된 이미지에는 또 하나의 주제, 즉 '껍질이 벗겨진 마르시아스'가 놓여 있다. 반인 반수의 '천한 동물'인 마르시아스는 자신의 피리 솜씨에 자만하여 감히 아폴론 신에게 도전하였다. 그는 최선을 다해 피리를 불었지만 음악의 여신들은 수금을 우아하게 연주한 아폴론이 더 뛰어나다고 평가하였다. 그러자 아폴론은 산 채로 마르시아스의 피부를 벗김으로써 그의 오만불손함을 벌하였다. 반인 반수의 짐승에 불과한 마르시아스는 자신을 뛰어난 예술가로 착각하고 스스로를 신 또는 신성과 동일시하는 바람에 벌을 받았던 것이다. 바르톨로메오로 분신한 미켈란젤로 역시 조각가로서 그가 사용하는 도구인 줄로 스스로를 죽임으로써, 자신이 받을

순교자 바르톨로메오가 들고 있는 벗겨진 피부 가죽은미켈란젤로의 생김새를 띠고 있다.

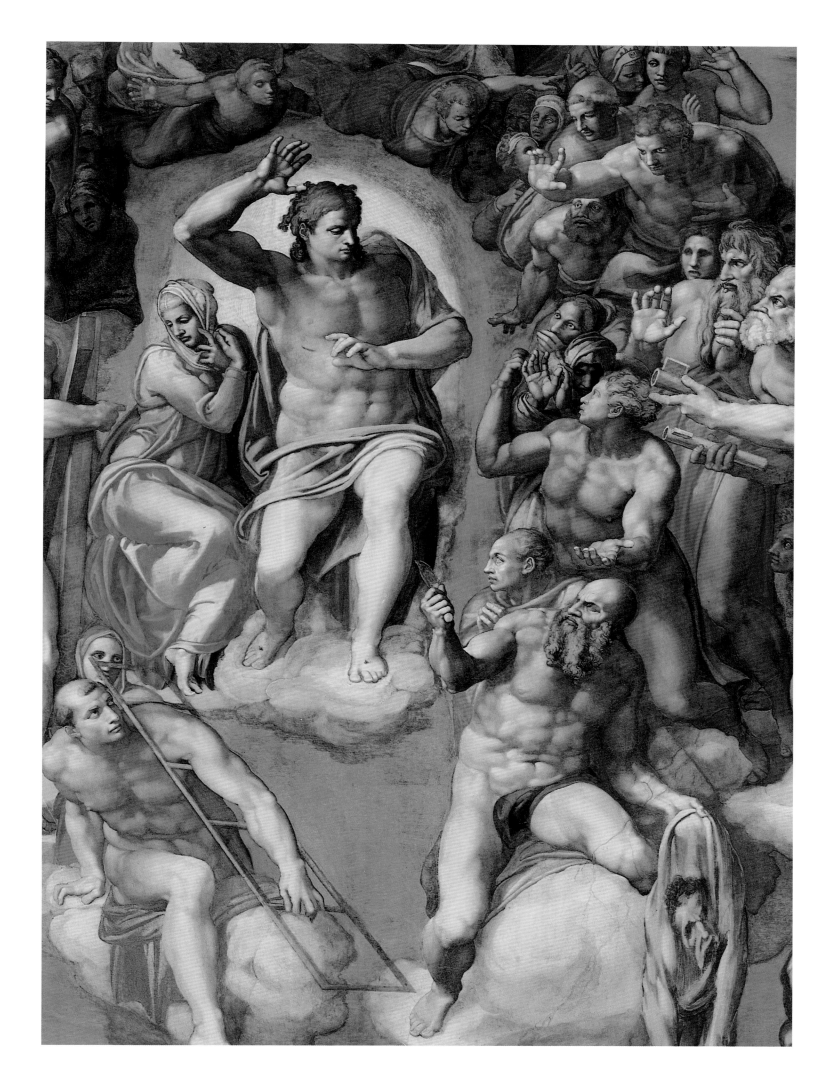

저주를 예감하고 있다. 그러나 다른 한편으로 그는 스스로 속죄하고 자신을 새롭게 태어나게 함으로써, 그리스도(아폴론)의 면전에서 고결한 창조적 행동을 보여주고 있다. 다시 말해 그는 그리스도가 그랬듯 희생을 통해 자신을 정당화하고 있는 것이다. 나아가 미켈란젤로는 성스러운 그리스도 앞에서 자신을 속죄하는 동시에 그에게 도전했다고도 볼 수 있다. 시스티나 예배당의 제단 벽에 천사장 미카엘 대신 마르시아스를 그리겠다는 생각은 실로 과감한 발상이었다.

그러나 첫눈에는 거만함의 징표로서 보였을 이 그림도 사실은, 미켈란젤로의 평생에 걸친 극단적인 자기비판의 표출일 뿐이었다. 〈최후의 심판〉에 묘사된 천상의 세계에서 자신의 피부를 벗겨냄으로써 그는 다시 한번 오만과 겸손, 아폴론적인 아름다움과 짐승의 추함, 환희와 처벌, 신을 두려워하는 독실함과 악마적인 반항심, 초월 정신과 어리석음, 경건한 태도와 냉소적인 농담 사이를 오가며 재주를 부리고 있다. 그러나 표현상 이단의 극한까지 나아갔다 하더라도, 미켈란젤로는 서로 상반되는 이 모든 것들이 전능하신 신이 창조한 우주 질서의 언저리에 머물도록 결코 그 경계선을 넘지 않았다.

1541년 겨울에 〈최후의 심판〉이 공개됨으로써, 미켈란젤로는 중세 기독교적인 신앙심과 인본주의 정신이 선명한 개인적 이미지 사이에서 미묘한 입장에 서게 되었다. 그가 경건한 뮤즈로 여겼던 비토리아 콜론나와 반종교개혁의 영향 아래에서, 미켈란젤로는 신플라톤주의의 오묘한 신성 개념을 보다 소박하고 직접적인 신앙심으로 대체하기 위해 애쓰며 생의 마지막 20년을 보냈다. 리초, 콜론나, 우르비노 등 가장 가까웠던 친구들의 연이은 죽음에 따른 고독과 나쁜 건강 상태로 말미암아 삶에 대한 그의 허망함은 더욱 깊어졌다. 그 결과 그는 시에서 "사랑하는 나의 님(Signor mie caro)"과 같이 그리스도를 찬양하는 표현을 점점 더 많이 쓰게 되었다. 이전의 시들이 세속적인 아름다움을 신성의 현시로 간주했던 반면, 이제부터 미켈란젤로의 심경은 그리스도와의 합일을 지향하게 되었다. 심지어 이전에는 신성한 도구로 여겼던 자신의 예술조차 헛된 집착에 불과하다고 느끼게 되었다. 그럼에도 그는 여전히 예술적인 열정을 불태웠다.

> "이제 나는 깨달았네, 그 많은 실수들이
> 애정을 다한 환상이었음을.
> 그로 인해 미술은 나에게 우상이자 군주가 되었네,
>
> 그림이나 조각은 이제 더 이상
> 내 영혼을 달래지 못하고, 저 성스러운 사랑을 향해 발길을 돌리네.
> 십자가에서 우리를 품에 안으려고 팔을 벌리고 있는 저 사랑."

십자가 책형과 피에타는 미켈란젤로가 만년에 집착했던 주제였다. 조각가로서 미켈란젤로는 자신의 첫 번째 〈피에타〉에 표현되었던 기본적인 조화와 부드러움을 되찾으려 했으나 이는 실패로 끝나고 말았다. 그는 산을 길들였고 고전적인 관습을 극복했으며 신들에게 도전함으로써 모순에 찬 세계를 창조해냈다. 이런 복잡한 상황을 헤쳐내고 반종교개혁에 따른 기독교 정신의 친밀감과 충성심에 자신을 맡기는 일은, 미켈란젤로에게 가장 힘든 과제였다. 건축에 있어서 그는 성 베드로 성당의 거대한 돔을 통해 우주적인 통일의 상징을 창조했으나, 그의 조각 작품이 지닌 물질적 실체는 기독교적 신비감에 대한 주관적인 경험을 지향하는 반(反)상징주의 예술의 초월성을 담아내지 못했다. 자신의 묘소에 설치할 목적으로 제작한 〈피에타〉상(57쪽, 그는 니고데모의 얼굴을 자신의 얼굴처럼 묘사하였다)의 경우, 결함을 발견하고 좌절감과 격분을 못

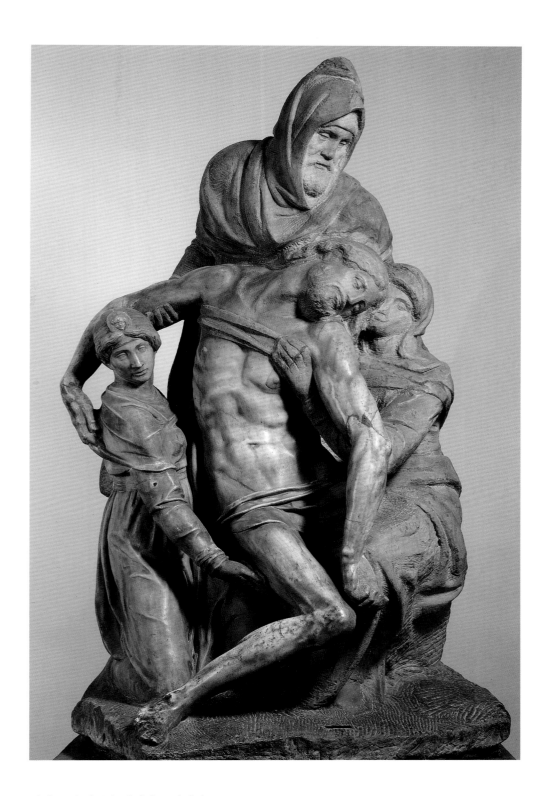

<피렌체 피에타>의 니고데모는 미켈란젤로의 마지막 자화상이다. 그는 자신의 묘소를 장식하기 위해 이 인물 군상을 조각했다.

이긴 그가 작품을 파괴하고 말았다.

"노예 같은 노동으로, 너무나 지루하게,
그릇된 구상으로 내 영혼에 지나친 부담을 주면서,
무릇 신성한 물체를 새기기 위해 나는 여기에 있네."

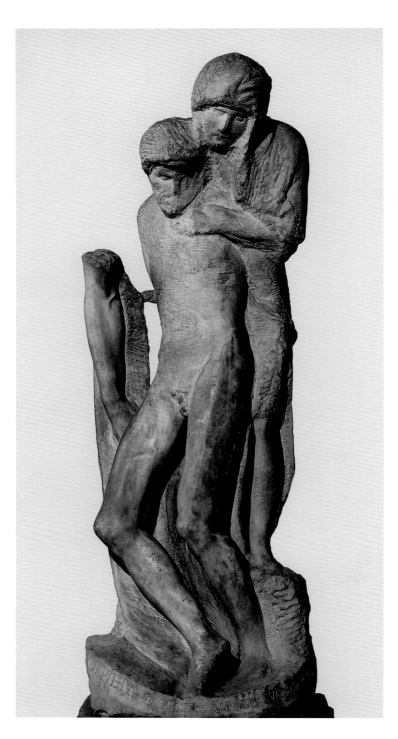

죽기 며칠 전까지도 멀쩡했던 미켈란젤로는, 자신의 종교시에서 시도했던 것처럼 조각 작품에서도 주님과 함께 하는 영혼을 현시하기 위해 애썼다. 거의 10년 동안 그는 더 깊이 돌을 깎아냈지만, 자신의 창조적 우주인 인간의 육신 너머에서는 그가 원했던 형태나 대답을 얻지 못했다.

"영혼은 풍족해질수록 더 많은 세상을 잃게 되며,
예술과 죽음이란 결코 친할 수가 없는 것이다."

〈론다니니 피에타〉, 1552-64년

대리석, 높이 195cm, 카스텔로 스포르체스코 박물관, 밀라노.

미켈란젤로의 마지막 조각 작품으로,
그는 죽기 며칠 전까지도 이 작업에 매달렸다.

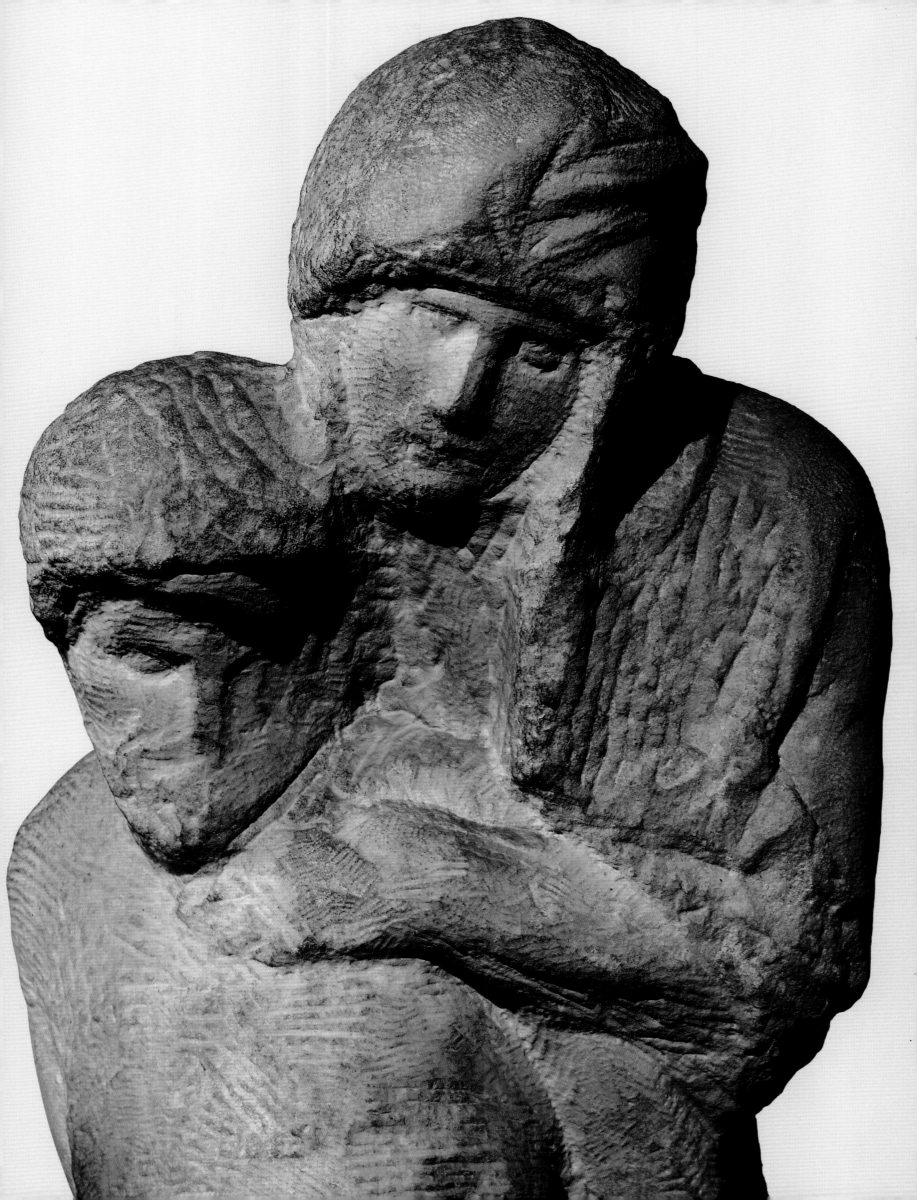

덜어내기의 예술

"조각이라 할 때 나는 깎아냄으로써 형상을 나타내는 것을 의미한다. 반대로 회화는
무언가를 덧붙임으로써 형상을 나타내는 행위이다. 이런 생각에 근거하면,
조각과 회화는 서로 조화를 이룰 것이고 이에 대한 모든 논란도 사라질 것이다.
왜냐하면 형상을 만드는 것보다 논쟁을 벌일 때 더 많은 시간이 허비되기 때문이다."

메디치 가문이 소장하고 있던 고대 그리스의 조각상을 참고하여 미켈란젤로가 제작한 웃는
표정의 늙은 목신상은, 그가 만든 최초의 조각품으로 알려져 있다. 그러나 사실 미켈란젤로는
어릴 때부터 화가로서 수련을 받았다. 당시 15세의 견습생에 불과했던 미켈란젤로에게 로렌초
데 메디치가 관심을 가지고 자신의 조각 정원에 출입하도록 허락해준 계기는 바로 이 목신상 때
문이었다. 그렇지만 로렌초는 노인의 치아가 너무 완벽하다고 지적하면서 목신상에 대한 과찬
을 자제하였다. 바사리는 이 일화를 다음과 같이 기록하고 있다. "로렌초가 자리를 뜨자마자 미
켈란젤로는 목신의 이 하나를 부수고 잇몸을 파냄으로써 노인의 치아처럼 만들었다." 세월이 흘
러 미켈란젤로 자신도 노년에 이르렀을 때, 그가 회화는 덧붙여나가는 예술인 반면 조각은 "덜
어내기의 예술"이라고 주장한 배경에는 이때 목신상의 이를 깎아낸 경험이 작용했는지도 모른
다.

　미켈란젤로는 당시 명망가였던 로렌초의 절친한 측근이 되었으며, 그가 초기에 제작한 작
품들은 로렌초의 후광 덕분에 특별한 평가를 받았다. 그는 시인이나 철학자들과 함께 메디치 가
문의 모임에 초대받았으며, 인본주의 학자였던 안젤로 폴리치아노로부터 개인적인 교육을 받았
다. 또한 그는 산 마르코의 조각 작업장에 있던 미술 학교에서 베르톨도 디 조반니로부터 조각
수련을 받았다. 베르톨도는 초기 이탈리아 르네상스의 거장이었던 도나텔로의 제자였다. 이런
점을 감안할 때, 미켈란젤로의 조각 양식은 메디치 조각 공원에 보관되어 있던 고대의 작품들
못지않게 도나텔로의 르네상스 작품으로부터도 많은 영향을 받았다고 볼 수 있다. 메디치의 소
장 작품 중에는 도나텔로의 〈아기 예수를 안고 있는 성모〉(62쪽)도 포함되어 있었다. 이 작품은
현존하는 미켈란젤로의 작품 중 가장 일찍 제작된 〈계단 위의 성모〉(63쪽)에 직접적인 영감을
준 것으로 추정된다. 피렌체 조각의 전통인 저부조(低浮彫) 양식에 입각하여 제작된 이 작품에
는 다분히 서정적인 분위기가 감돌고 있다. 그러나 미켈란젤로의 개성적인 양식은 이미 초창기
부터 건장하고 풍만한 인체미로 특징지워진다. 도나텔로의 작품에 표현된 연약한 아기의 모습
과는 달리, 미켈란젤로가 묘사한 아기 예수는 몸통을 안쪽으로 돌리고 팔을 뒤틀면서 성모의 가
슴 속에 얼굴을 파묻고 있다. 이런 역동적인 인체 표현 방식은 그의 작품에서 계속 반복되었으
며, 특히 〈계단 위의 성모〉를 완성한 뒤에 바로 착수한 〈켄타우로스의 전투〉에서 더욱 분명하게
나타난다(140쪽).

　〈켄타우로스의 전투〉 역시 고대의 석관 부조 양식 그리고 전투 장면을 묘사한 도나텔로의
작품으로부터 영향을 받았다. 그러나 목신의 머리와 〈계단 위의 성모〉에서도 나타나듯이, 미켈

에밀리오 초키, 〈판(목신)의 머리를 조각하고 있는 미켈
란젤로〉, 1861년, 높이 60cm, 근대미술관, 피렌체.

미켈란젤로의 조숙한 재능은 훗날 신고전주의 작가들에
게도 큰 감명을 주었다.

60쪽
〈피에타〉의 세부, 1499년
(전체 작품은 65쪽 수록)

도나텔로, 〈아기 예수를 안고 있는 성모〉, 1440년경

대리석, 27.2×16.5cm, 빅토리아 앤드 앨버트 미술관,
런던.

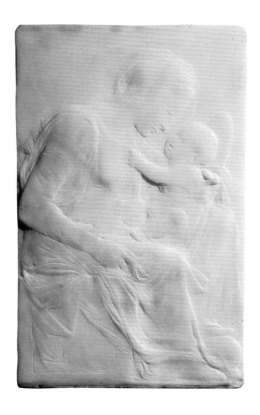

63쪽
〈계단 위의 성모〉, 1490-91년

피렌체의 전통적인 얕은 부조 양식과 도나텔로의 영향을
분명하게 보여준다.

란젤로는 짧은 경력에도 불구하고 선례에서
벗어나 자신만의 분명한 성향을 모색하였다.
즉 그는 실제로 존재하는 듯한 현실감과 역동
성을 부여함으로써 보다 사실적인 요소를 강
조했던 것이다. 이미 초창기부터 전통에서 벗
어나고자 했던 그의 자신감은, 탁월한 재능과
독창성뿐만 아니라 메디치 가문의 지적인 분
위기 덕분에 형성되었다. 미켈란젤로는 공방
에서 그저 지시만 따르는 견습생의 태도를 탈
피하여 로렌초를 비롯한 학자들로부터 교육
을 받음으로써 자신의 재능을 정신적으로 승
화시킬 수 있었다. 또한 그에게는 다소 벅차
지만 오히려 그를 분발하게 만든 중요한 작업
들이 주어졌다. 예컨대 오비디우스의 《변신
이야기》에서 차용한 '켄타우로스족과 라피테
스족의 전투'라는 매우 특별한 주제는, 그의
교사였던 폴리치아노가 제안한 것이었다. 더
군다나 미켈란젤로 특유의 새로운 부조 제작
기법 또한 폴리치아노의 문학적 영감에 기인하는 바가 크다.

〈켄타우로스의 전투〉에서 알 수 있듯이 피렌체의 전통적인 저부조 양식은 한층 강한 입체
감으로 발전하고 있으며, 미켈란젤로는 부조를 그저 깊게 새기는 대신 형상을 실제로 돌출시킴
으로써 안개의 벽에서 튀어나오는 것처럼 처리하였다. 폴리치아노를 비롯한 르네상스 시대의
기록에 거듭 적혀 있듯이, 켄타우로스는 구름 속에서 태어났다는 전설이 있다. 이런 전설이 바
로 미켈란젤로의 작품을 통해 시각적으로 표현된 것이다. 돌을 깎아서 형상을 만들어내는 이런
역동적인 제작 방식은 신플라톤주의의 '순수개념(concetto)'에 근거하여 미켈란젤로가 지향했
던 핵심적인 접근 방식이었다. 다시 말해 미켈란젤로는 미리 준비해둔 개념을 돌이라는 재료에
덮어씌우는 대신에, 돌에서부터 개념을 깎아냈던 것이다. 더 간단히 말하자면, '순수개념'은 이
미 재료 속에 내재해 있는 것이다. 돌을 깎아내는 작업에 의해 조금씩 돌 속에 가두어진 영혼을
드러내는 요령은 조각가 자신에게 달려 있다. 미켈란젤로는 돌을 매만져 형상을 이리저리 만들
어내는 대신, 돌의 외면을 감싼 '세속적' 껍질을 벗겨냄으로써 형상을 창조하였다. 그는 평생 동
안 자신의 천직이 조각가라고 생각하였으며, 회화는 이차적인 미술 활동으로 취급하였다. 그는
"회화는 부조에 가까울수록 더욱 고귀해지며, 부조는 회화에 가까워질수록 덜 고귀해진다"고 믿
었다. 물론 그는 조각이 "회화를 인도하는 등불"이라는 말을 남겼지만, 역설적이게도 그의 작품
이 진행된 양상은 정반대 방향으로 나타났다. 즉, 그의 조각은 회화적인 경향에서 출발하여 점
점 더 부조의 성격을 띠게 되었고, 결국에는 돌을 깎아내는 입체적인 조각 양식으로 변모했던
것이다.

목신의 두상을 제작한 이후부터, 미켈란젤로는 고대 조각상에 지나치게 집착한 나머지 위
작의 수준에 이를 정도로 자신의 기술을 모방에만 바쳤다. 심지어 그는 고대 조각상의 크기조차
도 모방하였다. 이런 태도는 그가 피렌체에 살았을 때 실제 인체보다 크게 제작했던 〈헤라클레
스〉에서부터 1497년에 제작한 〈바쿠스〉, 그 뒤에 제작한 거대한 〈다비드〉에 이르기까지 이어졌

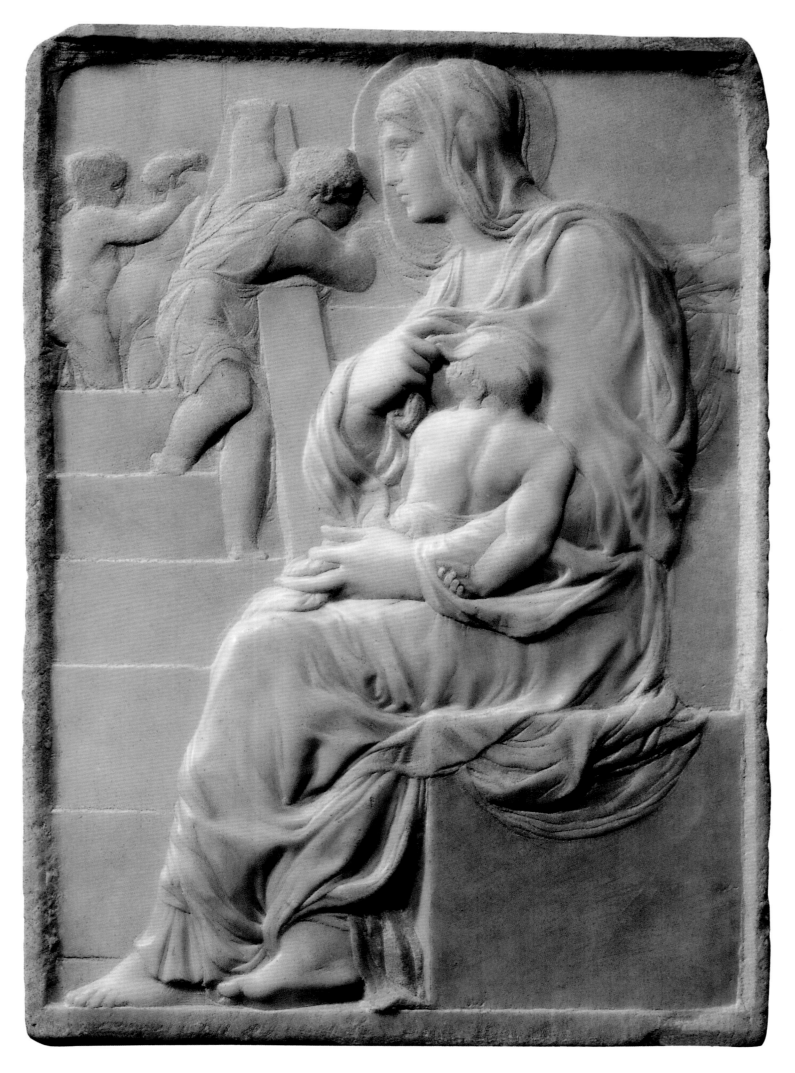

다. 특히 〈다비드〉는 로마 제국시대 이후에 만들어진 모든 입상 조각 중에서 가장 거대한 크기로 제작되었다.

그러나 미켈란젤로에게 있어서 고대의 조각상은 자신이 동경하는 이상향이기보다는 도전의 대상이자 영감의 원천이었고, 결국에는 극복하고 나아가야 할 과제였다. 무엇보다도 고대 조각상은 그가 가장 중요하게 생각했던 남성 나체라는 주제에 전념하게 된 계기가 되었으며, 그는 특유의 사실주의적 정신과 감수성으로 나체상을 제작하였다. 1496년 미켈란젤로는 '고전적으로' 치밀하게 제작한 〈잠자는 에로스〉 덕분에, 처음으로 로마에 초대되는 기회를 얻게 되었다. 그러나 고전 양식의 중심지였던 로마는 미켈란젤로에게 실패의 쓴맛을 안겨주었다. 고전적인 대칭균형에서 벗어나 불안정하게 기우뚱거리는 자세로 만들어진 미켈란젤로의 〈바쿠스〉는, 그의 후원자이자 고대 조각 전문가였던 리아리오 추기경의 취향에 비해 지나치게 노골적으로 표현된 관계로 구입을 거절당했다. 도발적인 분위기를 풍기는 〈바쿠스〉의 구입이 거절된 이후로, 미켈란젤로는 그의 예술적 정체성과 존재를 널리 알리게 된 조각 작품 하나를 제작하기 전까지 화가로서 근근이 살아나가야 했다. 그 작품은 고대의 전통 양식이 아니라 중세 시대의 독일과 프랑스 양식에 근거한 것이었다.

예술 양식으로서의 피에타 전통은 북유럽의 베스퍼빌트(Vesperbild) 양식에서 흔적을 찾을 수 있다. 자연주의적인 분위기가 강한 이 양식은 보는 이의 감정에 직접적으로 호소하는 힘을 지니고 있었다. 이탈리아에서도 그리스도의 시신 위에서 통곡하는 모습의 작품이 제작된 사례가 있지만, 이 조각상들은 프랑스 출신인 빌레르 드 라그롤라 추기경의 주문에 의해 제작된 것이다. 성 베드로 성당에 있는 자신의 장례 예배당을 위해 피에타 조각상의 제작을 지시한 것도 이 추기경이었다. 북유럽의 피에타 조각상들이 대부분 크기가 작고 친근감이 느껴지는 반면에, 미켈란젤로는 피에타 조각상을 실제 인체 크기로 묘사하였다. 게다가 그는 작품 제작 계약서에 "이 시대 로마에서 발견할 수 있는 가장 아름다운 대리석 조각"을 완성하겠다는 조항까지 덧붙였다. 대리석 덩어리 하나만으로 작품을 완성하겠다는 욕망 때문에, 미켈란젤로는 카라라의 채석장에서 돌을 선택하는 데 엄청난 애를 먹었다. 그는 대리석 속에 숨어 있던 흠집이 〈바쿠스〉의 얼굴에 드러남으로써 모욕을 당했던 일을 반복하고 싶지 않았던 것이다. 〈피에타〉의 제작에 필요한 돌을 캐내고 운반하는 과정만 하더라도 아홉 달 이상의 시간이 소요되었다. 그 돌은 널찍하면서도 다소 평평하였으나, 작품이 완성되었을 때는 옷 주름의 입체감 덕분에 깊이 있는 공간감이 연출되었다. 〈피에타〉는 예배당의 오른쪽 벽면에 설치될 예정이었기 때문에 작품의 뒷면은 거칠게 새겨졌으며, 앞에서 본 조각상의 모습은 완전히 정면을 향하지 않고 약간 왼쪽으로 돌려져 있다. 손바닥을 벌린 마리아의 동작 때문에 감상자의 시선은 자연스럽게 그리스도의 시신으로 유도된다.

1500년경에 완성된 〈피에타〉는 미켈란젤로가 근 12년 동안 노력하고 터득한 결실의 정점을 이루었다. 그동안 그는 자연을 관찰하고 인체의 해부학적 구조를 연구하였으며, 고전적인 미의 이상에 대해 고민하고 레오나르도의 삼각형 구도를 익혔다. 특히 그는 인체의 형상을 암시하는 옷 주름의 표현 방식을 레오나르도 작품과 북유럽의 전통 양식에서 터득하였다. 〈피에타〉에 등장하는 인물들은 슬픔에 잠겨 있지만 고통으로 인해 경직된 느낌은 주지 않으며 오히려 매우 편안한 분위기를 자아낸다. 그들에게서는 내적인 긴장감도, 과장된 감정도 느껴지지 않는다. 감정 표현은 너무 과하지도 않고 너무 부족하지도 않다. 우리가 이 작품에서 경험하는 것은 내적으로 흡입되는 깊은 명상의 순간이며, 감수성과 형태 그리고 감각의 균형에 의한 완벽한 조화이다. 이것이 바로 전성기 르네상스 조각의 진수인 것이다.

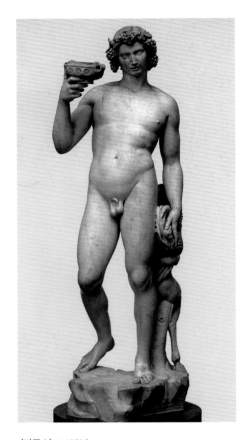

〈바쿠스〉, 1497년

미켈란젤로의 후원자는 이 작품을 거절했다.

65쪽

〈피에타〉, 1500년

대리석 덩어리 하나로 조각되었으며 전성기 르네상스 조각의 정점을 이루는 작품이다.

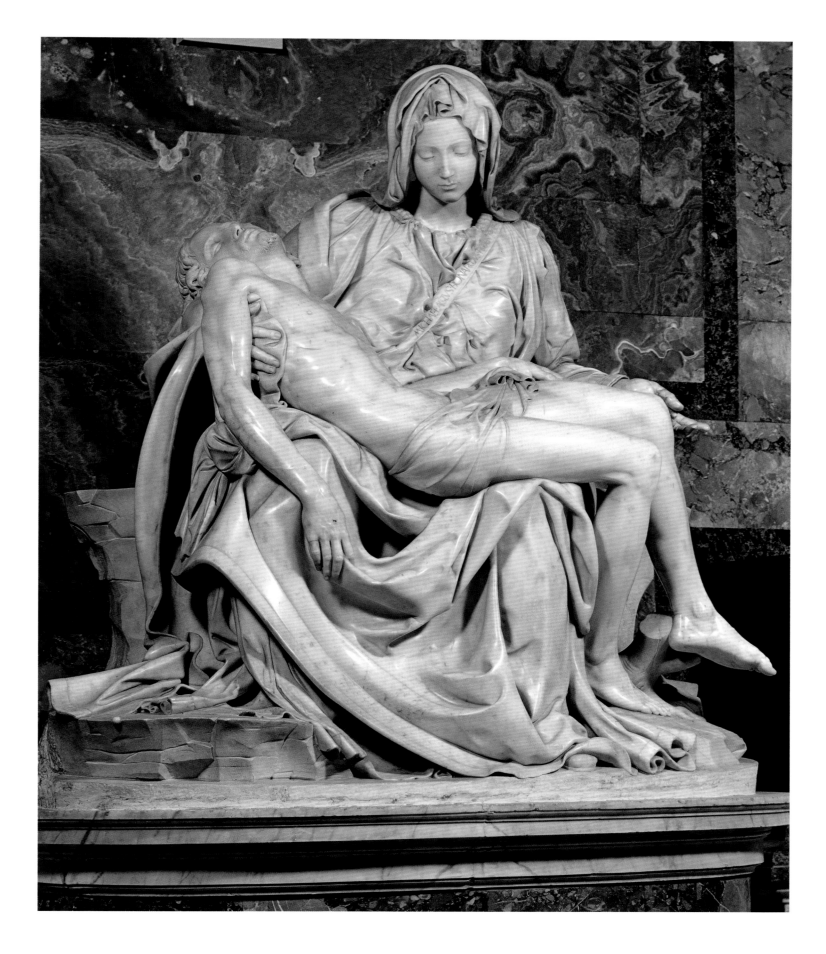

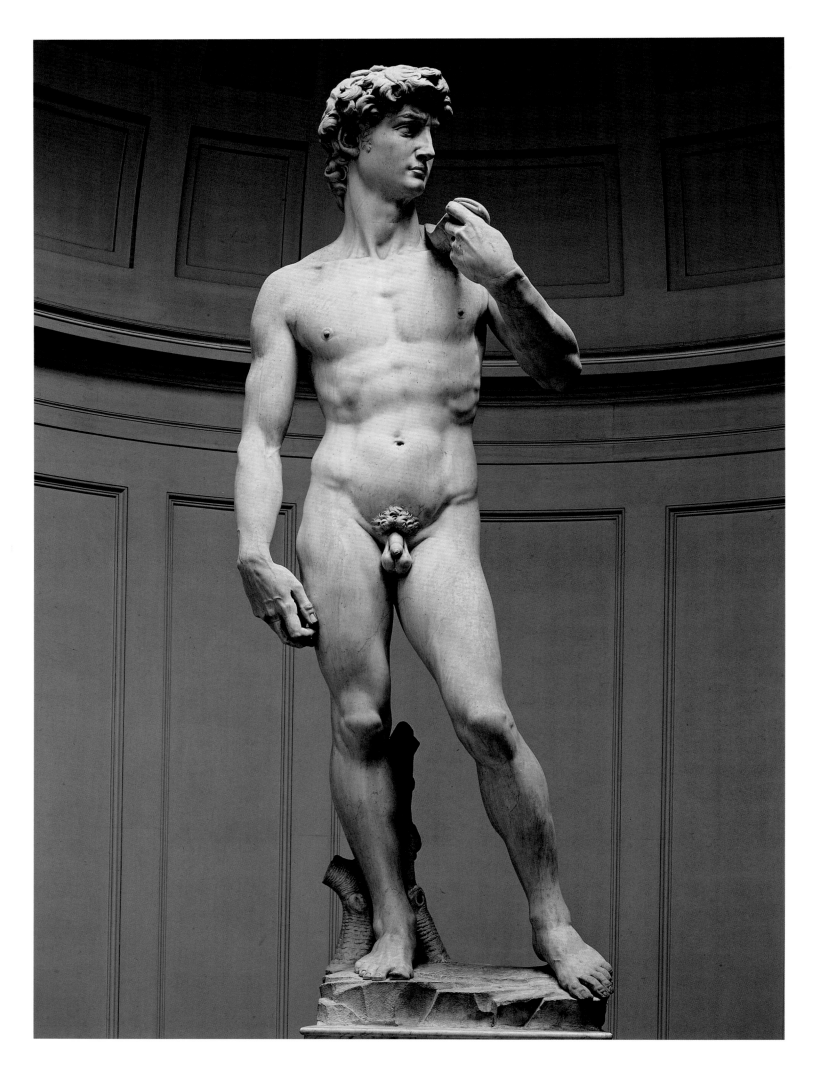

미켈란젤로는 마리아의 젖가슴 사이를 가로지르는 띠에 극히 예
외적이고 자랑스럽게 자신의 서명을 새김으로써 예술적 성공의 극치
를 자랑하였다(MIHEL. A〔N〕GELUS. BUONAROTUS. FLOREN.
FACIEBA: 피렌체의 미켈란젤로 부오나로티가 이 작품을 만들었음).
그가 이런 식으로 서명을 남긴 것은 이것이 처음이자 마지막이었다.
FACIEBA라는 단어는 원래 'faciebat'로 표기하는 것이 정상적이지만,
여기서 그가 마지막 철자인 'T'를 생략한 점은 특기할 만하다. 미술사
가인 플리니우스에 의하면 고대 그리스에서 각각 회화와 조각의 대가
였던 아펠레스와 폴리클리토스는 'fecit(만들다)'라는 문법에 맞는 단
어 대신 'faciebat'라는 부정확한 단어를 서명에 사용하였다. 작품이
기술적으로는 완성되었으나 예술적으로는 완전하지 않으며, 여전히 제
작 과정 중에 있다는 겸손함을 보여주기 위해서였다. 그들이 이런 표기
방식을 사용한 이유는 자칫 자신들이 거만하다는 평가를 받을 수 있기
때문이었다. 정신적 스승인 폴리치아노를 통해 이런 이야기를 들었던
미켈란젤로는 르네상스 시대에 그들의 서명 방식을 최초로 적용했던
미술가였다. 더군다나 미켈란젤로는 'T'자마저 생략함으로써 자신의
작품이 '불완전'하고 '미완성'이라는 점을 더욱 강조하였다. 미켈란젤
로는 약관 25세라는 나이에도 불구하고 이런 식으로 작품에 서명을 남
김으로써 고대의 위대한 대가들과 똑같은 반열에 자기를 올려놓기를
원했던 것이다.

기법적인 측면에서 흠잡을 데 없이 완벽했던 〈피에타〉를 미완성
된 작품이라 암시함으로써, 미켈란젤로는 예술가로서의 기교를 부렸다
고 볼 수 있다. '미완성(non finito)'이라는 개념은 그가 영위한 삶의 다
른 영역에서도 요긴하게 쓰였다. 1500년 이후부터 그는 재능을 바탕으
로 자신감 넘치는 시절을 보냈다. 명성이 더없이 높아짐에 따라, 미켈란젤로는 거대한 규모의
공방을 운영하고 있었음에도 불구하고 거의 감당할 수 없을 정도로 많은 작품을 주문받게 되었
다. 예를 들어 1501년에는 로마에서 제작 중이던 제단 조각을 절반 정도 남겨둔 채, 시에나 성당
의 피콜로미니 제단에 설치할 대리석 인물상 15개의 제작을 계약해버렸다. 그 계약서에는 작품
이 완성되기 전에는 다른 어떤 계약도 하지 않겠다는 내용마저 명기되어 있었다. 그러나 그로부
터 채 두 달이 지나기도 전에 미켈란젤로는 시에나의 작업을 중단해버리고, 또 다시 피렌체에서
〈다비드〉 제작을 위한 계약서에 서명하였다. 나아가 〈다비드〉를 제작하고 있을 동안에도 두오
모 성당에 설치할 사도 인물상 12개의 제작에 착수하였다. 그러나 그는 단지 성 마태오 상을 반
쯤만 손질한 상태에서 전체 작업을 중단하고 말았다. 아마 성 마태오 상은 돌에 갇힌 채로 내버
려진 그의 수많은 '노예상' 중 최초의 사례에 해당될 것이다. 또한 그는 교황이 로마로 소환하는
바람에 프레스코 벽화인 〈카시나 전투〉 제작에서도 손을 떼야 했다. 이런 바쁜 일정에도 불구하
고 미켈란젤로는 피렌체 공화국 그리고 개인적인 후원자들과 몇 개의 소규모 작품 계약을 맺기
도 했다. 그러나 나중에는 이런 작품 위탁을 거의 받아들이지 않았다.

이 무렵 세간에 가장 많이 알려진 조각상은 바로 '거인상'이었다. 그것은 1466년에 아고스
티노 디 두초가 거대한 예언자 상을 만들다가 내다버린 엄청나게 큰 대리석 덩어리로서, 피렌체
에 있는 오페라이 델 두오모의 공방 한구석에 수십 년 동안 방치되어 있었다.

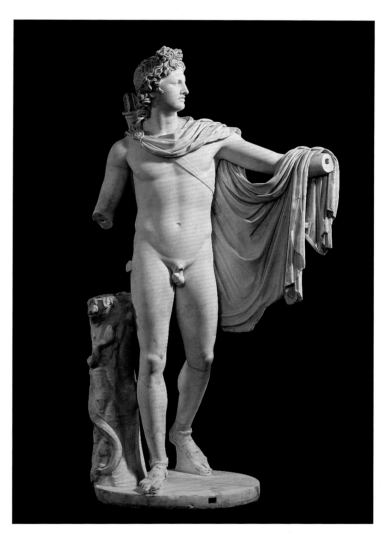

〈벨데데레의 아폴론〉

대리석, 높이 224cm, 피오 클레멘티노 박물관, 바티칸.
미켈란젤로의 〈다비드〉에 영감을 준 작품이다.

66쪽
〈다비드〉, 1501-04년

다비드의 이상적인 이미지는 피렌체 공화정의 미덕을
영웅적인 인물로 형상화한 것이기도 하다.

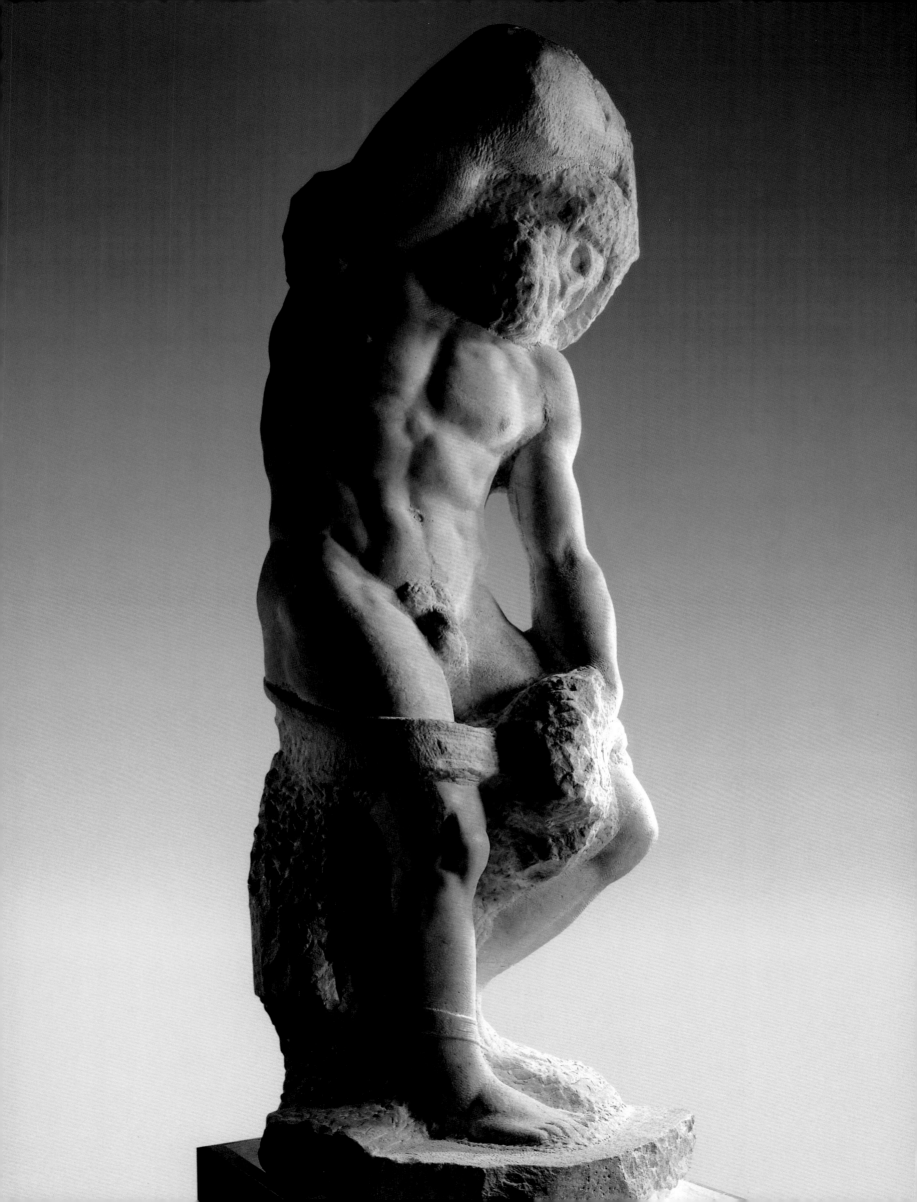

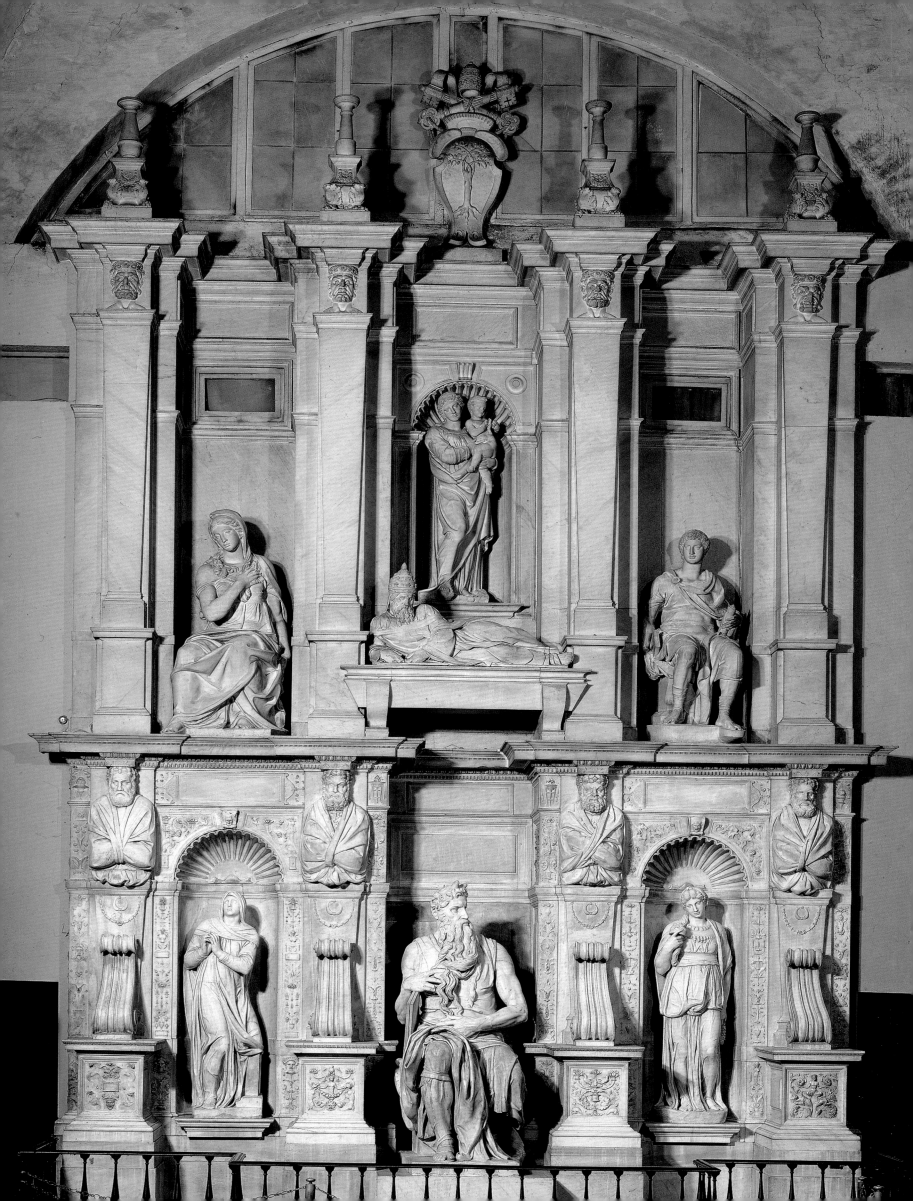

미켈란젤로는 하나의 전설처럼 남아 있던 이 돌에 대해 이미 알고 있었다. 이 돌은 도나텔로가 테라코타로 만들어 흰색으로 칠한 거대한 〈여호수아〉 상을 대리석으로 다시 제작하는 데 쓰일 계획이었다. 그리고 성당의 작품위원회가 〈다비드〉의 개작을 결정했을 때, 그들은 누구보다도 레오나르도 다빈치를 염두에 두고 있었다. 그러나 당시 피렌체 미술계에서 샛별처럼 떠오르고 있던 젊은 미켈란젤로는, 시에나에서의 작품 제작 계약이 파기되는 한이 있더라도 위원회로부터 계약을 따내기 위해 매진하였다. 결국 그는 예전에 두초가 그렇게나 애를 썼음에도 실패하고 말았던 작업을 완수하게 되었다. 바로 대리석 덩어리 하나를 깎아 거대한 조각상을 제작하는 일이었다. 미켈란젤로는 이 작업에서도 머리카락의 가르마 부분을 대강 손질함으로써 '미완성'의 기교를 발휘하였고, 그리하여 대리석 덩어리 전체를 완전히 사용했음을 입증하였다. 사람들은 미켈란젤로가 보여준 이 믿기 어려운 능수능란함에 놀랄 수밖에 없었다. 이 작품은 높이가 4미터 이상 되는 거대한 조각으로서, 퀴리날에 있는 로마제국 후기의 기수상 이래 가장 큰 인물상이었다. 이 기수상은 전설적인 조각가인 폴리클리토스가 제작한 것으로 잘못 알려졌으나, 사실 여부와 관계없이 미켈란젤로에게 상당한 영향을 주었다.

〈다비드〉의 형상에는 야망, 과감성, 품위와 자신감이 나타난다. 미켈란젤로는 당시 로마의 광장들을 돌아다니던 청년들의 다소 거만한 분위기를 다비드에게 부여하였고, 〈벨베데레의 아폴론〉이 지닌 부드러움과 청년답고 아름다운 신체를 당대의 취향과 생활 방식에 접목하였다. 약간 옆으로 내민 한쪽 다리와 조금 당겨진 엉덩이 때문에 차분하고 안정된 자세에서 전혀 긴장감이 느껴지지 않는다. 어깨에 편안하게 걸친 돌팔매줄, 경쾌한 동작으로 돌을 쥐고 있는 오른손, 약간 부푼 콧구멍은 자신감에 넘친 청년의 모습을 사실적으로 보여주고 있다. 마치 다비드의 강렬한 시선만으로도 골리앗을 당장이라도 쓰러뜨릴 수 있을 것 같다. 그러나 완전히 벌거벗은 다비드의 모습은, 아무리 신성한 아름다움을 보여준다 하더라도 구약 성서의 중요 인물로서 성당을 우아하게 장식하기에는 적절치 않다고 평가되었다. 게다가 예정된 지점에 조각상을 설치하기가 거의 불가능하다는 기술적 어려움은 덮어두더라도, 조각상을 매우 먼 거리에서만 바라볼 수 있는 안타까운 상황이었다. 이런 이유 때문에 〈다비드〉는 완성되기도 전에 지방 관료들의 권한에 넘겨졌으며, 수개월에 걸친 공개 토론 끝에 1504년 9월 무렵 공화정의 상징으로서 피렌체 정부청사 입구에 세워지게 되었다. 그 후 1527년 메디치 가문의 통치에 대한 봉기가 일어났을 때 〈다비드〉의 한쪽 팔은 폭도들에 의해 파손되었다. 그러나 메디치 가문의 권력이 회복되면서 이 팔은 1543년에 다시 제작되었고, 불경스런 성기는 금속으로 만든 무화과 잎으로 가려졌다. 수십 년을 거치는 동안, 공화정의 항거 정신을 대변하는 상징물은 유순한 모습으로 변모했던 것이다. 그 때부터 〈다비드〉는 메디치 가문의 장식품으로 전락하여 메디치 저택의 출입문에 서 있게 되었다.

그러나 바사리를 비롯한 당시 논객들은 "이 조각상으로 말미암아 고대든 현재든, 그리스든 로마든 간에 지금껏 제작된 모든 조각상들이 그림자 속으로 사라졌음은 의심할 여지가 없다"고 평하였다. 〈다비드〉는 거인의 모습을 흡수하였으며, 거인을 위축시키고 그 자리를 차지하였다. 〈다비드〉는 "나, 미켈란젤로"라는 자랑스러운 표현을 의인화한 것과 같다. 대리석으로 제작할 계획이었던 〈다비드〉의 팔 스케치, 그리고 피렌체 공화정이 위촉한 〈다비드〉의 청동상 스케치에, 미켈란젤로는 "다비드는 돌팔매줄을 갖고 있으나 나 미켈란젤로는 활을 갖고 있다"라는 글을 적었다. 여기서 그가 의미하는 활은 조각가들의 무기라 할 수 있는 활송곳과 컴퍼스를 가리킨다. 그가 이런 말을 남긴 것은 자신의 고향 도시인 피렌체에 조금이라도 봉사하려는 마음에서 비롯된 것이며, 그런 무기를 사용하여 늙은 골리앗(피렌체 공화정, 나아가 고대 로마의 적)을 처

미켈란젤로가 1505년 율리우스 2세의 묘소를 위해 고안했던 디자인을 복원한 그림

68쪽
〈다비드〉의 세부, 1501-04년

69쪽
〈젊은 노예〉, 1530-33년
아카데미아 미술관, 피렌체.

안쪽에 전시되어 있는 〈다비드〉가 보인다.

70쪽
〈수염 난 노예〉, 1530-33년
아카데미아 미술관, 피렌체.

71쪽
〈죽어가는 노예〉의 세부, 1513-16년
루브르 박물관, 파리.

72쪽
〈율리우스 2세의 묘소〉, 1545년
빈콜리 산 피에트로 성당, 로마.

미켈란젤로는 수차례에 걸쳐 설계를 수정한 뒤에, 여러 명의 조수들과 함께 마침내 이 묘소를 완성했다.

이중 묘소를 위한 스케치, 1520-21년

펜과 잉크 소묘, 21×15.5cm, 영국박물관, 런던.

75쪽

로렌초 데 메디치의 묘소 1524-31년

산 로렌초 메디치 예배당, 피렌체.

새벽과 황혼을 나타내는 인물상으로 장식된 묘소.

단하겠다는 생각의 표현이었던 것이다.

1505년 봄에 미켈란젤로는 왕성한 의욕과 원기를 지니고 로마로 향했다. 교황 율리우스 2세의 요청 때문이었는데, 이전에 미켈란젤로가 보였던 비타협적인 태도는 왕에 버금가는 대우를 보장받음으로써 상당히 누그러졌다. 그에게는 넉넉한 여행 경비와 금화 1,200두카트의 연봉(이는 조각의 대가들이 벌었던 평균 수입의 10배에 해당하였다) 그리고 교황이 위탁했던 묘소를 완성시키는 조건으로 10,000두카트를 추가로 받는 혜택이 주어졌다. 율리우스 2세의 묘소는 점차 화려해졌던 수많은 교황들의 묘소를 능가할 뿐만 아니라, 로마 제국의 분묘들까지 무가치하게 보이도록 가장 영광스런 형태로 제작되어야 했다. 율리우스 2세는 이런 엄청난 욕망을 충족시킬 수 있는 조각가로서 미켈란젤로 이외에는 어떤 조각가도 선택할 수 없었다. 미켈란젤로가 구상했던 계획 자체도 상당히 거창하였다. 그의 첫 번째 구상은 3층 구조로서 거의 건축 설계에 맞먹는 규모였으며, 높이가 3미터나 되는 교황의 조각상을 맨 위에 설치하고 그 아래에 40개의 실물대 인물상을 배열하는 실로 엄청난 계획이었다(73쪽). 미켈란젤로의 계획을 살펴본 교황은 심지어 자신의 묘소를 그보다 더 크게 지으려는 욕심마저 보였다. 그러나 습지에 세워진 초기 기독교 바실리카 건물은 미켈란젤로가 고안했던 거대한 대리석 구조물을 지탱하기에는 구조적으로 취약하다는 사실이 드러났다. 율리우스 2세는 바실리카 건물을 철거하도록 지시하고, 브라만테를 시켜 그 자리에 중앙 돔을 얹은 예배당을 신축하는 일에 심혈을 기울였다. 이런 일이 진행되는 동안 카라라의 채석장에 가 있던 미켈란젤로는 거대한 산의 형상에서 영감을 받아 더욱 풍부한 상상력을 펼치고 있었다. 항해자들이 먼 바다에서도 볼 수 있을 정도로 엄청난 크기의 조각상을 고대 조각 양식에 입각하여 제작할 생각을 품었던 것이다.

미켈란젤로는 8개월 동안 카라라에 머물다가 묘소 축조에 필요한 100톤 가량의 대리석을 90척의 배에 싣고 1506년에 로마로 돌아왔다. 그러나 성 베드로 성당 앞에 잔뜩 널려진 돌이 암시하듯, 교황은 새 예배당 공사에 더욱 집착하고 있었다. 이것은 그가 묘소 건설 사업을 연기하기로 결심했다는 사실을 의미하였다. 설상가상으로 미켈란젤로는 바티칸 궁의 입구에서 문전박대당하는 수모까지 겪었다. 화가 머리끝까지 치밀어 오른 미켈란젤로는 그해 4월 17일에 로마를 떠나버렸다. 그러나 교황은 이에 전혀 아랑곳하지 않고 바로 이튿날 성 베드로 성당의 신축용 초석을 깔았다.

미켈란젤로가 "묘소의 비극"이라고 한탄했던 이 사건 때문에, 향후 40년이라는 긴 세월 동안 미켈란젤로의 생애에는 어두운 그림자가 드리워지게 되었다. 그는 열정과 사랑으로 교황의 묘소 사업에 착수했지만 결국 증오심만 품은 채 포기하고 말았다. 그러나 시스티나 예배당의 벽화를 완성하자마자 미켈란젤로는 자신의 돈으로 더 많은 대리석을 구입하였으며, 율리우스 2세가 죽은 뒤 벽면 형식으로 묘소를 완성하기로 교황의 상속자들과 계약을 맺었다. 그는 2층에 설치될 4개의 조각상 중 〈모세상〉의 제작부터 시작하여, 묘소 맨 아래 칸에 설치될 〈노예상〉으로 작업을 전개해 나갔다. 몇 번의 계약 수정과 구성의 보완이 있은 뒤에, 결국 미켈란젤로는 일군의 제자들과 함께 교황의 묘소를 빈콜리의 산 피에트로 성당에 설치하게 되었다. 미켈란젤로는 이 묘소 공사가 외적인 상황, 특히 다른 공사를 추진하기 위해 거듭 묘소 공사를 연기했던 교황들의 끈질긴 간섭 때문에 지속적인 방해를 받았다고 주장했다. 그러나 상황을 자세히 검토해보면, 그보다도 새로운 작품 위촉이 밀려들 때마다 엄청난 열정을 쏟아 부음으로써 불가피하게 일거리를 미완성으로 내버려두는 미켈란젤로 자신의 성향이 원인이었다. 1516년 6월에 그는 율리우스 2세 기념비를 위한 세 번째 계약에 서명하였다. 이번에는 훨씬 축소된 규모의 공사였다. 미켈란젤로는 대리석을 캐기 위해 다시 한번 카라라의 채석장으로 떠났다. 3개월 동안 카라라와

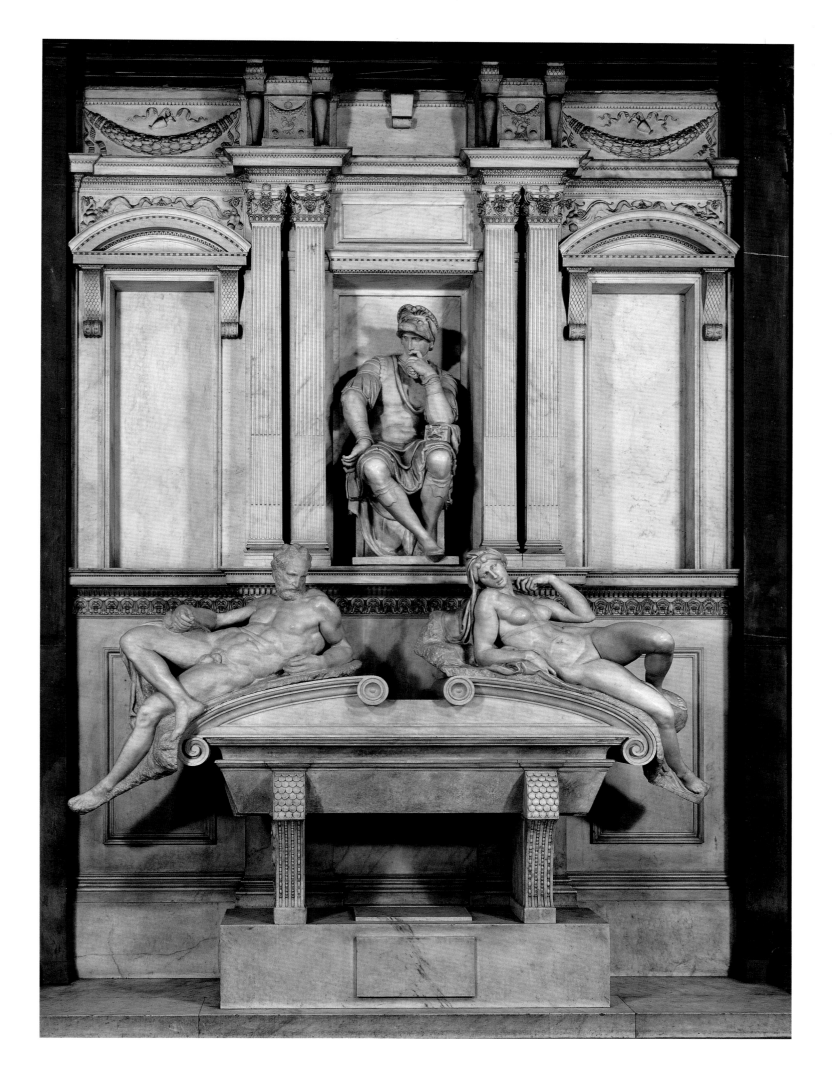

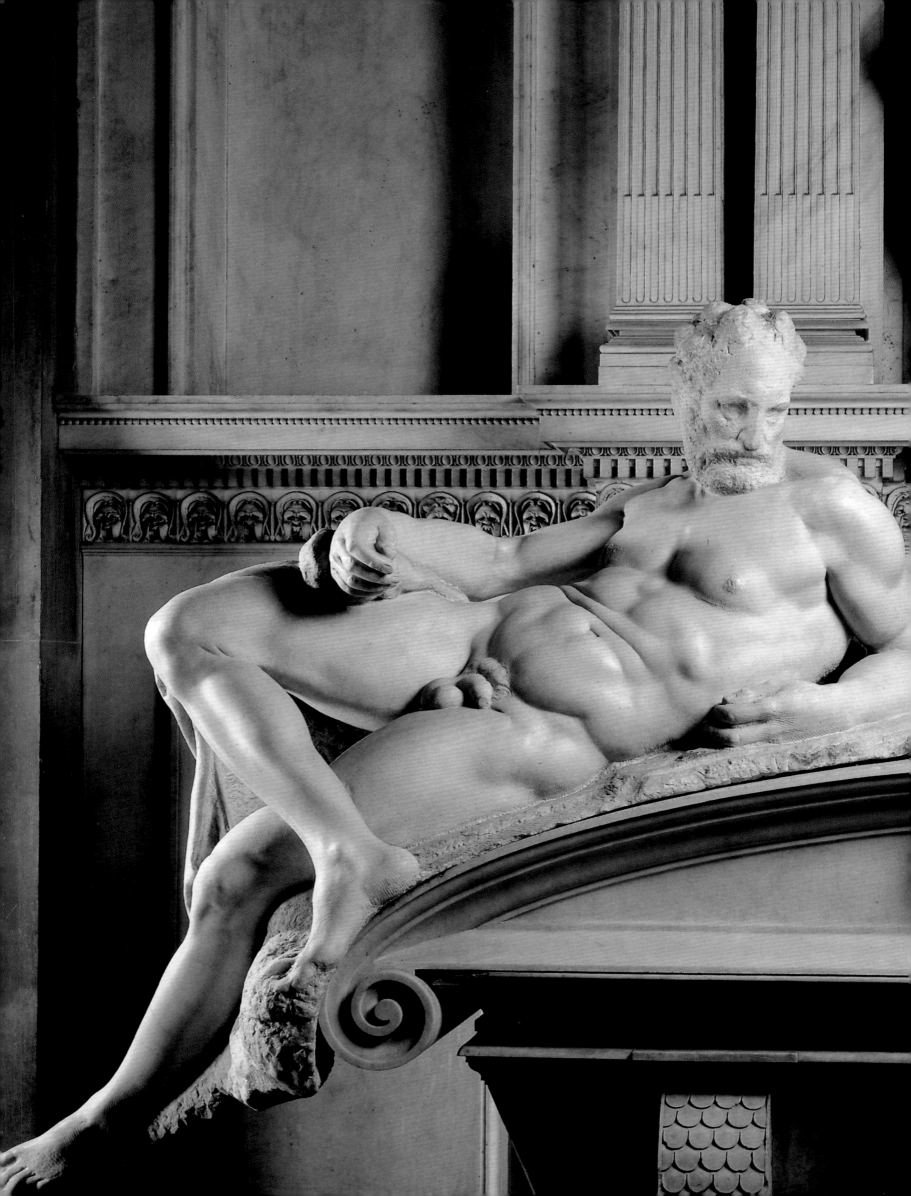

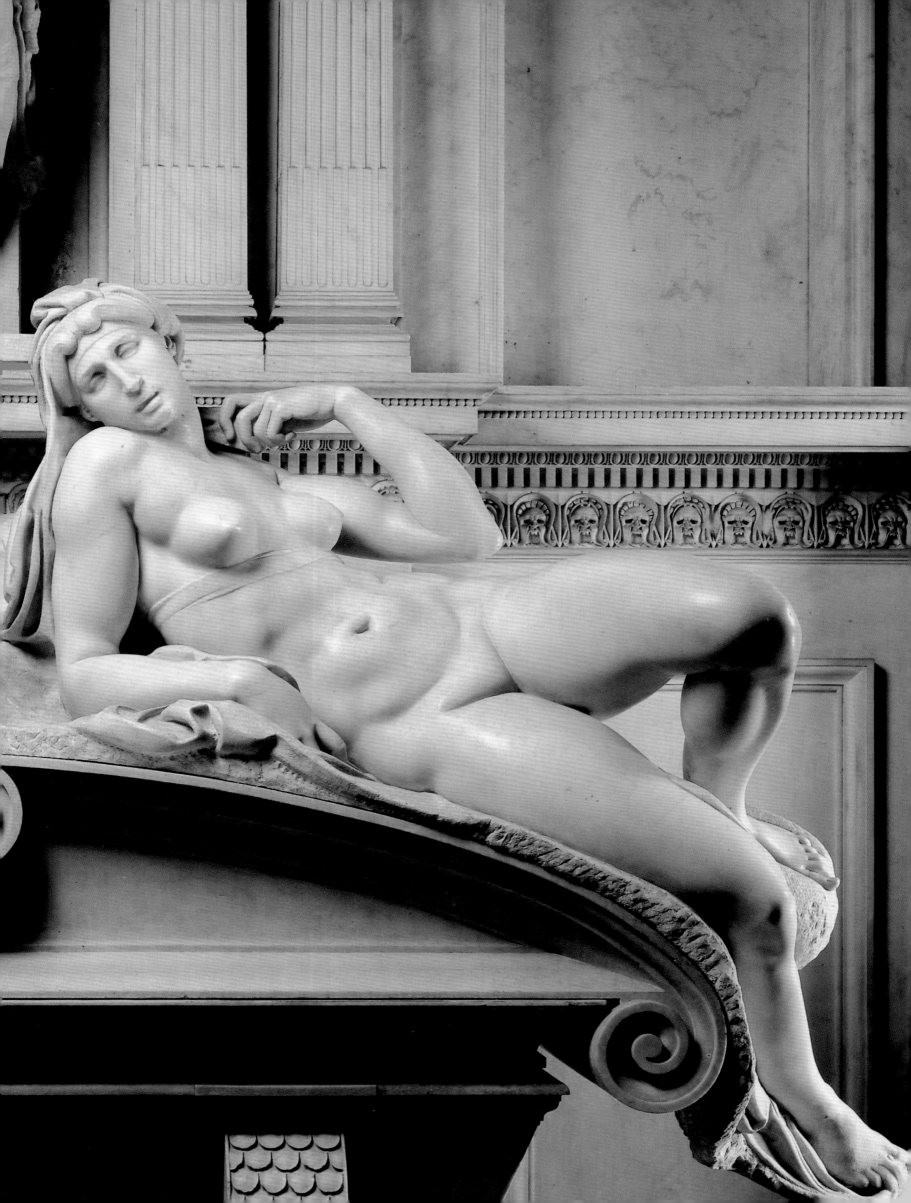

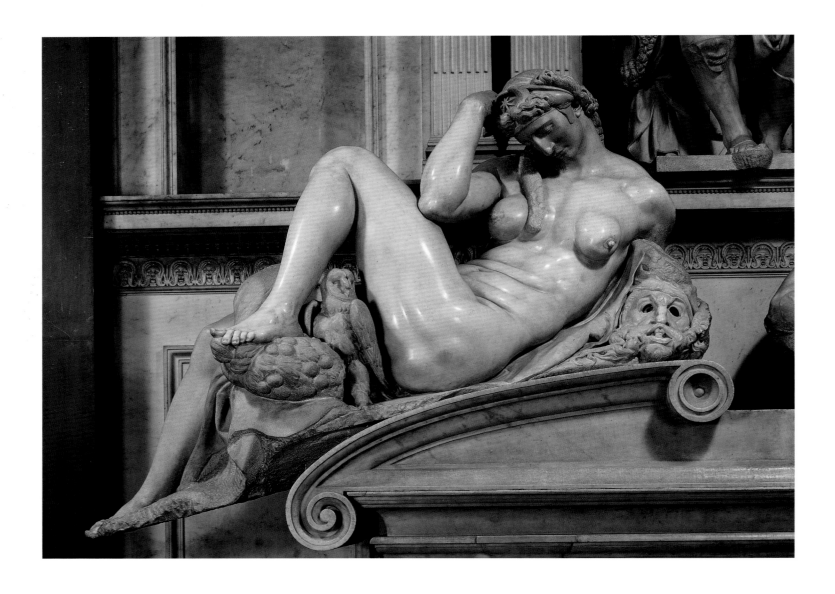

〈황혼과 새벽〉(76-77쪽), 〈밤과 낮〉(78-79쪽)
메디치 묘소의 우의적 인물상들.

피렌체에서 머문 뒤에, 그는 산 로렌초 성당의 정면 공사 준비에 착수하였다. 그러나 그는 이 작업에 대단한 애착을 느꼈기 때문에 종국에는 성당 공사 전체를 떠맡았다. 미켈란젤로는 카라라와 피에트로산타에 있는 산에서 많은 시간을 보내는 동안 새로운 종류의 대리석을 채굴하였고, 심지어 대리석을 운반하는 도로까지 새로 만들었다. 율리우스 2세 기념비와 마찬가지로 산 로렌초 성당의 정면 공사도 엄청나게 힘든 채석 작업 때문에 시간이 지연될 수밖에 없었다. 그러나 이렇게 시간이 지나는 동안 미켈란젤로가 구상했던 애초의 계획은 점점 규모가 커져 갔다. 석공들과 함께 일하고 경우에 따라서는 7톤이나 되는 무거운 대리석 덩어리의 운반 과정을 일일이 점검하거나 대리석의 성질을 면밀히 기록하는 등, 미켈란젤로는 매우 섬세한 부분에서도 장인 기질을 보여주었다. 앞서 보았듯 바구니에 담긴 배가 몇 개인지 셀 정도로 까다로웠던 미켈란젤로는, 대리석의 품질에 너무 집착한 나머지 지나칠 정도로 미미한 부분에까지 신경을 썼다. 나아가 조각가로서의 기질 때문에 직접 채석을 하려고 나서기도 했다. 이런 과정에서 그는 자신에게 영감의 원천이 되었던 대리석과 직접 접촉하여 창의력을 더욱 풍요롭게 키울 수 있었다. 미켈란젤로는 언젠가 콘디비에게 대리석에 대한 그의 사랑은 아기일 때 유모의 젖과 함께 흡수한 것이라고 말한 적이 있다. 미켈란젤로에게 젖을 먹였던 유모의 아버지와 남편 역시 세티냐노에

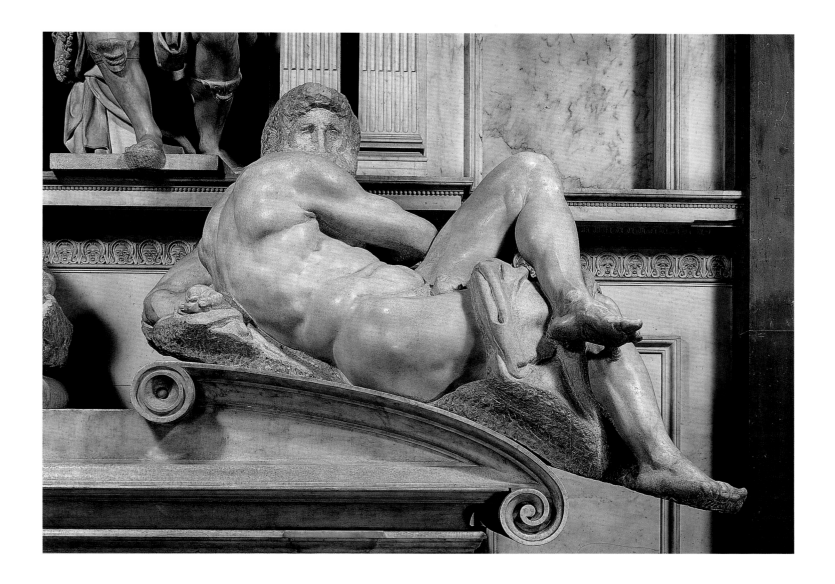

서 일했던 석공들이었다. 실제로 대리석(la pietra)은 미켈란젤로의 인생에서 가장 강력한 사랑이었다. "산 속의 단단한 돌(La pietra alperstra e dura)"이라는 표현은 1530년대 후반 그가 귀족출신의 연인을 일컬었던 은유이기도 했다. 한편 예측이 불가능했던 메디치 가문과의 복잡한 계약들을 이행하는 과정에서 미켈란젤로의 역할은 현장 감독과 비슷한 역할에 머물게 되었다. 그는 채석장에서 바로 캐낸 돌에서 받았던 직접적인 감각을 점점 상실하기 시작했으며, 창의적 영감의 역동성을 잃고 있는 자신의 모습을 깨닫게 되었다. "나는 나에게서 영혼과 정신을 강탈해간 사람들에 의해 산으로부터 격리되어 있다."

미켈란젤로는 시를 통한 사랑의 불꽃에 영감을 맡김으로써, 자신의 분신인 대리석으로부터 격리된 고통스런 상황을 다소나마 보상받을 수 있었다. 1538년부터 그는 여성 시인 비토리아 콜론나에게 연애시를 보내기 시작했고, 그녀의 존재로 말미암아 대리석의 의미는 미켈란젤로의 인생에서 다시 큰 비중을 차지하게 되었다. 그녀의 이름 자체도 매우 적절하였다. 콜론나(Colonna)라는 이름은 '콜럼(column, 원기둥 또는 원주)'과 동의어로, 원기둥은 높고 단단하며 도전 정신을 유발하는 동시에 단정하고 우아한 돌의 '연인'이자, 성숙한 여인 또는 "여성 속의 남성"을 떠올리게 한다. 콜론나는 미켈란젤로의 시에 등장하는 돌의 은유를 통하여, 그가 "수년

동안에 걸친 수많은 난관"을 겪은 뒤 "산 속의 단단한 돌"에서 발견했던 "훌륭한 순수개념(good concetto)"이었다. 그녀는 미켈란젤로의 삶을 의미 있게 다듬고 새겨준 조각가 역할을 함으로써, 미켈란젤로를 거칠고 단단한 껍질로부터 해방시켜주었다. 굴종과 수치의 이미지로 가득한 그의 여러 연애시들과는 달리, 콜론나에게 보낸 그의 시에는 조각가와 돌, 덧붙이고 깎아내는 행위 사이에 오고 가는 사랑이 담겨져 있다. "여인이여, 나는 그저 깎아낼 것이오 / 높은 산의 단단한 돌을 / 그 속에 살아있는 형상을 / 돌이 작아질수록 그 모습은 더욱 더 커지리."

돌에 대한 수동과 능동의 경계는 실존적 공생 관계 안에서 희미해진다. "심지어 가장 뛰어난 조각가조차 / 대리석 안에 갇혀 있지 않은 아이디어를 찾지는 못한다." 대리석이라는 돌에서 상상력뿐 아니라 엄청난 위험과 난관까지 발견했던 조각가로서, 미켈란젤로는 드높은 존경심과 기대감으로 돌을 다루었다. 그러나 재료에 대한 이런 감각적이고 예민한 접근 방식은 그가 구상했던 야심차고 거창한 작업 계획과 본질적으로 조화를 이루기 힘들었다. 율리우스 2세 기념비를 제작할 때 미켈란젤로는 실제 인체보다 큰 인물상 40개를 직접 새기려고 하였으나 그 중에서 어느 하나 제대로 완성된 것은 없었다. 그 다음에도 그는 산 로렌초 성당에 40개의 대형 조각상을 설치하려는 계획을 세웠지만 조각상 하나를 완성하는 데 5, 6년이라는 시간을 보냈다. 몇 개의 조각상을 동시에 제작하면서 그는 밤늦게까지 작업하였다. 그가 대리석 덩어리 하나에 매달려 '훌륭한 순수개념'을 찾아내기 위해 매진하는 동안, 수십 개의 다른 대리석들은 그의 손길이 닿을 때까지 기다리고 있었다. 설사 그가 주변 상황 때문에 강한 압박감을 받지 않았다 하더라도, 빠듯한 작업 일정 때문에 작품의 '미완성'은 피할 수 없는 결과였다.

〈다비드〉의 완성을 통해 영웅적인 업적을 달성하고 20년이 지난 뒤부터, 미켈란젤로는 자신의 생각을 대리석에 새겨 넣으려는 노력 대신 작업이 진행되어 가는 자연스런 과정에 스스로를 내맡기게 되었다. 다시 말해 돌의 형상에서 받은 영감에 이끌려 끌과 망치를 사용했던 것이다. 그 결과는 '미완성(non-finito)'이라는 개념이 더 이상 '불완전함(un-finished)'이라는 부정적인 뜻으로 비하되지 않는 완전히 새로운 현상으로 나타났다. 만일 작품 그 자체가 이미 돌 속에 존재하고 있다면, 작품 전체를 드러내지 않고 필요한 만큼만 손질해도 무방할 것이다. 미켈란젤로의 이런 창의적인 태도는 훨씬 이전부터, 즉 그가 조각가로서의 재능에 의해 산 속에 파묻힌 돌에서 작품의 개념을 발견했을 때부터 발휘되었다. 거칠게 깎은 돌과 연장의 흔적은, 미켈란젤로가 그린 소묘의 경쾌함이나 붓으로 유연하게 칠한 물감 자국의 느낌과 유사하다. 그것들은 이미 그의 소묘에는 작품의 출현을 예고하고 있으며, 거장으로서의 천재성과 권위에 대한 증거가 된다. 그리하여 1540년대부터 사람들은 메디치 묘소의 아름다움을 칭송하면서 '미완성'이라는 개념에 내포된 천재성을 예찬하게 되었다('미완성'이라는 단어는 일찍이 바사리가 만든 것이다).

훨씬 이전에 제작된 부조 작품 〈켄타우로스의 전투〉와 〈소박한 성모〉에서도, 미켈란젤로가 구성의 중요한 요소로서 대리석 표면을 의도적으로 거칠게 마감한 흔적이 여실히 드러난다. 또한 메디치 묘소에서 옆으로 기대 누운 인물상들은, 달빛 같은 광택을 발하도록 매끈하게 처리한 〈밤〉에서부터 얼굴을 거칠게 마무리해버린 〈낮〉에 이르기까지 다양한 상태로 표면이 손질되었다. 몸통은 매끄럽게 다듬은 반면 얼굴은 거칠게 처리한 것은, 단순히 작품의 완성에 필요한 시간이 부족했기 때문이 아니었다. '미완성' 자체가 작품의 중요한 요소이다. 미켈란젤로가 더 많이 깎아내면 머리가 너무 작아질지도 모른다고 걱정했기 때문이든, 혹은 본래 의도를 이미 달성했다고 느꼈기 때문이든 말이다.

미켈란젤로는 대리석 덩어리를 깎아 형상을 만들 때마다 돌이 지닌 갖가지 속성 때문에

난관에 부딪혔다. 아무리 용의주도하게 대리석을 선별했다 하더라도, 작업하는 동안 돌 속에 숨어 있던 흠집을 메우고 또 메우는 번거로움을 감수해야 했다. 미켈란젤로는 흠집이 보이지 않게 다른 돌을 덧붙이는 일을 싫어했기 때문에, 작업하는 중에 어쩔 수 없이 애초의 계획을 변경해야 하는 상황에 봉착하기도 했다. 예를 들어 〈밤〉의 왼쪽 팔에 드러난 흠집 때문에 그는 팔을 등 뒤로 돌릴 수밖에 없었고, 원래 팔이 있어야 할 빈 공간에는 가면을 새겨 넣었다. 이 가면에는 늙은 노인의 찡그린 얼굴이 새겨져 있으며 앞으로 튀어나온 이빨은 그의 표정을 더 험악하게 보이게 한다. 반인반수의 얼굴 같은 이 가면은 예전에 로렌초 데 메디치를 위해 만들었던 이 빠진 목신상과 같은 맥락에서, 미켈란젤로 자신의 모습을 상징하는지도 모른다. 미켈란젤로는 대리석의 성질과 거기에 내재된 조건에 순응하기 위해 원래의 계획을 순순히 포기하곤 했으며, 이러한 '덜어냄'으로써 새로운 차원의 의미를 드러낼 수 있었다.

〈**노예 아틀라스**〉의 밑단에 새겨진 미켈란젤로의
석공 사인, 1519년경 또는 1530-34년

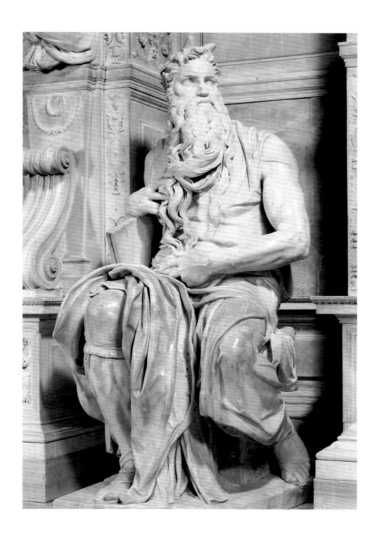

율리우스 2세의 묘소의 〈**모세**〉, 1513-45년

대리석, 높이 235cm, 빈콜리 산 피에트로 성당, 로마.

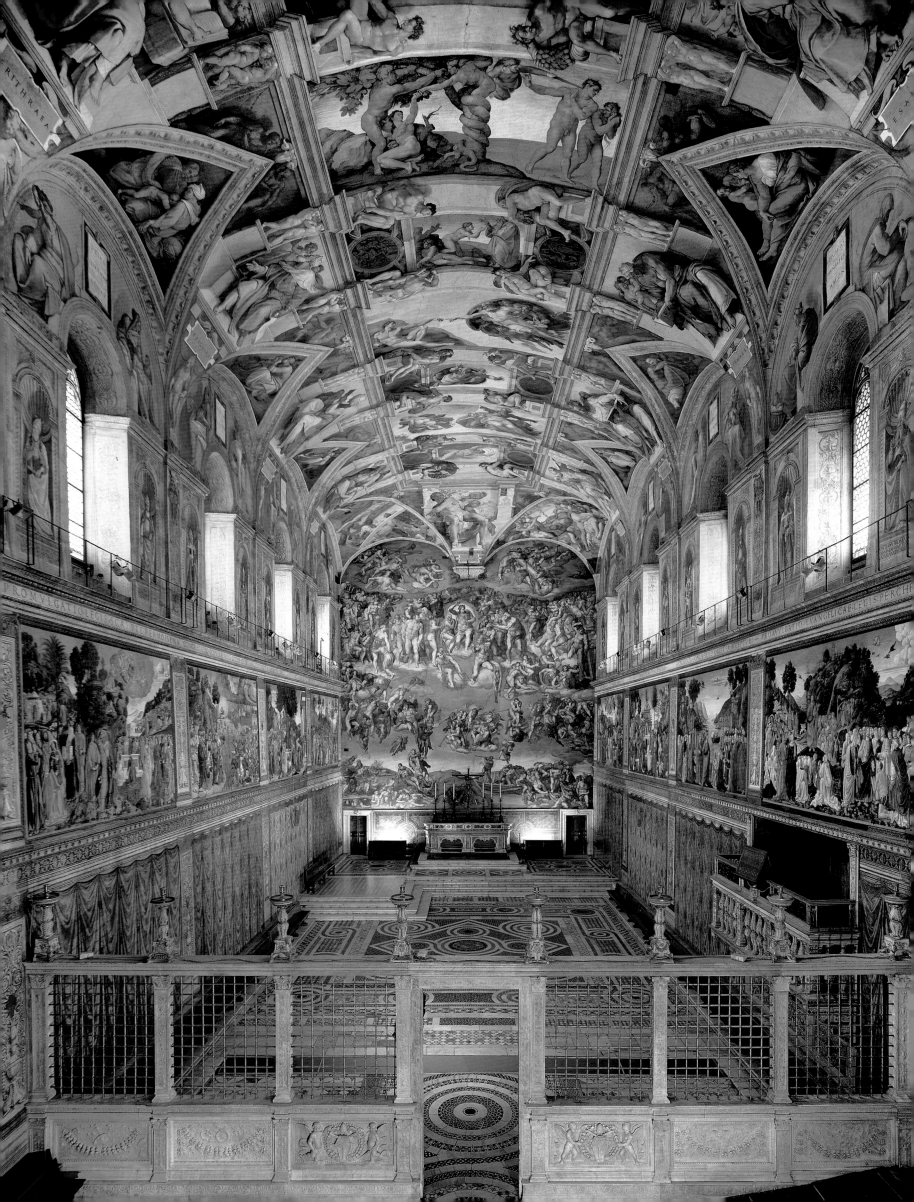

"나는 화가라고도 할 수 없다"

1511년, 시스티나 예배당 천장화를 위한 소묘 작업이 거의 끝나갈 무렵까지도,
미켈란젤로는 자신에게 어울리지 않는 분야에 재능을 허비해야 하는 상황에 대해
여전히 분개하고 있었다. "결국 천국은 이 모든 미덕을 비웃을 것이다 / 만일
그것이 이 세상에 내려와, 우리로 하여금 / 말라빠진 나무로부터 과실을 따게 한다면."

미켈란젤로는 교황이 보낸 다섯 명의 기사에 쫓기면서 밤새 말을 달리고 있었다. 새벽 두 시
경에야 그는 국경을 넘어 피렌체 지역에 당도할 수 있었다. 그가 여인숙 침대에 쓰러지자마자,
교황의 파견대가 그를 로마로 끌고 가기 위해 여인숙을 덮쳤다. 그러나 포지본시 마을은 교황의
통치권 밖에 있었으므로 파견대는 그를 남겨놓고 돌아갈 수밖에 없었다. 그들이 교황에게 전한
것은 격분에 찬 미켈란젤로의 대꾸뿐이었다. 다시는 로마로 돌아가지 않을 것이며, 충성스럽게
봉사한 자신을 범죄자처럼 쫓아낸 교황은 몸 바쳐 일해 줄 다른 사람을 구해야 할 거라는 내용
이었다. 미켈란젤로의 시에서 '말라빠진 나무'로 비유되기도 하고 실제로 '떡갈나무'라는 별명
을 가졌던 교황 율리우스 2세 역시 미켈란젤로에게 뒤지지 않는 성격의 소유자였다. 콘디비와
바사리가 쓴 전기는 이 사건과 비슷한 일화들로 가득하다. 성질이 열화 같았던 그들은 말다툼은
물론이고 심지어 싸움질까지 할 정도였다. 그러나 위대한 환상을 품었던 이 두 사람의 열정적인
대적 관계는 예기치 못한 결실을 맺기도 하였다. 예를 들어 교황이 구상했던 기념비적인 묘소는
하나의 성당을 만들어냈고, 미켈란젤로 또한 서양미술사상 가장 혁신적인 작품 중의 하나를 창
조할 수 있었던 것이다.

1506년 4월 17일 극적으로 로마 탈출에 성공한 미켈란젤로는, 피렌체에 머물면서 이전에
남겨 놓았던 작품들을 완성하는 일에 정열을 바쳤다. 그러는 동안에도 그는 콘스탄티노플에 있
는 유력한 후원자를 위한 거창한 작업을 꿈꾸고 있었다. 미켈란젤로는 술탄 베야지트 2세를 위
해 보스포러스 강에 세상에서 가장 긴 다리를 놓음으로써, 레오나르도 다빈치의 뒤를 잇는 것을
상상했던 것이다. 그러나 미켈란젤로에게 로마로 돌아오라고 네 번이나 설득했던 교황의 시도
는 어느 정도 효과가 있었다. 이 무렵 교황은 볼로냐를 정복하였고, 미켈란젤로의 거만함을 핑
계로 피렌체마저도 정벌할 수 있다는 공포 분위기를 조성하였다. 그 결과 1506년에 미켈란젤로
는 "목에 밧줄이 매인" 심정으로 볼로냐에 있던 교황을 찾아갔다. 그가 교황 앞에 무릎을 꿇자,
교황은 은근한 표현으로 미켈란젤로를 나무랐다. "그래, 네가 스스로 짐(朕)을 만나러 오는 대신
에, 짐이 너를 만나기 위해 기다리도록 했느냐?" 교황은 괘씸죄를 적용해 자신의 실물대 기마상
을 제작하여 성당 현관에 설치하도록 미켈란젤로에게 명령하였다. 실물 크기의 주물을 제작해
야 하는 상당한 어려움에도 불구하고 그 작품은 1508년에 완성되었고, 미켈란젤로는 로마로 다
시 불려갔다. 그러나 율리우스 2세 기념비 공사를 계속할 수 있을 것이라는 기대와는 달리, 그는
또 하나의 가혹한 임무를 떠맡게 되었다.

미켈란젤로는 1,100평방미터에 달하는 시스티나 예배당의 천장을 장식하라는 강압적인

82쪽

교황 율리우스 2세는 마음 내켜하지 않는
미켈란젤로에게 시스티나 예배당을 장식하는 일을
맡겼다. 그러나 이것은 미켈란젤로의 불후의 명작이
되었다.

시스티나 예배당의 기하학적 장식을 위한
초기 디자인 및 팔과 손 습작

펜과 잉크, 연필과 목탄 소묘,
27.5×39cm, 영국박물관, 런던.

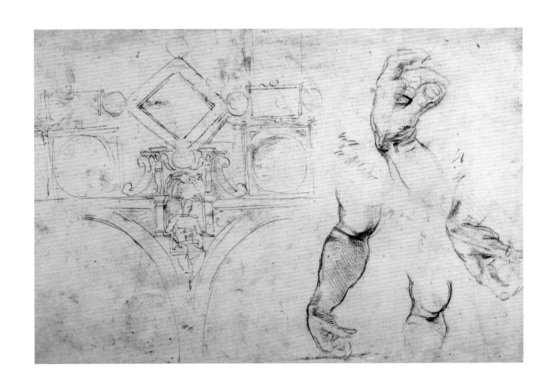

지시를 받았다. 미켈란젤로에게 이것은 생각하기도 싫은 작업이었기 때문에, 그는 자신의 최대
적수였던 건축가 브라만테가 그의 명성을 실추시키기 위해 교황을 꼬드겼다고 의심하였다. 고
대의 거장들조차 능가하는 재능을 가진 "조각가 미켈란젤로"(1526년까지 그는 이 문구를 편지
의 서명으로 사용하였다)가 "세상에서 가장 멋지다"고 생각했던 묘소를 완성하는 대신, 당대의
가장 뛰어난 화가들이 이미 흔적을 남긴 예배당을 장식하는 일에 소중한 시간을 낭비한다는 것
은 그로서는 참으로 서글프고 화가 치미는 일이었을 것이다. 율리우스의 삼촌이었던 교황 식스
투스 4세(프란체스코 델라 로베레)에 의해 1480년에 완공된 시스티나 예배당은, 기를란다요에
서부터 보티첼리 그리고 페루지노에 이르기까지 르네상스 회화의 표본 역할을 하고 있었다. 양
식적인 차이가 있음에도 불구하고 예배당 내부는 전체적으로 통일된 분위기를 띠었다. 원형의
프레스코 벽면은 대칭적으로 구성되었으며, 각각의 이미지들은 벽기둥에 의해 분리되었고, 눈
속임(trompe l'oeil) 기법으로 묘사된 성자들의 형상은 맨 위칸에 그려졌다. 그러나 시대에 뒤떨
어진 방식으로 구성된 이 공간을 완성하는 작업은 미켈란젤로에게 아무런 매력도 없었다. 그리
하여 그는 모든 수단을 동원하여 자신이 짊어진 짐에서 벗어나려고 애를 썼다.

그러나 교황의 고집은 완강했다. 그는 미켈란젤로가 창문 위에 설치된 반원형 벽간에 열두
명의 사도를 그려 넣고, 구조적인 문제로 손상되었던 "별이 있는 하늘" 그림 대신 기하학적인 장
식화를 그려줄 것을 원하였다. 그해 5월 계약서에 서명한 미켈란젤로는 피렌체의 화구상에게 고
급 물감을 주문하고, 친구였던 그라나치를 우두머리로 삼아 경험 많은 프레스코 화가들을 불러
모았다. 만일 자신이 선호했던 묘소 공사를 동시에 진행하면서 별 관심도 없던 천장화는 조수들
과 함께 아무렇게나 빨리 완성하려고 생각했다면, 미켈란젤로는 자신의 천성인 완벽주의를 과
소평가한 것이었다. 회벽공들이 천장을 덧바르는 몇 개월 동안, 미켈란젤로의 천장화 구상은 역
동적으로 변해갔고 그 자신도 점점 더 강한 열정을 느끼게 되었다. 얼마 지나지 않아 미켈란젤
로가 기하학적 장식화를 위해 준비한 스케치에는 보다 구체적인 형상들이 나타나기 시작하였
다. 교황이 요구한 열두 사도 그림에 대해 미켈란젤로는 "형편없는" 발상이라고 무시하였고, 화

가 난 교황은 자기가 원하는 것이라면 무엇이든 천장에 그리라고 명령했다. 그러나 그로부터 4년이 지난 뒤에, 천장에는 열두 사도 대신 수백 명의 인물상이 빽빽하게 그려졌으며 기하학적인 장식 대신에 완전히 새로운 세계가 묘사되었다. 의도적이었건 아니었건 간에 미켈란젤로는 최대한 섬세하면서도 과밀한 구성 방식으로 천장화를 그려냄으로써 교황에 대한 반감을 표현했던 것이다. 자기가 원했던 묘소 조각을 더 이상 진행할 수 없게 된 미켈란젤로는, 천장화의 이차원적인 평면에 묘소 조각의 삼차원적인 입체감을 표현하기로 결심하였다.

그리하여 미켈란젤로는 상자처럼 생긴 묘소가 좌우로 펼쳐진 듯 보이는 천장화를 구상하였다. 아래칸의 벽기둥과 수평받침대는 그대로 살리고, 위쪽의 벽면은 원통형 궁륭을 따라 곡면으로 처리하였다. 좀 더 자세하게 살펴보면, 이 건물의 구조는 잘 짜맞춰진 환상적 요소들과 비정상적인 역학 관계가 이상하고도 부자연스럽게 혼합되어 있다는 점을 발견할 수 있다. 천장을 바닥에서 올려다 보면 일관성 있는 원근법이 나타나지 않는다. 또한 하중을 지탱하는 역학적 요소들도 그다지 견실해 보이지 않으며, 육중한 천장은 마치 초자연적인 힘에 의해 만들어진 것처럼 느껴진다. 그렇다면 실질적으로 천장의 무게를 지탱하는 것은 무엇일까? 혹시 벌써 밑으로 내려앉고 있었던 것은 아닐까? 그러나 일시적으로 매달려 있는 듯 보이던 천장의 상태는 매우 특별하고도 과감한 방법으로 해결될 수 있었다. 우선 미켈란젤로는 원래 눈속임 기법으로 프레스코 화화를 그리기로 되어 있던 벽감 위의 장식용 벽면부터 손을 대기 시작하였다. 후기 로마 시대의 괴상한 그림을 모방한 장식화는, 미켈란젤로의 손에 의해 율리우스 2세 기념비에서 차용한 조각 형식으로 변모했으며 나아가 눈이 아찔할 정도의 건축적인 상상력을 보여주었다. 그러나 미켈란젤로가 무대 막을 연상시키는 환영적인 방식으로 공간을 꾸미려는 의도를 가진 것은 아니었다. 그는 이것을 자신의 조각상과 부조를 설치할 수 있는 기본 골격으로 생각하였다.

그러나 1508년 10월, 수백 장의 스케치를 비롯한 거창한 구상과 넉 달에 걸친 준비 작업에도 불구하고, 시스티나 예배당의 첫 단계 작업은 완전히 실패로 끝날 것 같은 인상을 주었다. 브라만테가 공중에 매달아 놓았던 공사용 받침틀은 완전히 비효율적인 구조임이 입증되어, 미켈란젤로는 별도의 받침틀을 제작하였다. 그것은 예배당 벽면의 중앙 부분에 고정되어 궁륭을 가로지르는 평행형 계단으로서, 천장에 가까운 곳에서 작업할 수 있는 동시에 내부 공간의 절반 정도를 자유롭게 이동할 수 있도록 고안되었다. 그러나 이 받침틀 위에서는 넓은 면적의 전체적인 분위기를 파악하기 힘들다는 문제점이 있었다.

시스티나 예배당을 위해 그린 인체 습작과 스케치

1508년경, 붉은 초크와 펜과 잉크, 우피치 미술관, 피렌체.

실제로 그림을 그리는 작업 역시 기술적인 문제에 부딪히게 되었다. 미켈란젤로는 기를란다요 문하에서 짧은 기간이나마 수련을 받았지만, 사실 프레스코 벽화의 복잡한 기법에 대해서는 거의 경험이 없었다. 더군다나 습도가 높은 로마의 겨울 날씨 탓에 잘 마르지 않는 벽은 상황을 더욱 악화시켰다. 수개월에 걸쳐 첫 번째 장면인 〈홍수〉를 그리는 동안, 곰팡이와 염분 얼룩 때문에 그는 전체에 다시 회칠을 하고 그림을 그리는 과정을 반복할 수밖에 없었다. 이런 상황에서 천장화 제작 과정은 매우 더디고 불만족스럽게 진행되어, 미켈란젤로는 스스로 제작비조차 받을 자격이 없다고 생각하였다. 1509년 1월 아버지에게 보낸 편지에서 그는 이런 사실을 인정하는 내용과 함께 "이 작업의 문제는 회화가 저의 영역이 아니라는 사실에 있습니다"라는 글을 적었다.

미켈란젤로의 예술 세계는 마사초의 프레스코, 그리고 스승인 기를란다요의 회화로부터 형성되었다. 그러나 메디치 조각 정원에서 지낼 동안 미켈란젤로는 오로지 조각에만 집중하였다. 그 후 처음으로 로마에 갔을 때 그의 조각 작품이 좋은 평가를 받지 못하자, 그는 소규모 공방에서 다른 미술가들을 위해 작품 초안이나 제단화를 그려주는 일로 생계를 꾸려나갔다. 이런

87쪽
〈그리스도의 매장〉

1500년경 시작했으나 완성하지 못했다.

〈무릎 꿇은 소녀〉, 〈그리스도의 매장〉 왼쪽 아래에 등장하는 여인의 소묘 습작

1500년경, 검은 초크와 두 가지 색 잉크, 27×15cm, 루브르 박물관 소묘실, 파리.

상황은 미켈란젤로가 남긴 두 점의 미완성 작품으로 짐작할 수 있다. 하나는 1500년경에 그리기 시작했던 〈그리스도의 매장〉이었다. 이 그림은 피렌체 화파 특유의 선(線) 양식으로 그려졌으며, 윤곽선이 분명한 색면은 프레스코 화가들의 날품 작업을 떠올리게 한다. 그럼에도 불구하고 이 그림에는 미켈란젤로의 고유한 화풍이 나타나 있다. 벌거벗은 그리스도의 정면상은 율리우스 2세 기념비에 포함된 〈노예상〉, 그리고 훨씬 뒤에 제작된 소묘들과 피에타 조각상의 분위기를 예측케 한다. 거의 같은 시기에 로마에서 제작된 피에타의 그리스도 모습과 마찬가지로, 〈그리스도의 매장〉은 미켈란젤로가 터득했던 해부학의 깊이를 보여준다. 이처럼 해부학에 대한 지식은 그의 회화 작품에서도 매우 중요한 비중을 차지했던 것이다. 한편 〈무릎 꿇은 소녀〉 스케치에서 알 수 있듯이, 미켈란젤로는 여성의 신체 구조를 풍만하고 둥글게 묘사하지 않았다. 이 습작 역시 이 무렵에 미켈란젤로가 지향했던 제작 방식의 전형이라고 할 수 있다. 즉 그는 누드 모델을 앞에 두고 습작을 그린 뒤에, 옷을 입힌 상태의 모델을 별도로 그렸던 것이다. 레오나르도가 옷 주름을 정확하게 묘사하기 위해 자신의 기량을 최대한 발휘했던 반면, 미켈란젤로는 옷 주름을 가능한 한 압축해서 묘사하거나 생략하였다. 그가 가장 중요하게 취급했던 주제는 남성의 나체 였기 때문이다.

1504년에 피렌체에서 활동하는 동안 미켈란젤로는 남성 누드의 묘사를 놓고 레오나르도와 정면으로 솜씨 대결을 벌일 기회가 있었다. 그는 레오나르도가 그린 〈앙기아리 전투〉의 후속 작품으로서 피렌체 정부청사의 대회의장에 그려질 〈카시나 전투〉(89쪽)를 위촉받았다. 이 두 점의 거대한 프레스코 회화는 당시의 추세대로 거의 밑그림 수준에 불과하였고, 현재는 단지 복제품으로 남아 있을 뿐이다. 이 무렵 미켈란젤로는 자신이 제작한 〈다비드〉의 성공에 한껏 고무되어 있었고, 아폴론의 반신상을 비롯하여 당시에 발굴된 로마 유물에서 받은 깊은 인상과 피렌체에서 터득한 새로운 해부학적 지식(88쪽)을 동원하여 남성 나체상을 가능한 모든 각도와 포즈로 묘사하려는 거창한 계획을 품었다. 〈카시나 전투〉와 부조 작품인 〈켄타우로스의 전투〉(137쪽)를 비교해보면, 미켈란젤로의 표현 방식이 어떻게 변모했는지 알 수 있을 것이다. 그러나 역설적이게도, 프레스코 회화로 그려진 〈카시나 전투〉에 비해 이전에 제작된 부조 작품이 오히려 더 회화적이면서 일관된 공간감을 보여준다. 반면에 〈카시나 전투〉를 위해 준비한 병사의 누드 소묘는 오히려 잘 손질된 조각상처럼 느껴진다(88쪽). 이런 비교에서도 알 수 있듯이, 미켈란젤로는 조각이 "회화의 등불"이라 생각했다.

광란의 소용돌이 속에서 병사들은 겁에 질려 있다. 인물들의 동작은 조금도 일치하는 부분이 없으며, 극히 다양한 자세로 마치 영화의 정지된 장면처럼 딱딱하게 고정되어 있다. 이런 분위기와 달리, 레오나르도의 소묘(90쪽)는 모든 인물의 형상과 동작을 신체적·정신적 그리고 공간적인 측면에서 단일하고 역동적인 분위기로 통일시키고 있다. 미켈란젤로는 등장인물들을 각각 독립된 조각상처럼 배치함으로써 화면을 구성했지만, 레오나르도는 순전히 회화적인 방법으로 군상을 묘사하였다. 또한 레오나르도가 펜과 잉크로 그린 스케치에는 화면 속으로 굽이치는 선의 동세에 의해 공간의 연속성이 나타나는 반면, 미켈란젤로가 묘사한 인물들은 무대에 선 배우들처럼 앞쪽과 중간 부분에만 배치되어 있다. 그러나 미켈란젤로는 전투 장면을 주제로 다룬 그 이후의 스케치에서는 역동적으로 뒤섞인 군상을 묘사하는 레오나르도의 방법을 응용하기도 했다(91쪽).

한편 이 무렵에 레오나르도가 그린 〈성 안나와 성모자〉의 밑그림은 피렌체 미술계에서 큰 파장을 일으키고 있었다. 그는 중앙집중 원근법 대신에 윤곽을 부드럽게 처리하는 명암법(chiaroscuro)에 의해 공간의 깊이를 표현하는 새로운 가능성을 제시하였다. 이 시기에 제작된

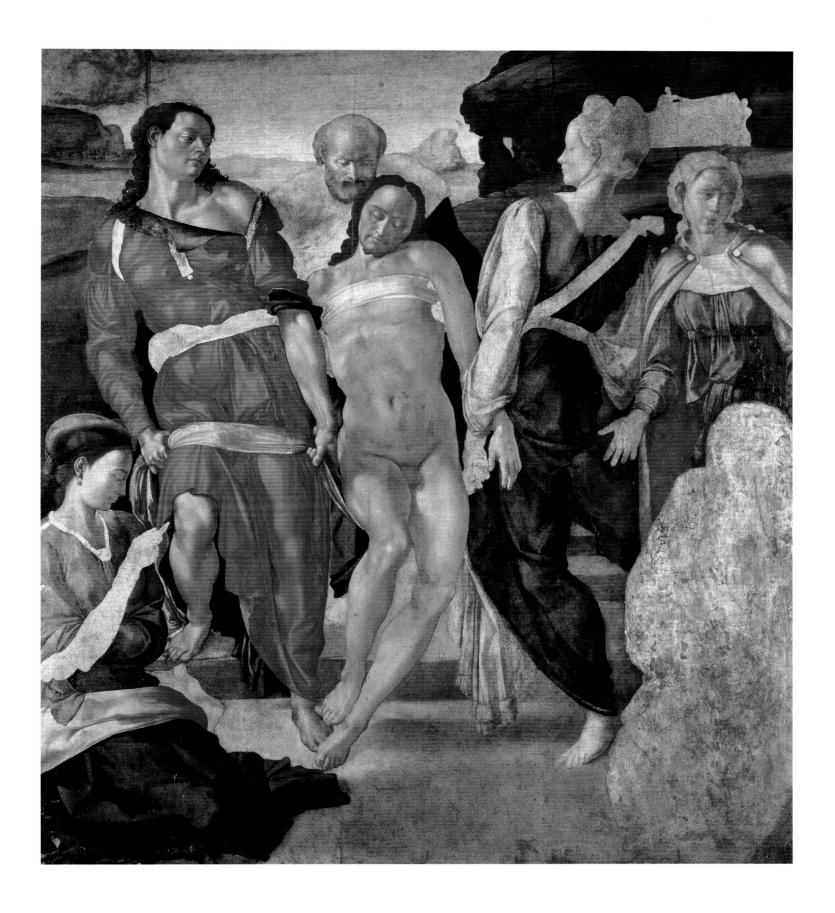

펜과 초크, 영국박물관, 런던.

이 뛰어난 남성 누드 형상은 〈카시나 전투〉에서도
찾아볼 수 있다.

피부를 제거한 인체 습작, 1513-45년

왕립도서관, 윈저.

미켈란젤로의 해부학적 지식은 누드 습작의 탄탄한
토대를 이루었다.

성모 부조에서 알 수 있듯이, 미켈란젤로 역시 레오나르도의 혁신적인 기법으로부터 영향을 받
았음이 분명하다. 미켈란젤로의 소묘 또한 딱딱하게 사선을 그어 명암을 표현하는 기법에서
벗어나 보다 회화적인 양식으로 변모하였다. 그의 소묘에는 굵기가 다른 선들과 다양한 색조 그
리고 강렬한 명암대비가 나타났으며, 레오나르도의 기법을 따라 흰색으로 하이라이트를 처리함
으로써 입체감이 더욱 또렷하게 묘사되었다. 그의 소묘에 표현된 양감은 대리석 조각상에서도
완벽하게 재현되었다. 종이에 표현된 양감은 회화적인 평면성에서 조각적인 입체감에 이르기까
지 다양하게 구사되었으며, 가볍게 처리한 형상에서 매우 섬세하게 손질한 형상에 이르기까지
다양한 상태를 나타낼 수 있었다. 도안가들이 펜을 움직이는 것과 조각가들이 끌을 사용하는 작
업 방식은 전혀 다르지 않다. 다시 말해 미켈란젤로가 대리석을 다듬은 흔적은 소묘에 나타나는
펜의 흔적과 비슷한 성격을 띠고 있다. 회화의 역사에 있어서 자유분방한 붓놀림과 펜 사용은
16세기에 나타나기 시작했는데, 미켈란젤로에게는 조각상을 제작할 때 이러한 개방적이고 창의
적인 접근방식이 절대적으로 필요했다. 그는 소묘야말로 배경이나 원근법적인 깊이 또는 전체
구성에 대해 고민하지 않고 자신의 주제인 인체에 집중할 수 있는 가장 이상적인 방법이라는 사
실을 깨달았다. 그리하여 그는 망치와 끌로 대리석을 다듬어 자신의 관념을 이끌어냈던 것처럼,
평평하고 중성적인 종이에서도 자신의 관념을 나타낼 수 있었다.

전성기 르네상스 회화에서는 풍경처럼 제한된 공간이나 특정한 상황 속에 인물들을 배치
하는 것이 관례였다. 그러나 회화를 이상적인 리얼리티를 들여다보는 창문으로 간주하는 관습
에 대해 미켈란젤로는 상당한 이질감을 느꼈으며, 풍경화에 대해서는 더 말할 나위도 없었다.
심지어 그는 시스티나 예배당에 그린 〈에덴 동산〉에서도 거의 수목을 묘사하지 않았다. 그가 진
정 관심을 가졌던 풍경은 인체의 풍경뿐이었다. 인체야말로 미켈란젤로가 입체감, 공간감, 구성
등에 있어서 자신의 모든 기량을 발전시켰던 핵심이었던 것이다. 그는 대여섯 명의 인물을 병치
하는 방법으로 그림을 그려나갔다. 〈성가족〉(92쪽)은 아뇰로 도니의 주문으로 1504년과 1506년
사이에 피렌체에서 제작한 원형화(tondo)로서, 미켈란젤로가 남긴 유일한 이젤 회화이다. 미켈
란젤로는 이 그림에서도 콜라주와 유사한 방법을 구사하였으며, 공간감은 오로지 전경에 배치
된 인물들의 자세와 입체감에서 느껴질 뿐이다. 이 그림에 등장하는 인물들은 자신만의 공간을
차지하고 있으며 서로 눈을 마주치거나 의사를 전달하려는 동작은 거의 보여주지 않기 때문에,
아기 예수가 땅바닥에 떨어지지 않는 것이 오히려 이상하게 느껴질 정도이다. 전경에서 배경으
로 이어지는 공간은 좌우로 흩어진 나신의 청년들에 의해 부분적으로 가려져 있다. 성가족을 묘
사한 그림들은 전통적으로 서정성이 풍부하게 표현되었으나, 미켈란젤로의 그림은 주제와 어울
리지 않는 청년들의 모습 때문에 고대 조각의 강건한 분위기를 띠게 되었다. 심지어 성모의 팔
은 강한 근육질로 묘사되어 마치 운동선수처럼 느껴지기도 한다. 그녀의 모습은 미켈란젤로가
비토리아 콜론나를 "여성 속의 남성"이라 칭했던 글을 연상시킨다. 성모의 머리 형태는 시스티
나 천장화에 그려진 요나의 머리 모습과 거의 동일하다(93쪽). 이처럼 여성의 이미지를 양성적
으로 묘사한 사례는 〈레다〉를 제작하기 위해 준비한 젊은 청년의 머리 습작(91쪽)에서도 발견된
다. 당시에는 실물 습작을 위해 남성 모델을 그린 다음 거기에 여성적인 분위기를 가미하는 방
식이 관례였지만, 미켈란젤로는 이런 방법을 점차 회피하였다. 대신 그는 그림을 그릴 때 조각
상을 참고로 작업했는데, 이는 남성의 신체가 지닌 근육질을 통해 입체감을 훨씬 더 효과적으로
표현할 수 있었다. 결론적으로 말해 미켈란젤로가 선택했던 모든 고전적인 모델은 남성이었다.

미켈란젤로는 프레스코화에 비하면 유화는 "여자들이나 나약한 자들을 위한 미술"이라고
평가 절하하였다. 이는 무엇보다도 레오나르도가 조각을 신랄하게 비난했던 일에 대한 응수였

미켈렌젤로는 레오나르도가 피렌체 정부 청사(팔라초 델라 시뇨리아)의 대회의실에 그린 〈앙기아리 전투〉와 짝을 이루는 〈카시나 전투〉를 구상했다. 이 그림은 아리스토텔레 또는 바스티아노 다 산갈로가 그린 유일하게 남아 있는 모사본이다.

1542년경, 캔버스에 그리자유, 76.5×130cm, 레스터 백작 컬렉션, 호컴 홀, 노퍽.

다. 유화에 대한 반감 때문에 미켈란젤로는 심지어 콘디비가 쓴 전기에 초창기의 그림들을 언급하지도 않았다. 이렇듯 미켈란젤로는 평생 동안 이젤화에 대해서는 거의 관심을 갖지 않았고 유화 주문을 받는 것도 매우 꺼려하였다. 알폰소 데스테의 끈질긴 설득으로 대강 그려준 〈레다와 백조〉는, 조심성 없는 데스테의 부하가 말했던 것처럼 실제로 "시시한" 그림이었을지도 모른다. 미켈란젤로가 그 그림을 건네주기 싫어했던 이유는 자신의 그림이 페라라에 소장되어 있던 티치아노의 그림과 직접적으로 비교되는 것을 꺼려했기 때문이었다.

　　그러나 시스티나 예배당의 천장화를 완성한 지 얼마 지나지 않은 1520년대부터 미켈란젤로는 세바스티아노 델 피옴보, 폰토르모 등 기교면에서 뛰어난 베네치아 화가들에게 자신의 그림을 채색하도록 하는 작업에 만족감을 느꼈다. 색채를 다루는 그들의 솜씨는 사실상 미켈란젤로를 훨씬 능가하였으며, 그는 이렇게 간접적으로나마 라파엘로나 티치아노와 경쟁하면서 만족하였다.

　　유화를 그릴 때 의도적으로 구성과 채색을 분리하여 작업하면서도, 미켈란젤로는 매우 세련된 회화 양식을 모색하고 있었다. 그것은 형식이나 내용상 어떤 그림보다도 난해했지만 군이 색채를 사용할 필요는 없는 양식이었다. 소위 '선물용 소묘(presentation drawing)'라 불린 이 그림들은 대부분 토마소 카발리에리와 비토리아 콜론나 등 미켈란젤로 자신의 친구들에게 줄 개인적인 선물로 그려졌다. 거기에 담긴 은밀함과 상징성에도 불구하고, 이 그림들은 미켈란젤로가 살아 있을 동안에도 이미 구하기가 어려울 정도로 대단한 인기를 얻었다. 이 그림들을 가장 많이 갖고 있던 카발리에리는, 1562년에 자신의 뜻과는 관계없이 〈클레오파트라〉(94쪽)를 메디치 가의 코지모 공작에게 선사하라는 강요를 받았다. 미켈란젤로가 맛보았던 엄청난 자부심

레오나르도 다빈치, 〈기마병과 보병 습작〉, 1503년

펜과 잉크, 10.1×14.2cm, 아카데미아 미술관, 베네치아.

은 덮어두더라도, 이 사건으로 말미암아 그의 소묘는 유화와 맞먹거나 오히려 유화를 능가하는 가치를 인정받게 되었다. 미켈란젤로는 소묘(disegno)야말로 구성의 본질이라 여겼으며, 자신이 "여자들이나 나약한 자들"처럼 캔버스와 패널에 유화 물감을 바르지 않았기 때문에 16세기 이탈리아 미술의 발전에 기여했다고 믿었다.

그러나 1509년과 1510년 사이에 그가 자신의 "죽은 그림"에 대해 참담함을 느끼고 쓴 편지와 조반니 다 피스토이아에게 보낸 소네트, 그리고 스스로 "화가라고도 할 수 없다"라고 한 말에는 일말의 가식도 없었다. 미켈란젤로는 갖가지 모습의 인체를 묘사하고 세부 형태를 정확하게 그려내는 능력과 자신감을 갖고 있었지만, 조화로운 회화적 공간과 풍경을 그려내는 데 있어서는 평범한 재능을 가진 당시의 다른 화가들보다도 못했다. 그러나 시스티나 예배당의 내부 구조와 시점에 맞는 원근법과 단축법을 과감하게 구사할 수 있는 화가는 그 말고는 존재하지 않았다. 그럼에도 미켈란젤로는 〈홍수〉를 그리는 동안 깊은 절망과 자기 회의에 빠져 허우적대고 있었다. 더군다나 바로 몇 미터 떨어진 곳에서는 브라만테가 선발하고 라파엘로가 지휘했던 이탈리아 최고의 프레스코 화가들이 교황의 집무실 벽을 장식하고 있었다. 1509년 초 습기가 많은 겨울 날씨 때문에 천장화가 손상되는 위기에 봉착하자 미켈란젤로는 결국 천장화 작업을 포기하기로 마음먹었다. 그러나 교황은 이런 상황을 본체만체하였다. 미켈란젤로의 낙심이 어느 정도였는지는 콘디비가 쓴 전기에 적나라하게 적혀 있는데, 심지어 미켈란젤로는 라파엘로에게 천장화 제작을 맡기도록 교황에게 부탁하기도 했다. 그러나 이런 힘든 상황에서도 원하지 않았던 작업 계약에 대한 압박감과 화가로서의 무능력에 대한 회의를 이겨낸 그의 의지력과 결단력, 그리고 건축과 조각과 회화를 훌륭하게 조화시킨 능력은 가히 영웅적이라 해도 부족함이 없을 것이다.

1508년 무렵에도 여전히 미켈란젤로는 자신이 화가가 아니라고 생각했다. 아마 이런 태도 때문에 그는 르네상스 회화의 관습적인 기법에서 완전히 손을 뗄 수 있었다고 짐작된다. 시스티나 천장화의 혁신적인 구성이 성공을 거둔 이유는, 그가 화가의 눈이 아니라 조각가의 정신으로

〈전투 장면〉, 1506년경

펜과 잉크, 17.9×25.1cm, 애슈몰린 박물관, 옥스퍼드.

작업에 임했기 때문이었다. 그는 동쪽 벽면을 그릴 때 〈성가족〉(92쪽)에서 활용했던 기법, 즉 조각상에 물감을 칠한 것 같은 기법을 적용하였다. 좁은 난간에 걸터앉은 예언자와 무녀들의 거대한 이미지는 당장이라도 벽면에서 기울어질 것 같은 느낌을 준다. 그 대신 모노크롬으로 채색한 여신상 등 다른 인물들은 부조처럼 뒤쪽으로 후퇴하는 듯한 분위기를 풍긴다. 누드화는 처음에는 그저 건물을 장식하는 수단에 불과했지만, 전체 작업이 진행되는 동안 점점 더 중요한 비중을 차지하게 되었다. 이런 변화는 요엘의 왼쪽 위에 그려진 첫 번째 누드화와 예레미야의 오른쪽 위에 그려진 누드화를 비교해 보면 분명하게 확인된다.

원래 열두 사도를 그리기로 되어 있던 창문 위의 반원형 벽간은, 프레스코화들로 이루어진 차분한 순환 구성을 보여준다. 〈그리스도의 조상들〉이 창문으로 들어오는 빛에 가려 잘 보이지 않을 것이라고 판단한 미켈란젤로는, 몇 년 전에 〈성가족〉에서 광채 효과를 표현했던 것처럼 의도적으로 강렬한 색채를 사용하였다(96, 97쪽). 반원형 벽간의 그림은 선 채로 그릴 수 있었기 때문에, 대략 사흘 만에 인체 하나를 완성할 정도로 신속하게 작업되었다. 이윽고 미켈란젤로는 밑그림을 별도로 제작하지 않고서도 바로 작업을 시작할 만큼 자신감을 얻었다. 즉 회벽에다 직접 소묘를 그린 뒤에 자유롭게 채색하는 여유를 갖게 되었던 것이다. 그리하여 미켈란젤로는 이제야 자신에게도 충분히 화가의 자격이 있다는 믿음을 가질 수 있었다.

그러나 천장화의 주요 부분을 완성하는 데는 훨씬 더 많은 시간이 소요되었다. 미켈란젤로는 밑그림을 준비하는 과정과 프레스코 기법 때문에 많은 어려움을 겪었을 뿐 아니라, 매우 불편한 작업 위치 때문에도 상당한 고초를 겪었다. 특히 〈노아의 제물〉을 비롯하여 그가 첫 단계로 손을 댄 세 장면은 난관의 연속이었다. 미켈란젤로는 나신들과 수많은 인물들을 일관성 있는 이미지로 처리할 수 있는 방법을 터득하기까지 근 일년이라는 시간을 소모하였다. 아담과 이브를 그릴 무렵에야 그는 다소 편안한 느낌을 갖게 되었다. 이제 그는 통일된 회화적 공간을 만들어야 한다는 생각을 포기했다. 그는 그림의 구성에 풍경을 약간 첨가하는 것만으로도 충분하다고 생각하였고, 거대한 인물상 속에 작품의 모든 것이 내포될 수 있다고 믿었다. 또한 반원형 벽간

〈레다〉의 습작

붉은 초크, 35.6×27cm, 우피치 미술관, 피렌체.

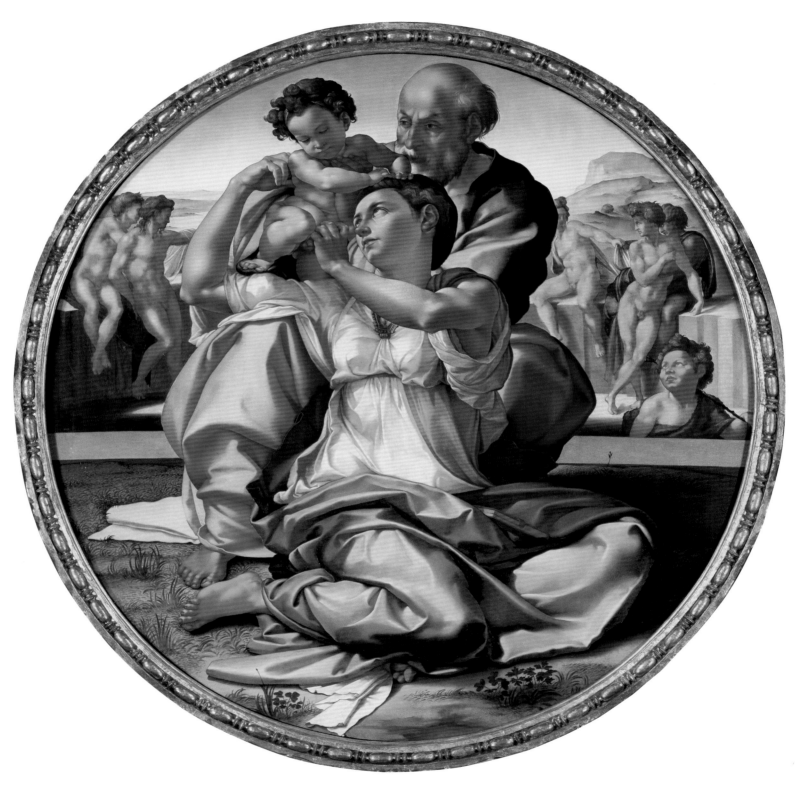

〈성가족〉, 1504-06년

〈성가족〉은 미켈란젤로가 완성한 회화 작품 중에서
유일하게 남아 있는 작품이다. 아뇰로 도니가 의뢰한
원형화라서 〈도니 톤도〉라고도 한다.

을 그릴 때 터득했던 유연한 붓질을 활용함으로써 더 빠른 속도로 물감을 칠해 나갈 수 있었다. 심지어 마지막 단계에 이르러서는 밑그림 없이 회벽에 바로 채색해버리는 기량도 발휘하였다.

1511년 8월, 일년 이상의 공백이 지난 뒤에야 시스티나 천장화의 절반이 완성되었고, 나머지 절반의 제작을 위한 받침틀이 세워졌다. 이때 미켈란젤로는 완성된 절반의 전체 분위기를 처음으로 확인할 수 있었다. 이후에도 그는 여전히 같은 방법으로 작업하였지만 열정은 한층 뜨거워져 있었다.

〈아담의 창조〉부터 시작된 역동적인 동작과 보다 강렬해진 나체의 자세는, 극도로 고조된 긴장감을 발산하면서 천장화의 중심부를 가득 메우기 시작하였다. 〈이브의 창조〉에서 창조주의 모습은 여전히 인자하고 관대한 노인다운 분위기를 보여주고 있지만, 〈아담의 창조〉에서 창조주는 바로크 화풍을 연상시키는 격렬한 동작으로 천상의 세계를 휩쓸고 있다. 이는 〈빛과 어둠을 가르다〉에 묘사된 소용돌이치는 형상에서도 발견된다. 여기서 미켈란젤로는 향후 수세기 동안 서양 회화를 지배할 독특한 양식을 창조하였다.

천장화의 중앙 부분에는 설명적인 장면이나 단일한 인물상이 등장하지 않는다. 미켈란젤로는 개별 인물이 지닌 단일성을 포기하고, 그 대신 천장화 전체의 통일성을 강조했다. 레오나르도와는 달리 그는 원근법이나 구성 같은 하나의 일관된 체계에 의해서가 아니라, 천장화에 등장하는 모든 형상을 휩쓰는 듯한 육체적이고 정신적인 힘을 통해 전체의 조화를 달성하였다. 그 속에서는 태양을 창조하고 머리카락을 흩날리게 하는 '신성한 열정'의 순수한 에너지에 의해서 모든 것이 꿈틀거린다.

현관에서 제단의 벽으로 다가가는 동안 더욱 고조되는 흥분은, 나신들의 자세뿐만 아니라 건축적인 장식이 지닌 역동적인 구조를 통해서도 발산된다. 스가리야 옆에 차분하게 고정된 모습으로 그려진 여인상 기둥은, 요나 쪽으로 다가갈수록 점점 살아 있는 듯이 변하다가 나중에는 당장이라도 뛰쳐나올 것 같은 생동감을 준다. 그리고 스가리야의 모습(율리우스 2세의 초상화로 추정됨)과 그 반대쪽 천장에 과감한 단축법으로 그려진 요나의 모습을 비교해보면, 4년에 걸친 제작 기간 동안 미켈란젤로의 묘사 능력이 엄청나게 발전했음을 확인할 수 있을 것이다.

더 강렬한 힘과 풍부한 동세, 더 빠른 속도감, 더 강인한 근육의 묘사에서 알 수 있듯이, 미켈란젤로는 인체의 표현에 있어 보다 뛰어난 기량을 터득하였다. 특히 나체화에 내포된 근육질의 육체미는 〈벨베데레의 아폴론〉, 그리고 1506년에 로마에서 발굴된 〈라오콘 군상〉(95쪽)에서 영향을 받은 결과였다. 〈라오콘 군상〉이 지닌 '뱀 형상'의 꿈틀거리는 역동성은, 긴장된 동작을 취한 남자 신체의 근육을 표현할 때 미켈란젤로에게 영감을 주었다. 미켈란젤로가 다룬 여성의 신체 역시 이런 특별한 개념에 의해 묘사되었다. 무녀들은 양성적 분위기를 띠었고, 심지어 〈에덴 동산에서의 추방〉에 등장하는 이브조차도 남성적인 육체미를 가지고 있다. 신플라톤주의의 이상론에 따르면, 강인한 남자의 신체는 창조주 자신의 분신으로서 천지창조 최고의 영광스런 모습으로 간주되었다. 미켈란젤로 이전에는 창조주가 이토록 세속적인 체격으로 묘사된 적이 없었다. 특히 〈태양과 달의 창조〉에서는 창조주가 옷자락을 펄럭이며 마치 출발선을 뛰쳐나가는 단거리 선수같은 모습으로 그려져 있다.

〈성가족〉의 습작

1504-06년, 붉은 초크, 19.9×17.2cm, 카사 부오나로티, 피렌체.

위를 올려다보고 있는 머리를 그린 이 습작은 성모를 그리기 위한 것이었으며 시스티나 예배당에 그려진 〈**요나**〉 머리에도 이용되었다.

시스티나 예배당 천장화의 세부

미켈란젤로는 대담한 단축법을 사용해 요나를 그렸다.

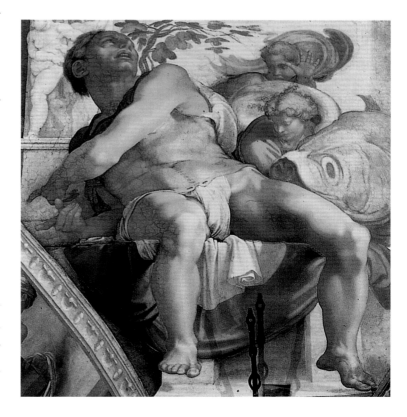

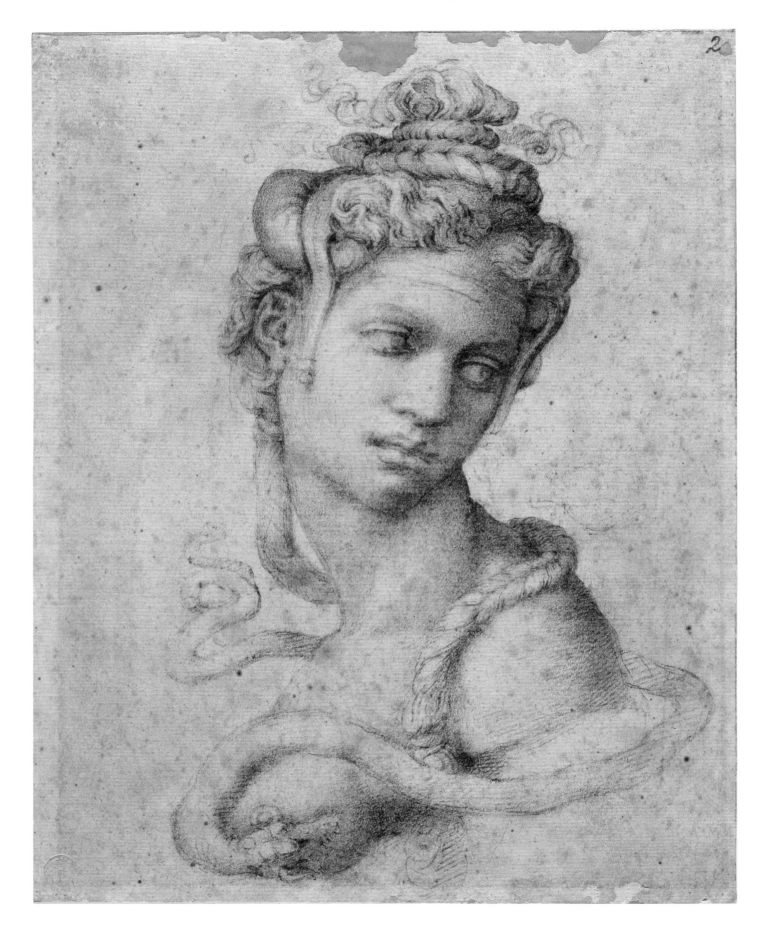

그로부터 3년 뒤인 1534년에 미켈란젤로는 교황의 위촉에 의해 시스티나 예배당의 제단 벽면에 〈최후의 심판〉을 그리게 되었다. 여기서도 그는 강건한 육체미를 표현하는 일에 매진하였다. 사실 그는 이 작업에 대해서도 위촉받기를 꺼려하였으나 결국 1541년에 이 그림을 완성하였고, 벽면 전체가 서로 뒤엉켜 바글거리는 수많은 인물들로 덮인 이 그림은 그야말로 인간 육신의 부활이라 표현해도 무방할 정도였다. 수백에 달하는 나신들은 구원에 대한 염원과 저주의 낙망에 사로잡힌 채 소용돌이치고 있다. 벽화의 오른쪽 아래 구석에서 뱀에 감겨 있는 모습으로 묘사된 미노스가 천장화 속 쿠마이의 무녀를 닮은 것처럼, 이 그림에 묘사된 일부 인물은 천장화에도 등장한다. 하지만 이 벽화에 그리스도, 아폴론, 그리고 카발리에리의 형상이 반영되어 있다 하더라도, 〈최후의 심판〉에 내포된 주제는 남자의 신체가 지닌 아름다움이 아니라 세상의 종말을 맞이하여 육신의 영광과 부패 속에서 욕망과 고통의 순간에 처한 인간의 모습들이다. 이 프레스코 벽화는 보기 민망하게 노출된 성기 때문에 신랄한 비판을 일으켰다. 그리고 나중에 베로네세가 지적했듯이, 이 벽화는 성인들의 자세를 "세상에서 가장 신성한 종교의 관점에서 볼 때 도저히 용납할 수 없는 이상한 위치에" 애매모호하게 묘사한 점에서도 비난을 받았다. 기독교의 최고 중심지에 있는 예배당의 제단 벽이 마치 로마 시대의 대중목욕탕처럼 묘사된 사태에 사람들은 엄청난 충격을 받았던 것이다. 교황청의 의전 담당관이었던 비아조 디 체세나는 이 벽화를 가장 혹독하게 비판했던 사람 중의 하나였는데, 미켈란젤로는 벽화 오른쪽 아래 구석에서 뱀에 감겨 있는 지옥의 심판관 미노스의 얼굴에 그의 얼굴을 그려 넣었다. 20년에 걸친 뜨거운 논란 끝에 결국 〈최후의 심판〉은 반종교개혁의 심판에 회부되었고, 1564년 1월에 미켈란젤로가 죽은 지 불과 나흘 뒤에 "외설적"인 부분을 가려야 한다는 판결이 내려졌다. 미켈란젤로의 제자였던 다니엘레 데 볼테라가 벽화에 등장하는 인물들의 허리에 천을 그려 넣음으로써 외설 문제는 종결되었다.

94쪽

〈클레오파트라〉, 1533-34년경

검은 초크, 35.5×25cm, 우피치 미술관, 피렌체.

미켈란젤로는 이 소묘를 토마소 카발리에리에게 선사했고, 카발리에리는 이를 다시 코시모 데 메디치 공작에게 바쳤다.

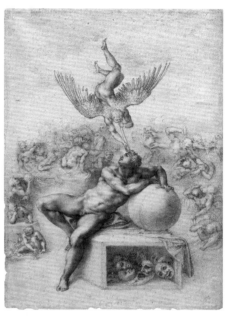

〈꿈〉, 1533년경, 코톨드 미술관, 런던.

〈꿈〉은 또 다른 '선물용 소묘'이다.

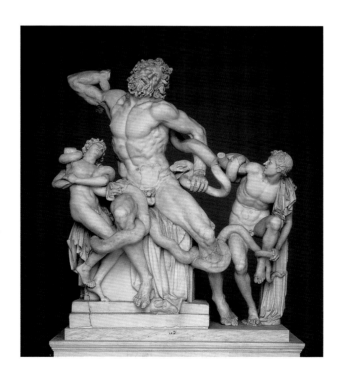

후기 헬레니즘 시대에 제작된 〈라오콘 군상〉

대리석, 높이 242cm, 피오클레멘티노 박물관, 바티칸.

미켈란젤로는 이 작품의 발굴현장을 지켜보았고 여기에서 영감을 얻어 근육질의 나체상들을 묘사했다.

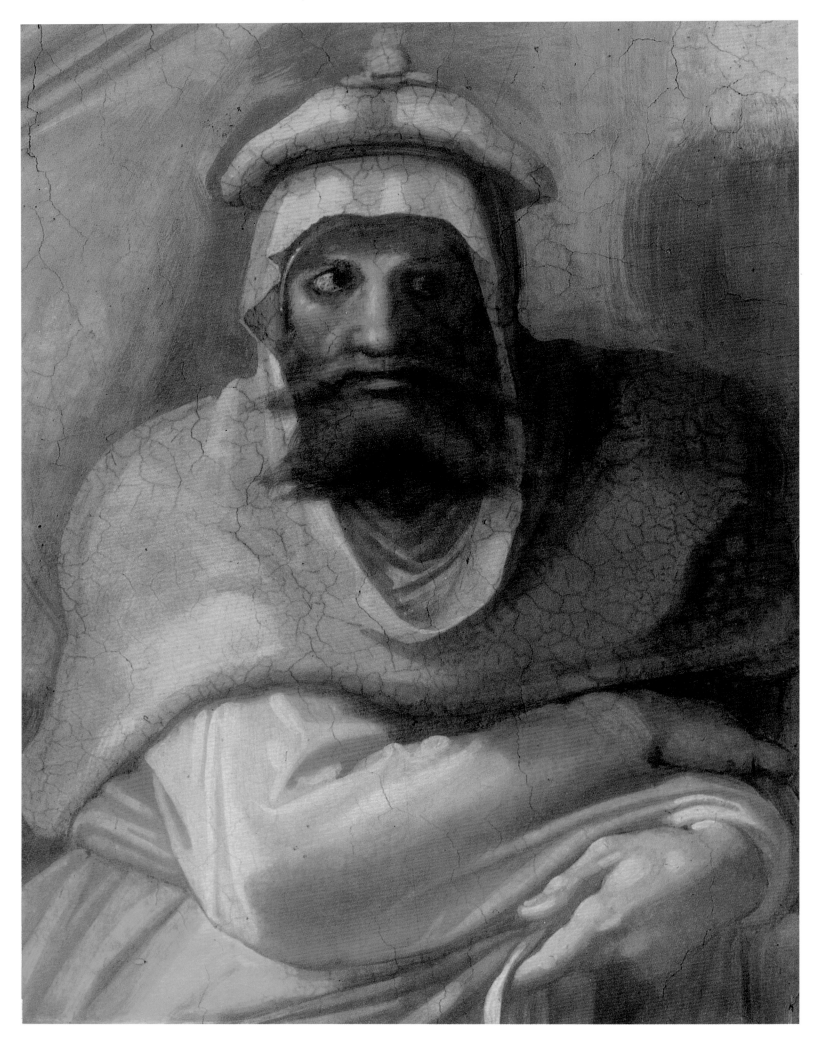

다윗(왼쪽)과 므나쎄(오른쪽)

미켈란젤로는 시스티나 예배당의 반원형 천장화에 강렬하게 아른거리는 색체를 구사했다.

시스티나 예배당의 프레스코 천장화

유딧과
홀로페르네스

즈가리야

다윗과
골리앗

엘포이 무

노아이 만취

요엘

요시아

대홍수

에리트레아
무녀

스룹바벨

아시아

노아의 제물

인류의 타락과
에덴동산에서의
추방

우치야

히즈키야

루마이아

이브의 창조

에제키엘

르호보암

아사

이담의 창조

다니엘

예레미야

이새

태양과 달의
창조

페르시아
무녀

솔로몬

물과 물을 갈라 하게 하나르드

므나쎄

낮과 어둠을
가르다

아미나답

이새

청동 뱀

요나

하만의 죽음

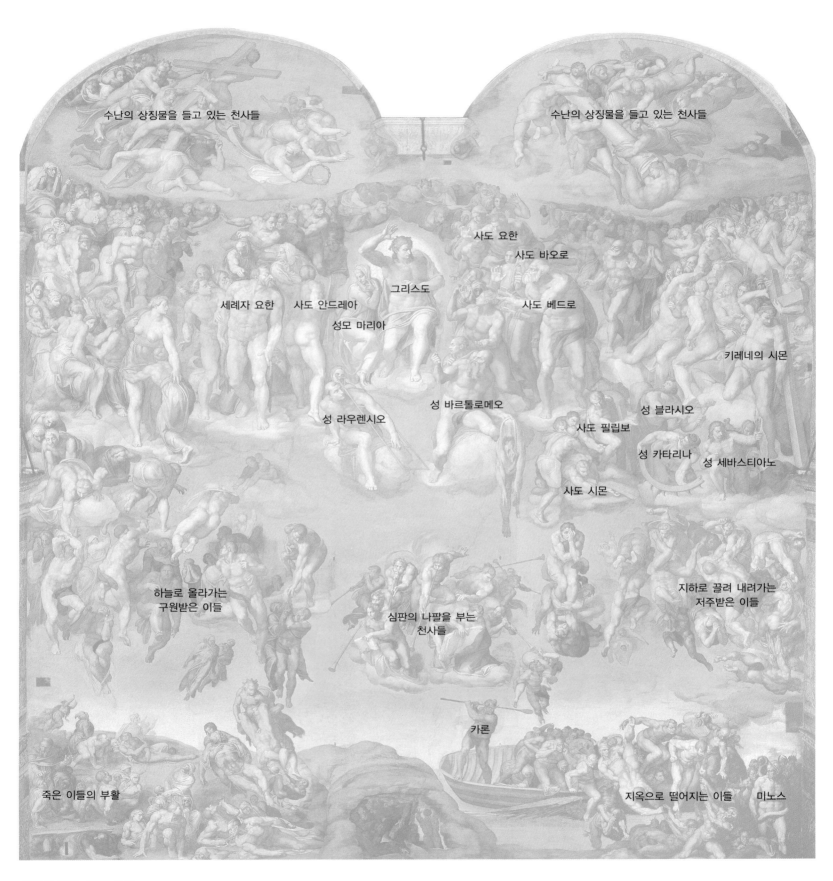

수난의 상징물을 들고 있는 천사들

수난의 상징물을 들고 있는 천사들

사도 요한

사도 바오로

그리스도

세례자 요한 사도 안드레아

사도 베드로

성모 마리아

키레네의 시몬

성 블라시오

성 바르톨로메오

사도 필립보

성 라우렌시오

성 카타리나

성 세바스티아노

사도 시몬

하늘로 올라가는
구원받은 이들

지하로 끌려 내려가는
저주받은 이들

심판의 나팔을 부는
천사들

카론

죽은 이들의 부활

지옥으로 떨어지는 이들 미노스

〈최후의 심판〉, 1535-41년

프레스코, 13.70 × 12.20m, 시스티나 예배당, 바티칸.
그림의 윗부분에는 그리스도 수난의 상징물을 들고 있는 천사들이 있고 아래에는 그리스도와 성모 마리아가
축복받은 이들과 성인들에게 둘러싸여 있다. 그림의 중앙에는 최후의 심판날에 나팔을 불고 있는 천사들이
보이며 그 양편으로는 선한 일을 한 사람들이 천국으로 올라가고 저주받은 사람들이 지하로 끌려 내려가고
있다. 그림의 가장 아랫부분에는 부활하는 죽은 이들과 지옥으로 떨어지는 사람들이 묘사되어 있다.

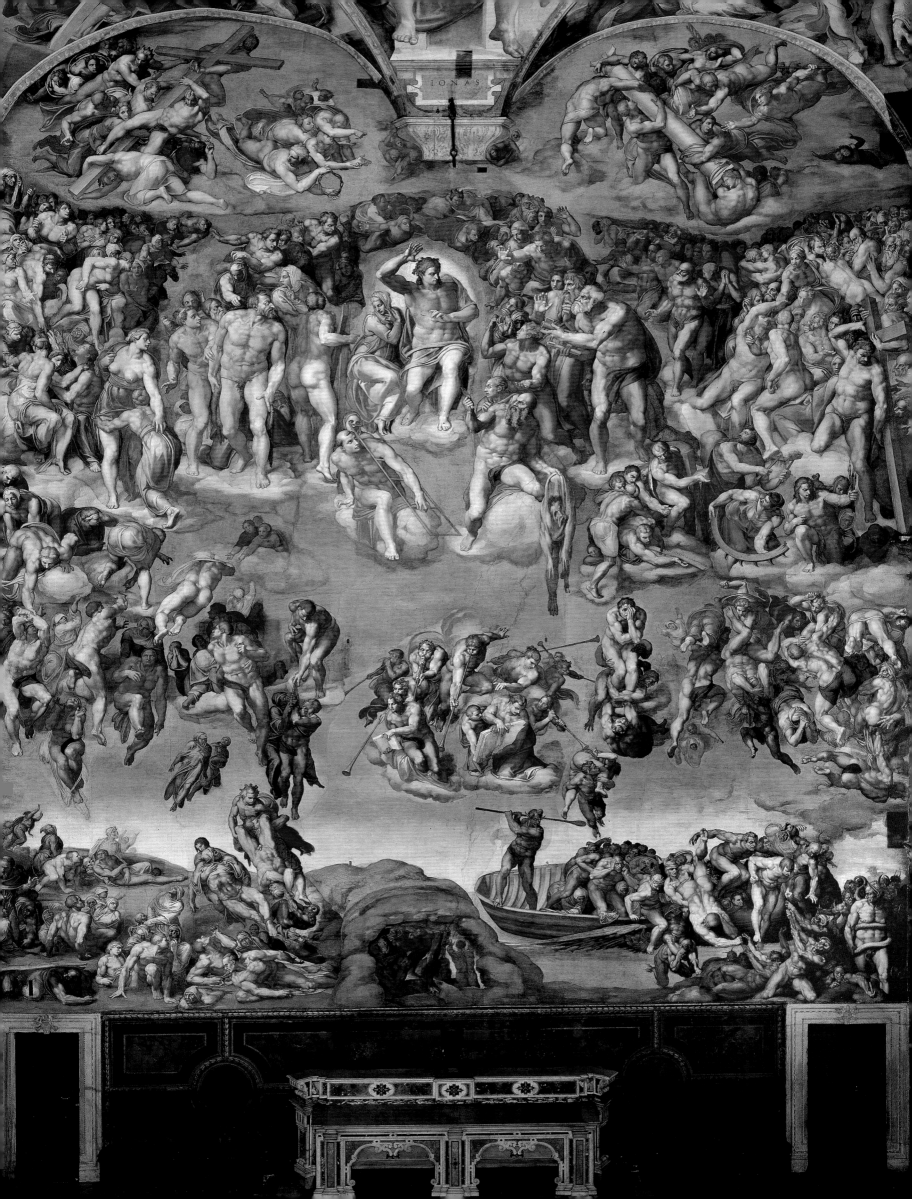

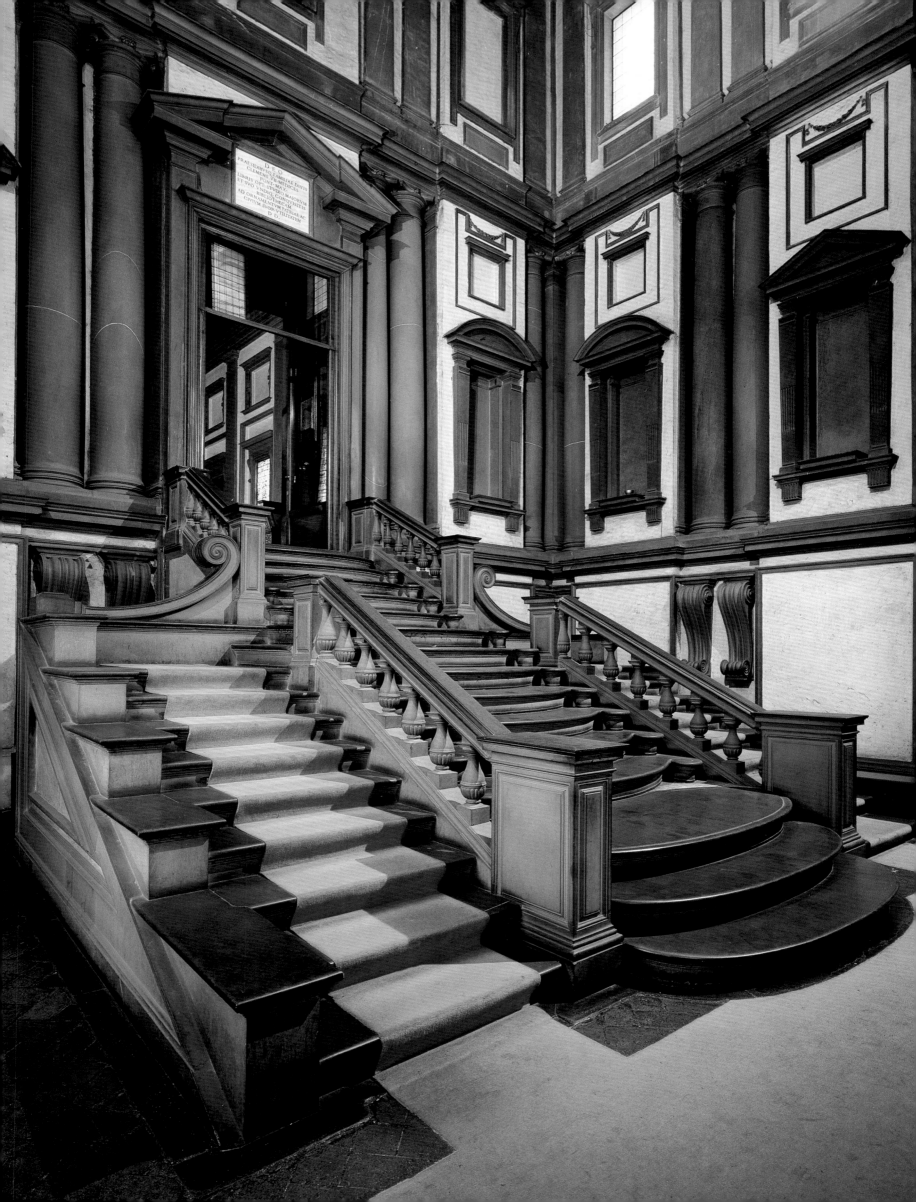

창조주를 위한 헌신

미켈란젤로는 브라만테, 라파엘로, 페루치, 상갈로보다 오래 살았다. 그 결과 성 베드로 성당의 건설을
마무리하는 영광을 누릴 수 있었다. 그러나 미켈란젤로는 자신이 거둔 승리가 오히려 "최악의 패배"라
생각하였다. 노령에도 불구하고 그는 성 베드로 성당의 책임 건축가로서 17년이라는 세월을 견뎌냈다.
그 동안 그에게 가장 큰 부담이 되었던 존재는 '전능하신 신'과 건물 그 자체였으며, 이는 부담을 넘어
도덕적 책임감마저 느끼게 했다. 그럼에도 불구하고 성 베드로 성당은 "묘소의 비극", 즉 율리우스 2세
기념비에 대한 보상 심리와 함께 그에게 자부심을 심어주었다.

"내가 사임한 이유에 대해 솔직히 말하자면, 부활절 전날 토요일에 교황이 대리석을 구입하
는 데 더 이상 동전 한 푼도 쓰지 않겠다고 한 말을 들었기 때문이다." 미켈란젤로가 남긴 이 말
은 "묘소의 비극"으로 끝나게 된 상황이 어떤 연유에서 비롯되었는지 밝혀주고 있다. 만일 율리
우스 2세 기념비를 계속 맡게 되었다면, 아마 그는 평생 동안 그 일에 매달렸을 것이다. 그러나
미켈란젤로는 폐기된 대리석 덩어리들 속에서도 매우 중요한 착상을 떠올릴 수 있었고, 수십 년
동안 완성된 묘소의 형상을 마음속에서 여러 가지로 구상하였다. 미완성으로 버려진 묘소의 잔
해 속에서 미켈란젤로는 고통스러워하면서도 오히려 강인하고 풍요로운 창의력을 개발할 수 있
었던 것이다.

그가 1505년에 설계한 피라미드 모양의 입상 묘소(73쪽)는, 시스티나 천장화의 평면성에
서 영향을 받아 1513년의 설계에서 절충적인 모양으로 변형되었다. 프레스코 건물의 삼각벽간
을 연상시키는 아치가 맨 위에 올려진 형상이었다. 이 설계는 묘소의 측면은 벽면에 부착되지만
전체 형상은 실내 깊숙이 돌출된 모양으로 고안되었다. 그러나 이후 다시 변경된 도면은 형상의
두께가 다소 줄어든 대신 넓이와 높이가 더 확대된 모양이었다. 그리고 1516년 6월에 작성된 계
약서에는 벽에 부착된 형식의 묘소를 2미터 너비로 제작한다는 내용을 명기하였다. 이 계약에
의해 1542년 마침내 빈콜리의 산 피에트로 성당에 설치된 묘소는 사실상 더 좁게 제작되었다.
회화의 평면성에서 영향을 받은 결과 조각적 입체감이 벽면 쪽으로 압축되면서 고부조(高浮彫)
와 비슷한 효과를 나타내게 되었던 것이다. 시스티나 천장화에 그려진 인물들이 건물의 구조적
제약에서 벗어나 있었다면, 묘소 공사는 이와는 반대로 건축적인 구조에 의해 전체적인 형태가
고안되었던 것이다.

조각가를 자처했던 미켈란젤로는 화가로서 활동하다가 이제는 건축가의 역할까지 수행하
게 되었다. 이 과정에서 역설적으로 나타난 현상은, 그의 구상이 삼차원적인 조각에서 이차원적
인 평면으로 바뀌었음에도 불구하고 이전보다 더욱 구조적인 형태의 작품으로 변했다는 점이
다. 화가로서 시스티나 예배당에 그림을 그릴 때 미켈란젤로는 전경에 조각의 입체감을 살릴 수
있는 인물들을 배치하였다. 그리고 건축에서는 이와 반대되는 방법을 적용했는데, 즉 주춧돌이
나 원기둥, 벽기둥 등을 써서 상대적으로 평평한 형태를 고안한 것이다. 미켈란젤로는 활용 가
능한 공간이나 하중을 지탱하는 요소, 이미 결정된 삼차원적이고 체계적인 공법에 의지하지 않
고 마치 조각과 같이 조금씩 대리석을 깎아내는 방식으로 건물의 형상을 만들어 나갔다. 여기서
한 걸음 더 나아가, 그는 로렌치아나 도서관 계단의 과장된 형태를 마치 조각된 덩어리 하나가

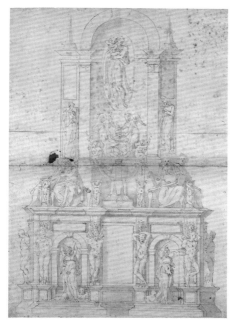

**미켈란젤로가 율리우스 2세의 묘소를 위해 설계한
도면**(자코미 로케티가 그린 복사본)

펜과 잉크, 52.5×39cm, 베를린 국립미술관.

108쪽
피렌체의 로렌치아나 도서관 계단은 미켈란젤로가 설계
한 대표적인 건축물의 하나이다.

미켈란젤로가 율리우스 2세의 묘소를 위해 고안했던
다양한 디자인들

1516년(위), 1532년(아래).

생명력을 지닌 것처럼 느껴지도록 연출했다(108쪽). 미켈란젤로는 건축사상 처음으로 곡면 모양
의 계단을 구상하였고, 이를 점토 모형으로 만들어 피렌체에 보냈다. 1525년까지 그는 여전히
길쭉한 피라미드 구조를 염두에 두고 있었지만 한편으로는 처음의 계획을 변경하는 방안도 염
두에 두고 있었다. "마치 꿈을 꾸듯이 전혀 다른 모양의 계단이 떠오를 때도 있었지만, 그것이
너무도 이상하게 느껴졌기 때문에 결국 나는 처음의 계획이 바람직하다고 생각했다."

　　미켈란젤로의 어릴 적 친구였던 조반니 데 메디치는 교황 레오 10세가 되어 1515년 11월
당당하게 피렌체를 방문하였다. 자기 집안과 고향에서 가장 훌륭한 인물로 성장하여 최고의 권
좌까지 오른 그는, 이제 자신의 지위를 과시할 수 있는 적절한 방법을 모색하는 중이었다. 그리
하여 그는 브루넬레스키가 미완성으로 남겨놓은 산 로렌초 성당의 바실리카 건물을 포함하여,
과거부터 메디치 가문이 기거했던 궁전과 택지 전체를 재건축한다는 계획을 세웠다. 바티칸에
서 좋은 대접을 받았던 라파엘로를 위시하여 대여섯 명의 유능한 건축가들이 계획 단계의 주축
을 이루었다. 이때 라파엘로는 건축 설계를 담당하였고 미켈란젤로는 조각과 부조 제작을 맡았
던 것으로 추정된다. 그러나 1516년 10월 미켈란젤로는 이 계약을 독차지하기 위해 다른 건축가
들을 모조리 물리쳐버리고, 오직 피렌체 출신의 바초 다뇰로와 함께 일하기 시작하였다. 그는
건축 분야에서 문외한에 가까웠음에도 불구하고, 피렌체가 자신의 고향임을 내세워 라파엘로의
영역을 저돌적으로 침범해버렸다.

　　미켈란젤로는 율리우스 2세 기념비 제작에 자신의 에너지를 집중할 수 있었지만, 교황의
정치적인 힘이 쇠퇴하자 또다시 새로운 권력의 핵심을 좇기 시작하였다. 율리우스 2세의 묘소에
대한 계약이 1516년에 갱신되었음에도 불구하고, 미켈란젤로는 산 로렌초 성당의 공사를 따내
는 데 모든 노력을 기울였다. 그는 묘소 제작을 위한 대리석을 새로 구입하기 위해 다시 한번 카
라라의 채석장을 찾아갔지만, 산 속에 머무는 동안에도 그의 생각은 오직 산 로렌초 성당에 집
중되어 있었다. 쌍기둥이 배열된 3층 구조의 계단식 정면 형태(오른쪽 위, 이런 구조는 처음에
계획했던 율리우스 2세 기념비의 계단식 피라미드 형식과 다를 바 없었다)에서 시작한 구상은,
묘소를 설계할 때와 마찬가지로 점점 그 규모를 확대해나갔다. 얼마 지나지 않아 미켈란젤로는
바초의 도움으로 첫 번째 설계(오른쪽 아래)를 완성했으나 구조가 지나치게 강조된 점에 불만을
느끼고, 바초가 만든 정교하지 않은 모형을 "유치한 물건"이라며 무시해버렸다.

　　1517년 봄에 미켈란젤로는 결정을 못 내리고 주저하던 교황 레오 10세와 교황의 사촌이자
피렌체의 대주교인 줄리오 데 메디치 추기경을 설득하여, 로렌초 성당 정면 공사 전체를 자신에
게 맡기도록 했다. 결국 그는 계약을 하는 데 성공했으나 공사의 목조 모형은 1517년 12월이 되
어서야 비로소 완성되었다(112쪽). 이 모형은 고대 건축을 모방한 고전적인 접근 방식 대신에,
율리우스 2세 기념비를 위해 그가 1516년에 작업했던 설계안을 참고하여 직사각형으로 제작되
었다. 이것은 벽면도 아니고 완전히 삼차원적인 형식도 아니었으며, 육중한 대리석을 사용한 옹
벽과 12개의 듬직한 원기둥으로 구성된 대형 구조물이었다. 그로부터 얼마 뒤 형태미에 집착한
미켈란젤로는 고전적인 원기둥 형식을 완전히 다른 모양으로 바꾸어버렸다. 또한 건축 공법의
모든 관례에 어긋남에도 불구하고 그는 건물의 기단부를 중간층 아래에 설치함으로써 하층이
짓눌린 듯한 분위기를 연출하였으며, 원기둥은 〈노예상〉을 연상시키는 남성 조각처럼 처리하였
다.

　　그 결과 미켈란젤로는 벽돌을 쌓은 벽에 얇은 대리석 판을 붙이는 전통적인 정면 공법 대
신 공간적으로 더 풍성한 구조를 지닌 완전히 새로운 양식을 창조하게 되었다. 그가 설계한 건
물 정면은 일반적인 바실리카 양식의 교회 현관에 비해 밖으로 돌출된 부분의 두께가 얇았다.

한편 미켈란젤로가 제작한 또 하나의 목조 모형에는 밀랍 인물상도 포함되어 있었다. 그의 소묘를 보면 이 경우에는 조각상이나 부조를 쓰는 것이 훨씬 더 효과적이라는 사실을 알 수 있다. 조각가였던 미켈란젤로는 여기서 더 나아가 고대의 건축 양식까지 고려하였다. 그는 고대 양식의 정적인 분위기나 형식적 전통에서 완전히 탈피하여, 구조적인 면에서 뿐 아니라 이를 자신의 의지에 따라 변화시킬 수 있는 조각적인 요소로서 취급하였다. "나는 산 로렌초 성당의 정면 공사를 성공리에 완성할 수 있으리라 생각한다. 이 공사는 건축과 조각 분야에서 이후 이탈리아를 대표할 수 있는 본보기가 될 것이다."

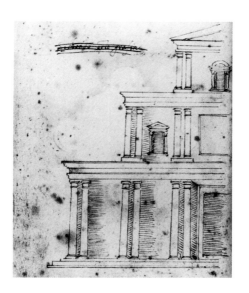

라파엘로 다 몬텔루포가 미켈란젤로의 설계도(아래)를 바탕으로 그린 모사본

보자르 미술관, 릴.

여기서 미켈란젤로는 후원자들에게 "이탈리아에서 가장 아름다운 작품"을 제작하겠다고 다시 한 번 약속한다. 고대 로마 이후 처음으로 피렌체에 대리석 건물을 시공함으로써, 미켈란젤로는 마치 고대의 건축가들과 의욕적으로 경쟁하는 듯한 모습을 보여주었다. 이것은 고대 건축의 단순한 모방에서 그치지 않고 독창적이고 새로운 건축 형식의 창조로 귀결되었다. 미켈란젤로의 〈다비드〉상이 5미터가 넘는 대리석 하나를 깎아 만들어야 하는 어려움을 수반했듯이, 산 로렌초 성당의 정면 공사는 6미터 높이의 대리석 12개를 손질해야 하는 어려움을 안고 있었다.

〈다비드〉상의 스케치에 적힌 "다비드는 돌팔매줄을 갖고 있으나 나는 활을 갖고 있다"라는 그의 자신감 넘치는 글에는, 페트라르카를 인용한 또다른 글귀가 덧붙여져 있다. "깨진 것은 높은 원기둥이고, 푸른 것은……." 이 말이 정확하게 무엇을 의미하는지는 밝혀진 적이 없지만, 그것은 '거인' 의 형상 그리고 추상화된 인체로서의 원기둥 사이에 밀접한 관련성이 있음을 시사한다. 게다가 원기둥은 고대 정신의 진정한 분신이다. 아마 미켈란젤로는 자신의 재능을 무기로 골리앗을 암시하는 고대의 원기둥을 초월하고자 했는지도 모른다. 그는 돌덩이 하나를 깎아 만든 거대한 원기둥을 토대로 구성된 "이탈리아에서 제작된 가장 아름다운 작품"을 통해 고전 시

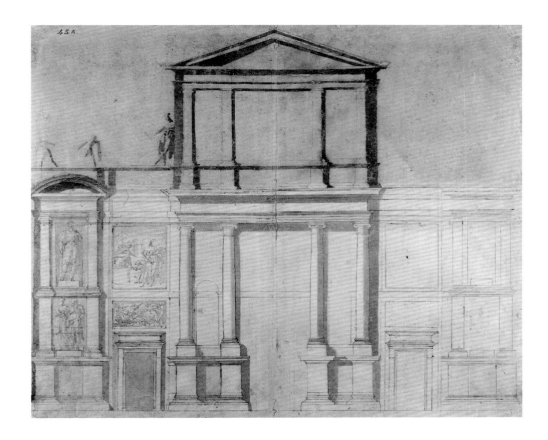

산 로렌초 성당의 정면 디자인

카사 부오나로티, 피렌체.

대에 건설된 모든 건물들을 능가하겠다는 의지를 가졌을 것이다. 조각 분야에서 미켈란젤로는 자신이 터득한 석공 기술을 발휘하며 강박관념에 가까울 정도의 열정에 불타올랐다. 사실 여러 개의 돌을 연결하여 만든 원기둥은 건축적인 측면에서 볼 때 똑같은 효과를 나타낼 뿐이다. 그러나 미켈란젤로에게 중요했던 것은, 대리석을 채굴하는 힘든 작업을 정당화해준 것은, 작품의 외양이 아니라 분할되지 않은 대리석 덩어리 하나가 가진 개체로서의 특성이었다. 건축가로서의 미켈란젤로는 조각을 할 때와 마찬가지로 대리석 속에서 핵심적인 '의미'를 발견해냈다. 고대 로마에서 단일석으로 제작된 가장 큰 원기둥은 이집트의 화강암을 깎아 판테온 신전에 세운 16개의 원기둥이었다. 콘스탄티누스 바실리카의 오래된 원기둥은 성 베드로 성당을 신축하기 위해 처참하게 파괴되었는데, 미켈란젤로의 마음은 이 때문에 심하게 동요되었다. 그는 르네상스 시대의 일반적인 관행과는 달리 고대의 원기둥 양식을 차용하려는 생각을 갖지 않았을 뿐더러, 고전 시대에 이룩된 업적을 모방하려는 동기도 갖고 있지 않았다. 미켈란젤로는 새롭고 창의적인 방법에 의해 고대 양식을 초월하기를 원했다. 그 결과 그는 산 로렌초 성당의 정면에 순백색 대리석으로 만든 12개의 원기둥을 세우게 되었다. 이 거대한 대리석들을 확보하는 과정에서 소요된 재정적 · 기술적 어려움은 고금을 막론하고 비교할 대상이 없을 정도였다. 대리석을 채굴하는 본격적인 작업은 1518년에 시작되었다. 이 대리석들은 카라라가 아니라 매우 먼 곳에 있는 세라베차 채석장에서 채굴되었기 때문에, 대리석을 운반하기 위한 도로까지 뚫어야 했다.

1517년에 미켈란젤로가 제작한 목조 모형

이 모형 덕분에 그는 피렌체에 있는 산 로렌초 성당의 정면 디자인을 총괄하게 되었다.

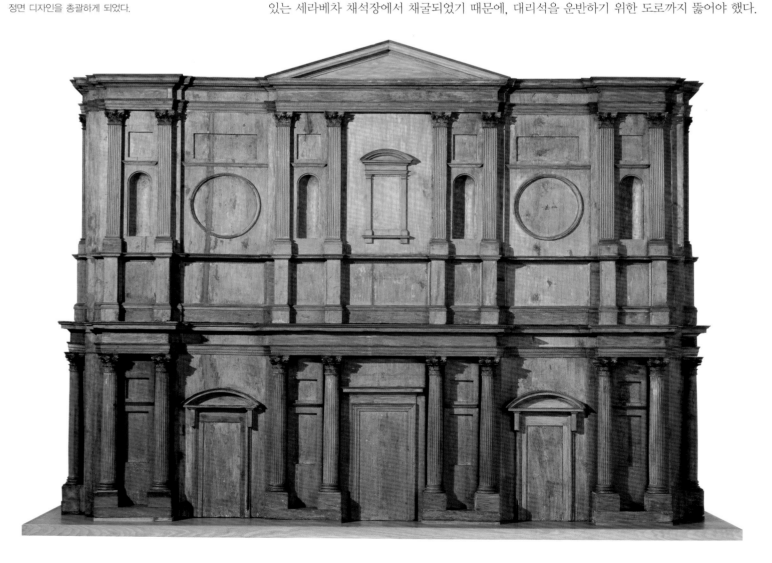

고대 건축의 경험이 없는 상태에서 미켈란젤로는 완전히
새로운 기술과 공법을 개발할 수밖에 없었다. 대리석 덩어
리 하나를 채굴한 다음에 특수 제작한 밧줄과 도르래를 피
렌체에서 운반해오는 과정에도 한 달이 걸렸으며, 채굴 현
장에서 적재 장소까지 운반하는 작업은 무려 석 달 이상이
소요되었다. 이런 과정 하나만 하더라도 60두카트라는 엄
청난 경비가 들었다. 이런 상황을 지켜본 바티칸 궁에서는
한숨을 내쉴 수 밖에 없었다. 그 정도 크기의 돌을 채굴하
고 운반하는 경우는 지난 천 년 동안 단 한 번도 없었다.
그럼에도 불구하고 미켈란젤로는 13미터 크기의 대리석
에 눈독을 들이고 있었다. 대리석을 산 아래로 끌어내리는
과정에서 두 번째 돌이 파손되었고, 연이어 두세 개의 돌
이 더 파손되었다. 그런 가운데 석공 한 사람이 사망하였
고 미켈란젤로와 조수들도 겨우 죽음을 모면하는 사건마
저 발생하였다.

　　8톤 내지 10톤에 달하는 대리석들을 바다를 건너고
아르노 강을 거슬러 올라가는 장장 150킬로미터의 뱃길로
운반하기 위해서는 특별히 제작된 화물선이 필요하였다. 1520년에는 대리석 하나가 피사 근처
의 강물에 빠질 뻔한 사건도 있었다. 변덕스런 날씨, 예기치 못한 바닷물과 강물의 수위 변화는
운반 작업을 지체시키는 또 다른 요인이 되었다. 육지에 도착한 대리석을 피렌체로 옮기는 과정
에서는 특수 제작한 기중기를 사용하여 다섯 차례에 걸쳐 다시 싣고 내리는 번거로움이 뒤따랐
으며, 마지막 단계에서는 황소가 끄는 수레까지 동원되었다. 비교적 작은 대리석들은 1519년에
대부분 피렌체에 도착하였으나, 원기둥을 제작하기 위한 큰 대리석은 1521년 4월에 이르러서야
처음으로 산 로렌초 성당에 도착하였다. 미켈란젤로는 그야말로 "산을 길들이는" 일에 자신의
모든 것을 바쳤다. 대리석을 채굴하고 운반하는 기술과 장인으로서의 노동, 그리고 엄청난 규모
의 운수 과정을 일일이 감독해야 하는 난관에 대면하여, 그는 고대의 건축가들에 비견될 수 있
는 용기를 과감하게 발휘했던 것이다.

　　그러나 공사 기간이 상당히 지체됨에 따라 미켈란젤로의 후원자들은 점점 인내심을 잃어
갔고, 특히 건축 재료를 확보하는 어려움과 대리석을 운반하는 과정이 지연되는 상황을 지켜보
면서 공사의 완성에 대한 희망마저 사라지기 시작하였다. 과대 망상적이면서도 현실적인 기질
을 지녔던 율리우스 2세는 산 로렌초 성당 대신에 성 베드로 성당의 신축 공사로 관심을 돌렸으
며, 그보다 더 사업적인 성향이 강했던 메디치가의 레오 10세는 아예 공사에서 손을 떼버렸다.
애초에 25,000두카트라는 넉넉한 공사비가 책정되었지만, 마지막 계약에서 미켈란젤로는
40,000두카트로 공사비를 상향조정하였고 앞으로도 예산이 더 소요되리라고 예측했다. 그리하
여 결국 1520년에 교황은 산 로렌초 성당의 정면 공사 계약을 파기해버렸다.

　　미켈란젤로는 한 친구에게 이런 "엄청난 모욕"과 재정적인 손실, 그리고 낭비된 시간에 대
해 절규에 가까운 불평을 털어놓았다. 그럼에도 불구하고 그는 성당의 정면 공사와 전혀 관계가
없는 소규모 공사를 맡아가며 메디치 가문을 위한 작업을 계속하였다. 율리우스 2세 기념비 공
사에서 받은 정신적 충격이 여전히 남아 있는 상태에서, 미켈란젤로가 당시에 겪은 엄청난 육체
적 노동이나 정신적인 고통은 더욱더 가혹한 상처가 되었다.

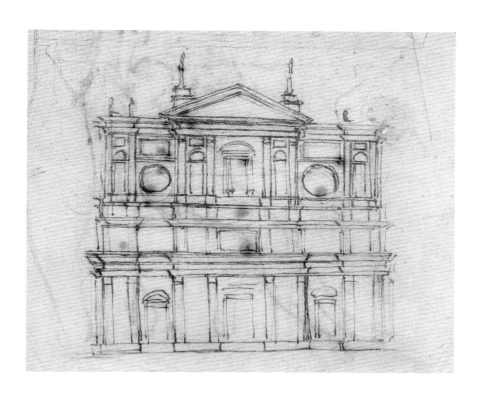

산 로렌초 성당 정면 스케치, 1518년

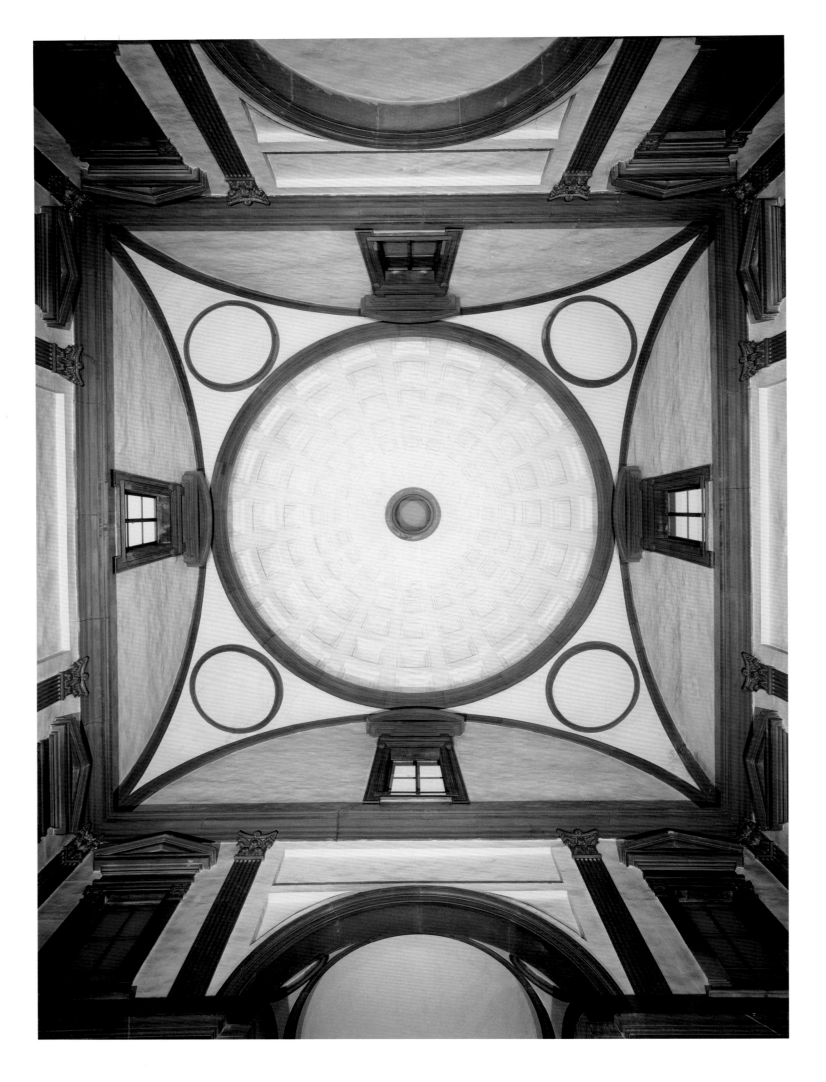

114쪽
산 로렌초 성당의 메디치 예배당에 설치된 원형 돔

그러나 그가 침울한 심정으로 지내던 1520년 봄에 라파엘로가 갑자기 죽고, 미켈란젤로의 마음속에는 한 줄기 빛이 비치게 되었다. 그 소식을 접한 즉시 미켈란젤로는 화가인 세바스티아노 델 피옴보를 시켜 라파엘로 화파가 더 이상 바티칸 궁에서 활동하지 못하도록 조치하였다. 최소한 지위 면에서 미켈란젤로는 이제부터 독보적인 인물로 부상했던 것이다.

그러나 작가로서의 책임 문제에 있어서는, 많은 중요한 부분들이 여전히 해결되지 않은 채 남아 있었고 그의 욕구 또한 좌절된 상태였다. 더군다나 미켈란젤로는 흘러가는 시간 역시 자신에게 불리한 요인임을 깨닫고 있었다. 이런 상황에서 비롯된 좌절감과 조급함, 그리고 패배감은 그 이후에 진행된 건축 공사에서도 드러나게 되었다. 로렌초 데 메디치가 1519년에 젊은 나이로 죽은 뒤 그의 묘소 공사가 계속 진행되어 왔는데, 이것은 산 로렌초 성당의 반대쪽 익랑 끝 성물실에 브루넬레스키가 시공한 가족 묘소의 후속 작품으로 계획되어 있었다. 미켈란젤로는 애초의 계획을 그대로 추진할 수 있었겠지만, 1520년에 야심차게 진행 중이던 성당 정면 공사에서 손을 떼고 새로 계획된 묘소 공사의 공식 건축가 책무를 맡게 되었다.

예전에 시스티나 천장화를 그리기 위해 율리우스 2세 기념비를 포기할 수밖에 없었던 것처럼, 이번에도 미켈란젤로는 훨씬 작고 성격조차 다른 공사를 떠맡는 바람에 자신이 꿈꾸었던 최상의 작품을 포기하게 되었다. 새로 계획된 묘소는 브루넬레스키가 제작한 원형 지붕과 입방체로 설계된 성당의 부속물로 예정되었기 때문에, 미켈란젤로는 다시 한번 구식의 르네상스 양식에 얽매이게 되었다. 그러나 시스티나 천장화를 그릴 때와 마찬가지로 그는 혁신적이고 새로운 해결책을 발견해냈다. 즉 공간의 부피를 균형적으로 다룬 초기 르네상스의 구조와, 그가 설계했던 성당 정면의 조각적 입체감을 과감하게 결합했던 것이다.

미켈란젤로가 한때 성당 정면 공사를 위해 계획했던 거대한 형태는 비교적 협소한 내부 공간에 갇혀, 브루넬레스키가 완벽한 논리로 제작한 빛나는 작품에 가려지게 되었다. 성당 정면 공사의 재료로 사용될 예정이었던 하얀 대리석과 치장 벽토는 돌로 만든 오래된 성물실의 어두운 구조 속에 겨우 자리를 잡았다. 성당 내부의 좁은 공간을 감안할 때 벽감이 매우 깊게 설치된 점, 그리고 창문 아래의 예배소가 마치 그 밑에 위치한 출입문을 부술 듯이 앞으로 돌출된 점은 상당히 놀랍다. 또한 예배소 위에 설치된 아치는 벽기둥을 내리누르는 듯한 인상을 주며, 그에 대응하는 구조적 힘 때문에 측면의 경계선 역시 허물어질 것 같은 느낌을 준다.

이런 제한된 상황에 직면한 미켈란젤로는 자신의 구상을 브루넬레스키가 구조적으로 완벽하게 설계한 건물의 분위기에 종속시킬 수밖에 없었다. 그러나 변화를 좋아하는 기질로 말미암아, 미켈란젤로는 뻔뻔스럽게도 그의 선배가 지향했던 개념을 무시해버렸다. 원형 지붕만이 메디치 예배당의 중심에 위치한 입방체 공간과 대조적으로(원래 이 내부 공간은 회화와 치장 벽토로 화려하게 장식될 계획이었다) 브루넬레스키가 발휘했던 명확한 합리성을 여전히 간직하고 있다.

미켈란젤로는 내부 공간의 높이를 강조하기 위해 "원근법적으로 단축된" 모양의 창문을 교묘하게 설치함으로써, 수학적으로 정확한 원근법을 창안했던 브루넬레스키의 명성을 실추시켜 버렸다(118쪽 아래). 우리는 이러한 미켈란젤로의 태도에서 이전에 이루어진 모든 것으로부터 '밧줄과 사슬' 을 끊으려고 몸부림치는 검투사의 모습을 읽을 수 있다. 바사리는 이에 대해 다음과 같이 적고 있다. "그리하여 그는 과거와 현재를 불문하고 지금까지 어떤 대가들도 달성할 수 없었던 다양하고 독창적인 양식과 복합적인 질서로 내부 공간을 장식하였다. 아름다운 벽 테두리와 기둥머리, 받침돌, 출입문, 예배소, 묘소는 극도로 기발하다. 그는 고대의 작품들과 비트루비우스의 법칙을 따르고 일반적 사례에 순종하는 다른 건축가들과는 달리, 비례와 질서 그리

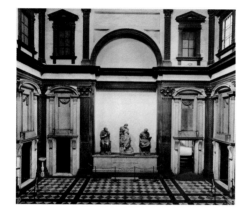

메디치 예배당의 남쪽 벽

116-117쪽
메디치 예배당의 내부

미켈란젤로는 1520년에서 1534년 사이에 이곳에서 작업하였다.

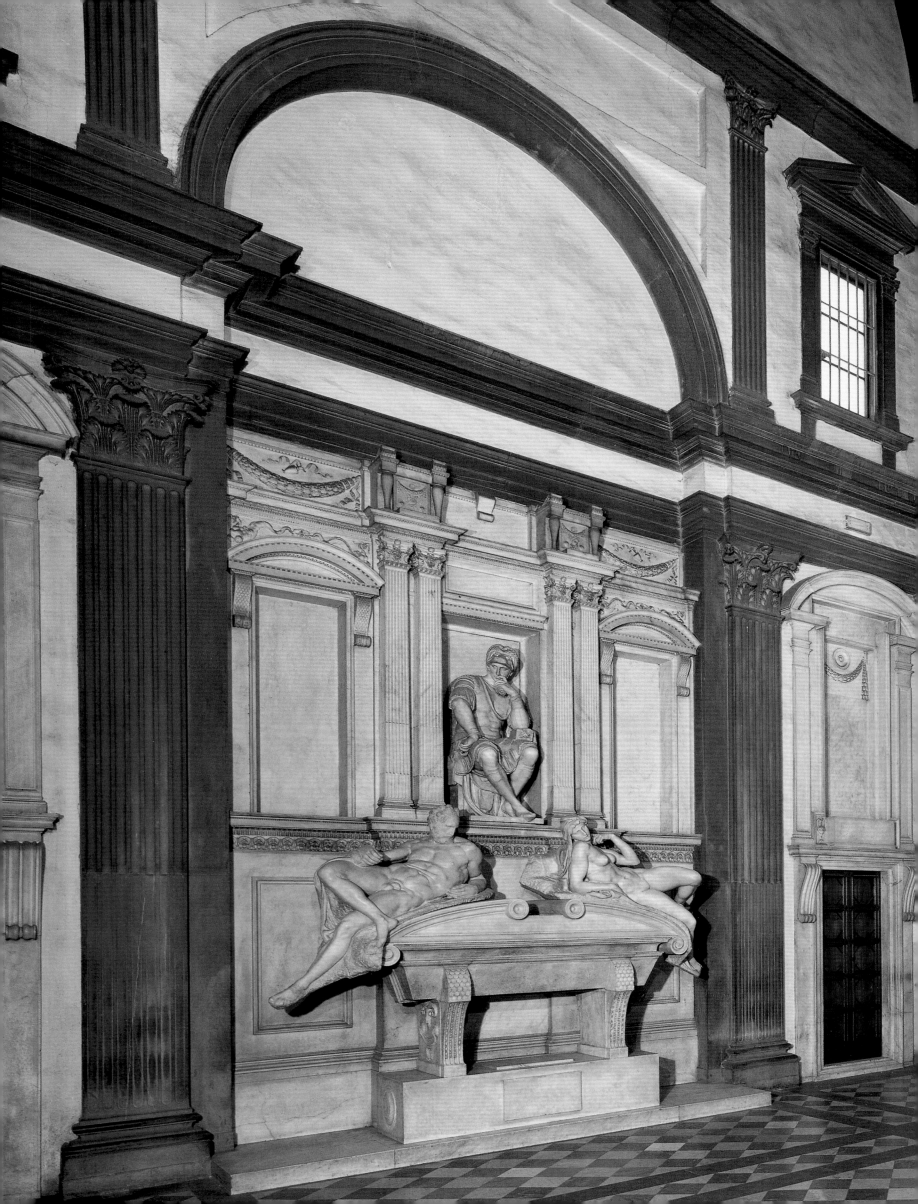

메디치 예배당 출입문 위에는 육중한 벽감 장식이
설치되어 있다.

고 규칙의 통제를 받는 건축 개념으로부터 멀리 벗어나게 되었다. 즉 미켈란젤로는 자신이 타파하기를 원했던 것들에서 완전히 벗어날 수 있었던 것이다."

좁은 공간 속에 큰 형태가 들어설 때 발생하는 긴장감은 미켈란젤로의 작품 세계에서 가장 중요한 요소가 되었으며, 1520년대부터 더욱 분명하게 나타나기 시작하였다. 그리고 고삐 풀린 행동을 통해 발산되는 억제된 반항심리와 폭력, 해방감, 억압 상태의 고통과 쾌감, 구속의 껍질에서 벗어나고자 하는 갈망, 이 모든 것들이 미켈란젤로가 제작한 모든 조각 작품에서 다양하게 위장된 상태로 나타났다. 형상이나 건축에 내포된 공간적인 구속과 억압감은 심지어 그가 쓴 시에서도 문학적인 은유 형식으로 표현되어 있다. 예를 들어 〈레다〉(159쪽)의 경우, 미켈란젤로는 특별히 시각적인 필요성이 없음에도 그림틀 안에 형상을 억지로 밀어넣은 듯이 화면을 가득 채웠다. 이와 마찬가지로 메디치 공작들의 인물상과 〈모세〉상(156쪽)도 벽감으로부터 터져 나올 것 같은 인상을 준다. 그러나 미켈란젤로의 소네트에서와 마찬가지로 이런 구속과 제약, 억제된 동작과 억눌린 감정은 그의 삶에 장애로만 작용한 것이 아니라 오히려 도움이 되기도 했다. 지그문트 프로이트는 〈모세〉상을 예로 들면서 미켈란젤로의 이런 심리 상태를 긍정적으로 해석하였다. "그럼으로써 그는 보다 새롭고 인간적인 무언가를 모세의 형상에 불어넣었다. 엄청난 육체적 힘을 과시하는 거인의 골격은, 한 인간의 내면에서 이루어질 수 있는 최고의 정신적 업적에 대한 구체적인 표현으로 승화된다. 그것은 혼신을 다해 자신을 불사르게 만든 내적인 열정과

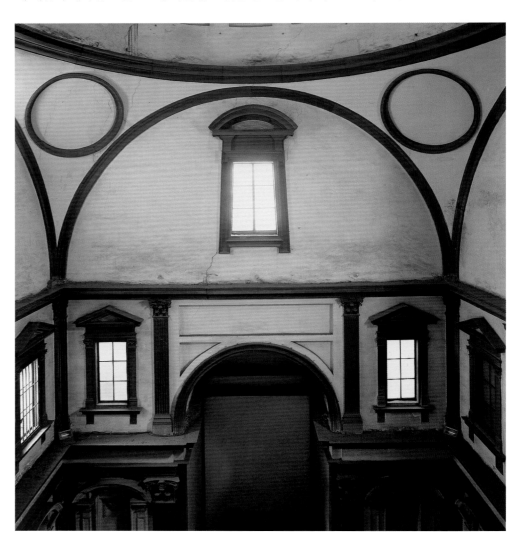

메디치 예배당 끝쪽 벽에는 원근법적인 단축을 보여주는
창문이 설치되어 있다.

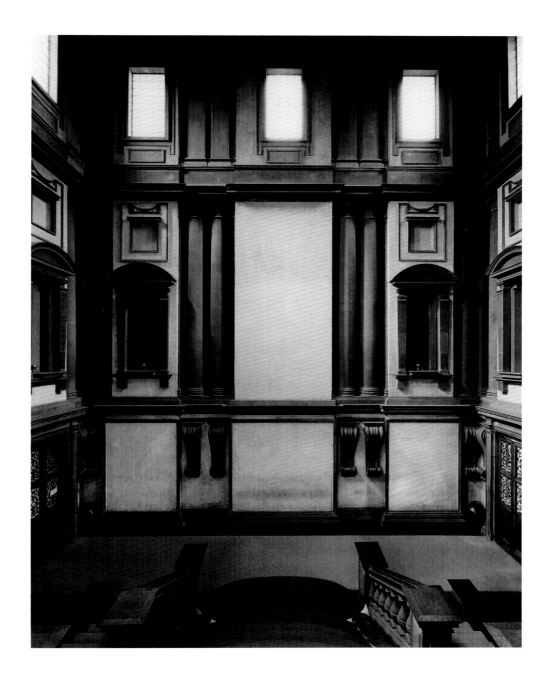

로렌치아나 도서관의 현관 벽

투쟁의 상징인 것이다."

　　로렌치아나 도서관은 메디치가 출신의 교황 클레멘스 7세의 명에 의해 1523년에 착공되었다. 이 도서관 건물 내부에는 위에서 언급한 것 같은 심리적 소용돌이를 반영하며 "거대한 골격과 강인한 근육"을 자랑하는 육중한 원기둥이 세워졌다. 미켈라젤로가 산 로렌초 성당의 정면에 설치할 계획이었던 12개의 거대한 원기둥에 대한 꿈이 마침내 이곳에서 실현된 것이다. 그러나 여기서는 흰색 대리석 대신에 피렌체 근처의 채석장에서 캐낸 암회색 사암이 사용되었다. 이로 인해 그가 기대했던 승리감의 광채는 사라지게 되었지만, 그것은 많은 사람들이 비난한 것처럼 미켈란젤로의 자신감이 약화된 결과가 결코 아니었다. 하중을 지탱하지 않는 이 원기둥들은 마치 건축 공법의 원리를 무시하는 듯 벽감 속 깊은 공간에 차분하게 서 있다. 그리고 원기둥 밑으로는 조형적인 장난으로밖에 볼 수 없는 벽 받침이 부착되어 있는데, 이 받침들은 우스꽝스런

120-121쪽
로렌치아나 도서관의 독서실은 세계에서 가장 아름답다고 손꼽힌다.

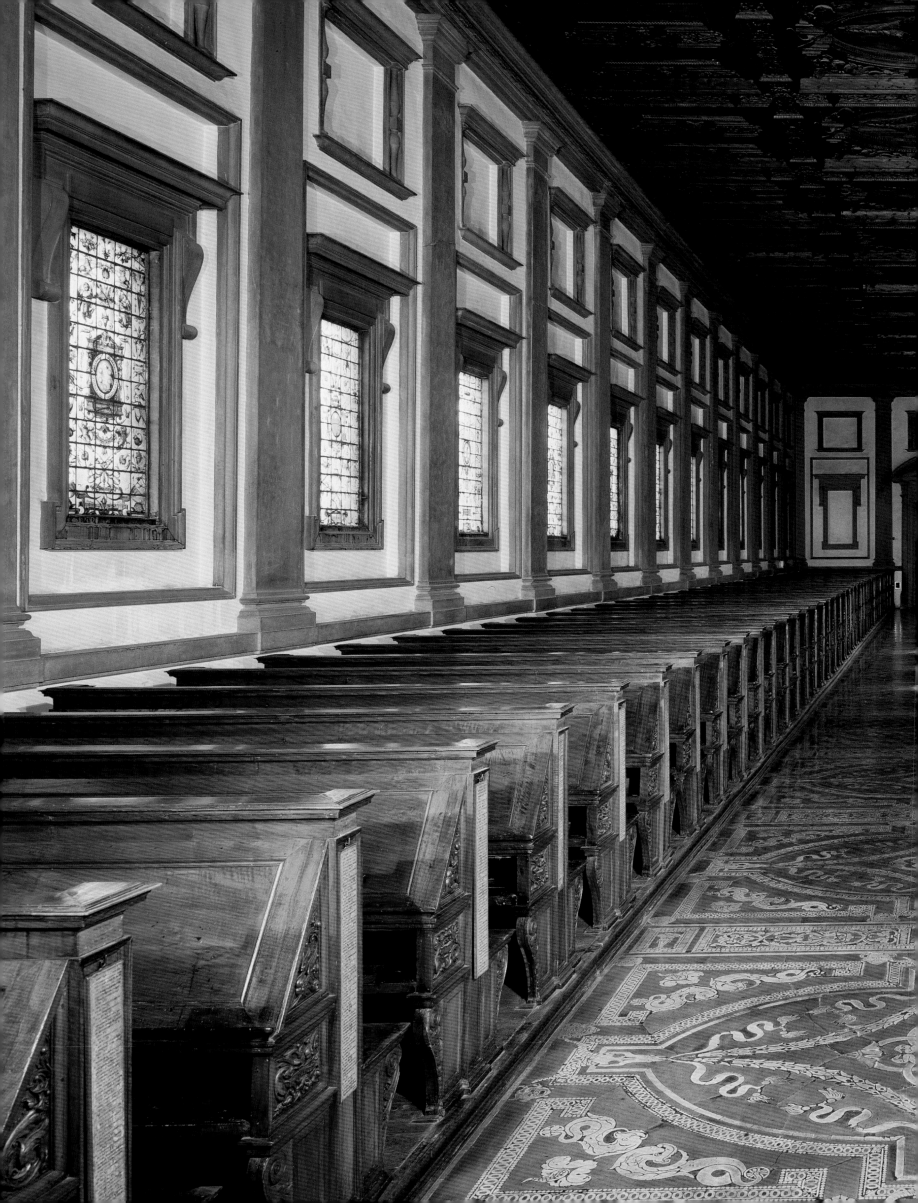

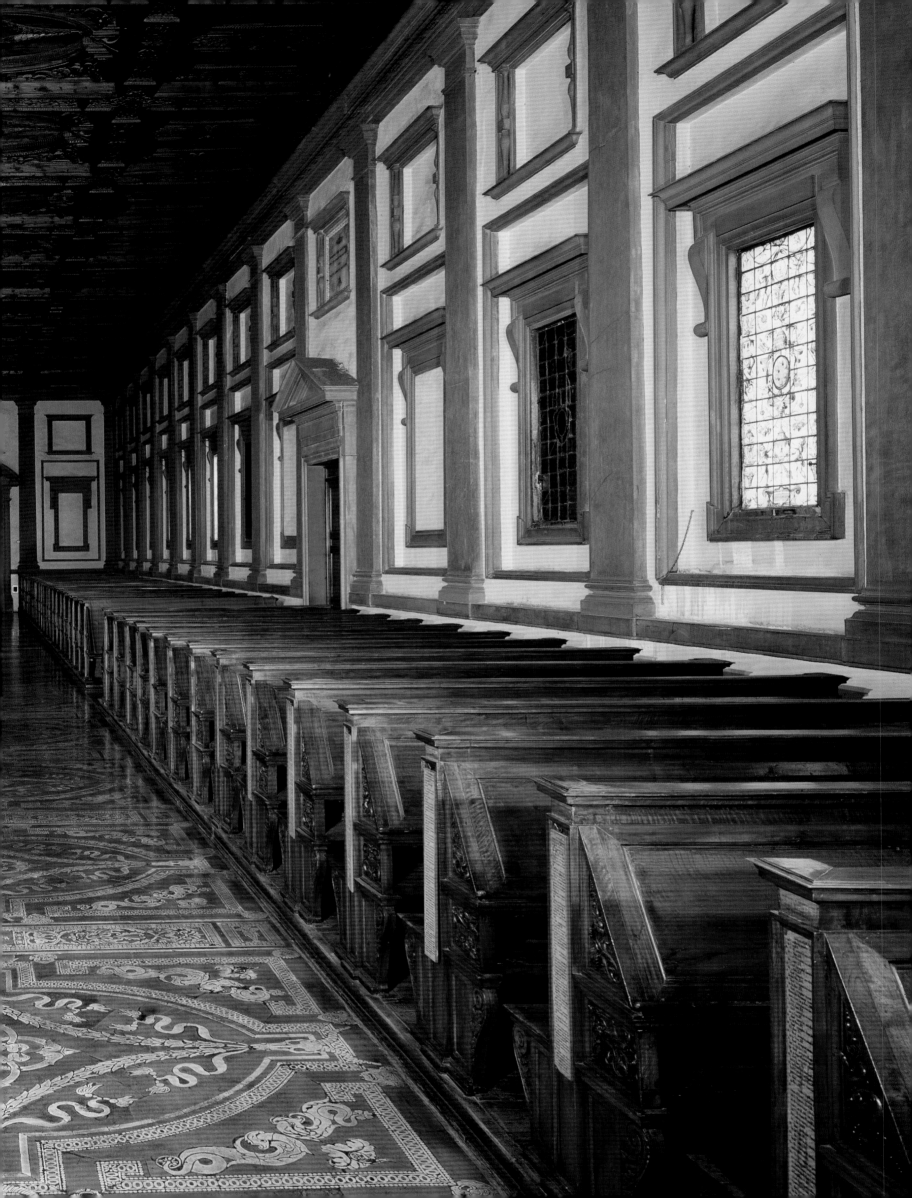

턱수염처럼 생겼음에도 불구하고 원기둥의 엄숙함을 저해하지 않는다. 원기둥들은 내부 공간과 분리되어 벽감 속에 파묻혀 있지만 시각적인 충격은 그대로 유지하고 있으며, 한정된 공간 속에 갇힌 인물상처럼 잠재된 힘과 표현력을 더욱 강렬하게 보여주고 있는 것이다.

한편 메디치 예배당 공사에서 건물의 정면 구조와 입방체 공간 사이에 나타났던 부조화 현상은, 로렌치아나 도서관에서는 의도적인 제약에 따른 엄숙한 분위기와 더불어 감각적인 환상으로 변하였다. 이 도서관 건물에서 시작된 표현 방식, 다시 말해 건물의 구조와 형태를 이용하는 기발한 유희는 중요한 의미를 내포한다. 표준형으로 지어졌던 메디치 예배당을 이상한 분위기로 만들었던 변형된 창문은 거의 식별이 어려웠지만, 도서관 건물에서는 밑부분이 가늘어지는 기둥들에 의해 중앙 벽면이 아래쪽 벽면을 효과적으로 압도하는 느낌이 든다. 이곳에서 발견할 수 있는 또 하나의 혁신적 측면은 비합리적으로 배열된 이층 구조로서, 이미 산 로렌초 성당 정면(112쪽)의 압축된 아래층에서 나타난 바 있었다. 도서관 내부에 길게 자리 잡은 독서실은 율동적으로 배열된 벽기둥에 의해 입구와 조화를 이룬다. 또한 역학적 구조에 의해 딱딱하기보다 부드럽고 유연하게 보이는 받침돌은, 소용돌이 장식이 추상적인 까치발 형태를 이루는 아래쪽 공간과 조화를 이룬다. 미켈란젤로가 건물 전체를 설계했던 로렌치아나 도서관은, 그의 설계가 가장 완벽하게 구현된 건물인 동시에 그가 세운 건물 중에서 가장 중요한 의미를 가진다. 이 건물은 화려한 장식이 배제된 최초의 순수한 건축 예술이었다. 산 로렌초 성당의 정면 공사와 메디치 예배당 공사 이후 미켈란젤로는 건축이 자신의 영역이 아니라고 고집했지만, 로렌치아나 도서관 공사에 대한 계약을 마지못해 받아들였다. 그러나 사실 이 건물에 내포된 독창성은 바로 그의 이러한 태도 때문에 발휘되었다고 할 수 있다. 도서관 공사에서 미켈란젤로는 조각의 표현적인 잠재력을 추상적인 형태로 전환시켰다. 바사리가 언급했듯이 미켈란젤로는 그의 예술적 기질과 반(反)고전적인 충동에 의해 건축의 고정관념으로부터 벗어난 자유로움을 추구하였으며, 그 결과 그는 자신이 창안한 창조적인 논리를 추구할 수 있었다.

1527년에 로마가 침공당하여 모든 상황이 정체되기 전까지, 미켈란젤로는 전통적인 건축 개념을 완전히 새로운 형식으로 전환시킨 건축 언어를 계속해서 창안해냈다. 또한 단기간에 막을 내린 피렌체 공화국의 성벽 공사 책임자로서, 미켈란젤로는 이제 전략적인 도시 계획에까지 경험을 확장시킬 수 있었다. 시스티나 예배당의 뒤쪽 벽화를 그리기 위해 마지막으로 로마로 불려갔던 1534년 무렵, 그는 조각가나 화가로서뿐 아니라 이미 훌륭한 건축가로서의 면모를 갖추고 있었다. 그가 자신의 개인적 문장으로 제작한 세 개의 원은 메디치 가문의 문장을 본뜬 것으로서, 1535년 9월 1일 교황 바오로 3세가 훈령으로 미켈란젤로를 "교황청 최고의 건축가, 화가, 조각가"라고 지명했을 때 공식적으로 인정을 받게 되었다. 교황의 훈령으로 이제 미켈란젤로는 완전히 새로운 존재가 되었으며, 일개 건축가나 "그림팔이 화가나 조각가"가 아니라 종교계에서 교황이 누리는 것에 버금가는 지위를 미술계에서 확보했다. 한 마디로 말해 그는 미술에 관한 한 최고의 권위를 차지한 것이다. 중년에 이를 때까지도 직접 대리석을 깎고 영감을 얻기 위해 건축 공사 현장을 누볐던 그가, 이제는 로마의 건축계를 좌지우지하는 위치에 서게 된 것이다. 그는 카피톨리노 의사당을 비롯한 기존의 건물을 개조하여 근대 도시 최초로 건물 안쪽에 광장을 설계하는 등 건축의 발전에 많은 공헌을 남겼다. 그러나 건물을 설계하고 도로를 포장하며 기존 건물을 개조했지만, 그의 거창한 계획이 완성된 경우는 거의 없었다. 비록 미켈란젤로의 원대한 계획이 실행되지는 않았다 하더라도, 그가 추구했던 건축 개념은 17세기까지 로마 건축계에 영향을 주었다. 1546년에 72세의 나이로 성 베드로 성당의 책임 건축가로 임명되었을 때 미켈란젤로는 그리 달갑게 생각하지 않았다. 그 지위에 수반되는 엄청난 특권에도 불구하고, 40

123쪽

성 베드로 성당의 원형 천장

돔 아래 드럼(drum) 부분은 미켈란젤로의 원안대로 시공되었다.

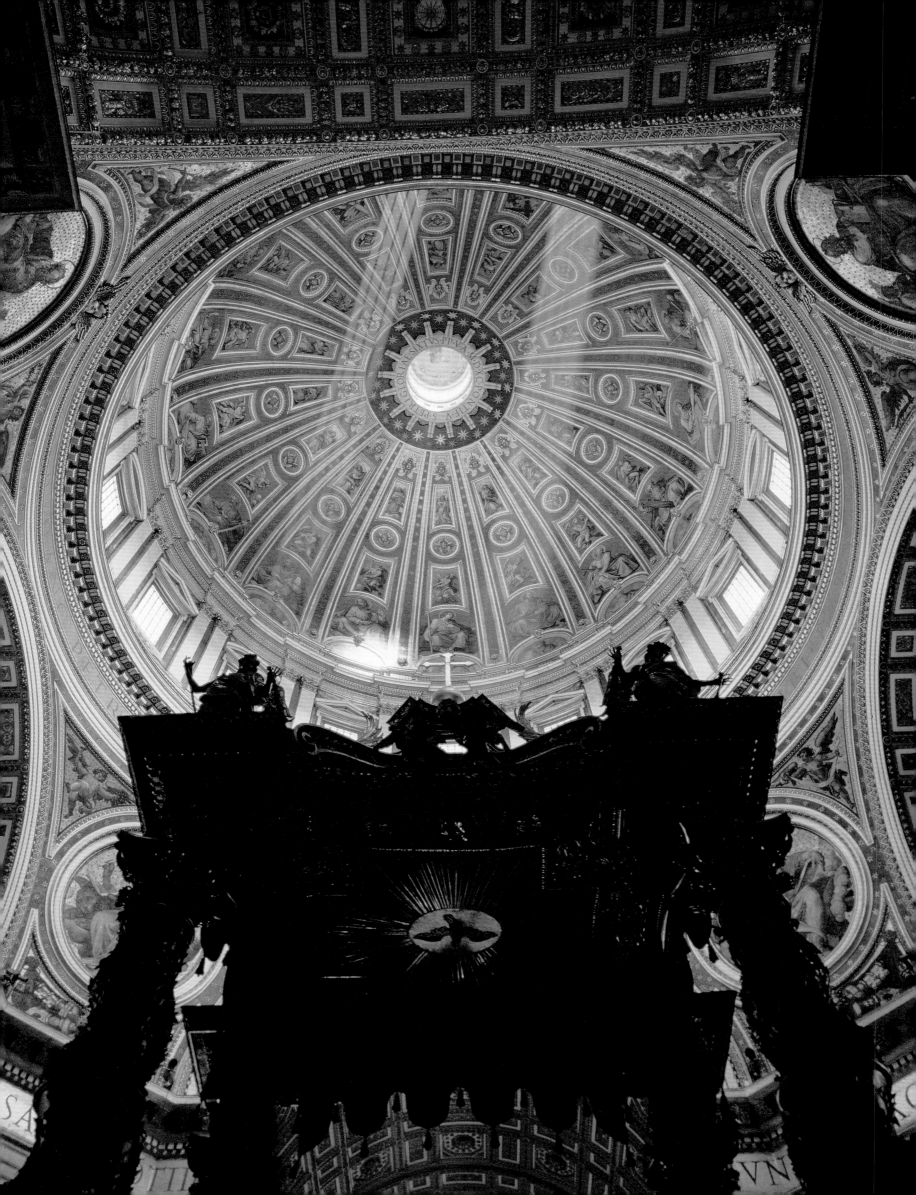

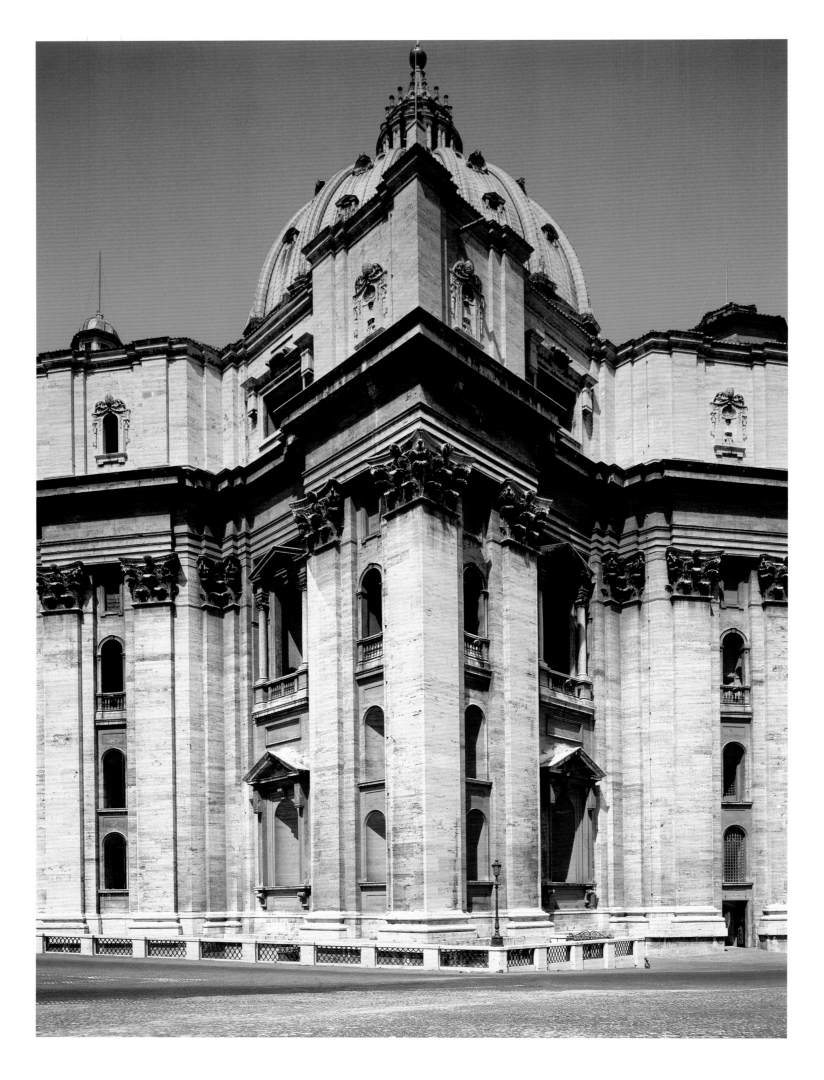

년 동안에 걸쳐 거듭 계획이 변경되었던 두서없는 공사를 맡기란 별로 고마운 일이 아니었던 것이다. 미켈란젤로는 브라만테가 애초에 그리스 십자형으로 설계했던 구조를 그대로 이용하는 대신 건물의 규모를 축소하고, 복잡하게 얽힌 형상에서 벗어나 하나의 단일한 입체감을 표현하기 위해 돔의 형태에 주안점을 두었다. 건물 바깥에서 볼 때, 조각상처럼 배열된 거대한 벽기둥들은 건물 전체를 시각적으로 결합하는 동시에 건물의 수직성을 강조하는 역할을 한다. 그리고 부조 효과를 보여주는 외벽에는 밋밋한 평면이라고는 거의 찾아볼 수 없다. 성 베드로 성당에서 미켈란젤로는 그가 건축에 대해 초기에 가졌던 핵심적인 개념, 즉 조각으로서의 건축이라는 개념을 적용했다. 강한 인상을 풍기는 벽기둥들은 원형 사슬문에 부착된 드럼 부분을 통해 돔의 늑골로 이어지는 수직 방향을 지지한다. 산 로렌초 성당 정면에 세우고자 했던 거대한 대리석 원기둥은, 결국 성 베드로 성당의 쌍기둥에서 그 결실을 보게 된 것이다. 삶이 끝나가는 동안 미켈란젤로는 그의 마지막 '미완성' 작품에 매달렸다. 시지프스의 노동과 맞먹을 방대한 작업량이었지만, 미켈란젤로는 매우 고통스러운 그 사명을 순순히 받아들였다. 미켈란젤로는 드럼 부분이 완성될 때까지 살아 있었으며, 수많은 달콤한 제안들과 영예가 기다리고 있는 고향으로 돌아가고 싶었음에도 불구하고, 그대로 로마에 머물러 있었다. 마지막 순간까지 미켈란젤로는 신과 교황이 지시한 공사의 책임을 맡고 있었던 것이다. 바사리가 거듭

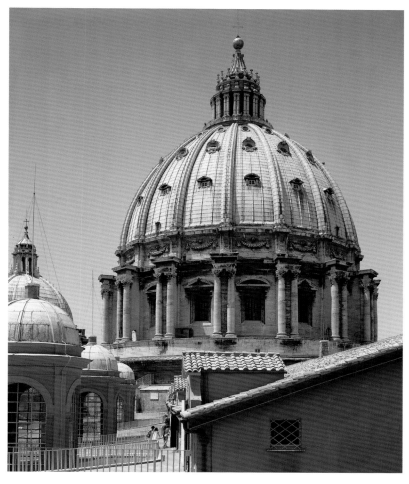

보낸 초대장에 대한 미켈란젤로의 답장에는 이런 글이 적혀 있다. "이 단계에서 공사를 그만두는 것은 지난 10년 동안 내가 신의 사랑을 위해 바친 모든 노동을 쓰레기로 만드는 부끄러운 짓입니다. …… 결론적으로 말해 내가 성 베드로 성당 공사를 중지하고 로마를 떠난다면 과연 어떤 일이 벌어질지 이해하시겠습니까? 우선 나는 수많은 도둑들을 행복하게 해줄 것이고, 성당이 폐허로 변해 결국 영원히 사라지게 되는 상황에 대해 책임을 지게 될 것입니다."

124-125쪽
성 베드로 성당의 후진 쪽에서 올려다본 돔의 모습

126쪽
〈다비드〉의 손, 1501-04년 (전체 작품은 66쪽에 수록)

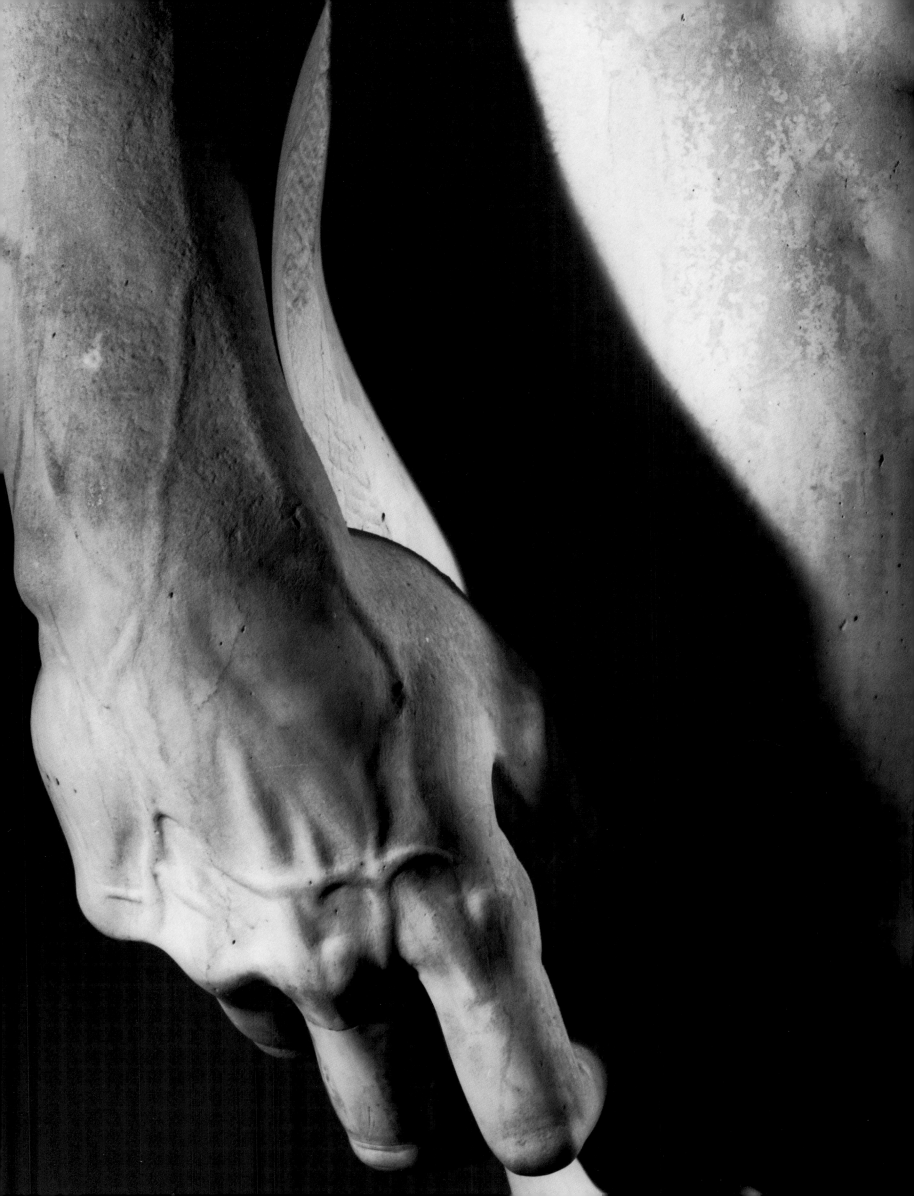

미켈란젤로의 생애와 작품

미켈란젤로의 생애

어린시절

미켈란젤로는 **1475**년 3월 6일 피렌체 공화국 외곽의 발 티베르티노에 있는 산간 마을 카프레세에서 태어났다. 그는 로도비코 디 리오나르도 디 부오나로티 시몬의 다섯 아들 중 둘째였다. 그의 가문은 12세기 이후 무역, 환전, 금융업에서 두각을 보였으며 공화주의 구엘프 당원으로서 항상 공직에서 중요한 자리를 맡아왔다. 그러나 미켈란젤로의 조부 시절부터 경제적으로 어려움을 겪기 시작했다. 미켈란젤로의 아버지와 삼촌은 세티냐노의 영지로부터 얻는 수입과 관공서의 말단직에서 나오는 봉급으로 검소하게 살았다.

미켈란젤로가 태어난 지 얼마 안 되어 로도비코의 카프레세에서의 임기가 끝났다. 가족은 피렌체로 돌아왔다. 미켈란젤로는 태어나서 돌이 될 때까지 세티냐노의 전원에서 한 석공 가족에게 맡겨져 자랐다. 미켈란젤로의 어머니는 1481년에 사망했다.

1482년에서 **1488**년 사이에(정확한 날짜는 기록되어 있지 않다) 미켈란젤로는 라틴어 학교에 다니기 위해 피렌체로 돌아왔다. 아버지와 삼촌은 그가 관직에 등용되어 가문의 전통을 이어주기를 바랐다. 그러나 미켈란젤로는 화가 도메니코 기를란다요의 작업장에서 시간을 보내는 것을 더 좋아했다. 그곳에

〈여인의 두상〉, 연도 미상

이탈리아의 정치·문화적 배경

1469 로렌초 데 메디치(일 마니피코)가 권력을 잡다. 피렌체의 예술과 문화가 만개한 '황금기'의 시초이다.

1470-1490 로렌초 데 메디치와 인문학자 마르실리오 피치노 덕분에 피렌체에 많은 학자들이 모여들고 로렌초 자신도 이탈리아의 선구적인 시인이 되다.

1478 피렌체의 파치 가가 교황의 측근들과 손을 잡고 로렌초 데 메디치에 대한 반란을 꾀하다. 피렌체의 대성당에서 암살을 시도했지만 로렌초의 동생 줄리아노가 대신 살해되다.

1480 로렌초가 피렌체, 로마, 나폴리 사이에 평화를 중재하다.

1482 레오나르도 다빈치가 밀라노 궁정에 가서 1499년까지 머무르다.

1483 라파엘로가 우르비노에서 태어나다.

미켈란젤로의 생애

서는 친구 프란체스코 그라나치가 일하고 있었다. 미켈란젤로의 아버지는 **1488**년 4월 1일, 아들이 공예가가 되기로 결심했을 때 가문을 일으키고자 했던 소망을 결국 단념했을 것이다. 로도비코는 아들이 기를란다요 형제들 밑에서 3년 동안 도제살이를 하도록 허락했다.

메디치 궁정에서

1489년에 미켈란젤로는 견습기간을 다 마치지 않고 기를란다요의 작업장을 떠나 그라나치와 함께 산 마르코 학파로 옮겨 갔다. 그곳에서는 도나텔로의 제자 베르톨도 디 조반니가 로렌초 데 메디치의 골동품 컬렉션을 활용해 일종의 자유 예술학교를 운영하고 있었다. 학생들은 조토나 마사초 같은 거장들의 프레스코를 모사하고, 메디치 가문 소유의 조각들과 골동품들을 연구하면서 실력을 연마했다. 점토로 몇 차례 연습을 한 뒤 미켈란젤로는 석조 작업으로 관심을 돌렸다.

고대의 모델을 따라 만든 작품인 〈늙은 판의 머리〉로 인해 미켈란젤로의 재능은 로렌초 일 마니피코의 눈에 띄었다. **1490**년부터 **1492**년에 미켈란젤로는 메디치 저택에서 가문의 일원으로 머물면서 장학금과 인문교육을 받았다. 그의 첫 번째 작품으로 기록

이탈리아의 정치·문화적 배경

〈성 베드로〉, 1489-90년경

1489 필리포 스트로치가 베네데토 다 마자노로 하여금 피렌체에 팔라초 스트로치를 세우도록 하다. 필리피노 리피가 로마의 산타 마리아 소프라 미네르바의 프레스코 작업에 착수하다.

1490 기를란다요가 〈성모 마리아의 생애〉와 〈세례 요한의 생애〉의 장면들을 피렌체의 산타 마리아 노벨라에 프레스코로 그리기 시작하다.

1491 예수회의 창립자 이냐시오 로욜라의 탄생 연도로 추정된다.

| 미켈란젤로의 생애 | 이탈리아의 정치·문화적 배경 | 미켈란젤로의 생애 | 이탈리아의 정치·문화적 배경 |

율리우스 2세를 위한 봉사

1505년 3월에 미켈란젤로는 바티칸으로 소환되었다. 교황 율리우스 2세는 그에게 거대한 묘소의 기념비 작업을 맡겼다. 일단 시안을 올려 허락을 받은 뒤 그는 대리석을 고르러 카라라로 향했고 4월부터 그해 말까지 그곳에서 머물렀다.

1506년 1월, 미켈란젤로는 후기 헬레니즘 작품인 〈라오콘 군상〉을 발굴현장에서 최초로 본 사람 중 하나가 되었다. 율리우스 2세의 묘소를 위한 중요한 계약이 성사된 기쁨에 그는 1월에 피렌체 근처에 있는 시골 영지를 구입했다. 그러나 날씨 문제로 대리석 운반이 지체되자, 교황은 인내심을 잃어 묘소에 대한 계획을 변경하고 대신 성 베드로 대성당을 재건하는 일에 마음을 쏟았다. 미켈란젤로는 이러한 계획 변경과 교황의 태도(교황은 심지어 그 동안 들어간 비용을 배상해주지도 않았다)에 분개해 4월 17일 바티칸을 떠났다. 11월에 이르러서야 피렌체 공화국으로부터 상당한 압력을 받은 미켈란젤로와 교황 사이의 합의가 볼로냐에서 이루어졌다.

1507년 미켈란젤로는 볼로냐 페트로니오 성당의 입구에 설치할, 실물보다 큰 율리우스 2세 청동상을 의뢰받았다. 이것은 그의 첫 번째 청동 작업이었는데 많은 어려움이 따랐고 완성하는 데 족히 1년은 걸렸다.

1508년 2월 청동상을 완성한 뒤바로(이 작품은 3년 뒤 반란 중에 파괴되었다), 미켈란젤로는 로마로 소환되었다. 그러나 미켈란젤로의 바람대로 율리우스 2세의 묘소를 맡게 되는 대신 시스티나 예배당의 천장을 장식하도록 요청받았다. 그는 계속해서 거절했으나 결국 어쩔 수 없이 그 일을 맡게 되었다. 그는 본래 단순했던

1505 피렌체에서 라파엘로가 〈목초지의 성모〉를 그리다.

1506 브라만테가 로마의 새로운 성 베드로 성당을 짓기 시작하다. 레오나르도가 〈모나리자〉를 그리다. 안드레아 만테냐가 만토바에서 사망하다.

1506-1516 레오나르도가 다시 밀라노 궁정에서 일하게 되다.

〈다비드〉상을 위한 소묘, 1501-02년

황제, 교황 율리우스 2세, 프랑스, 나폴리, 그 밖의 이탈리아 도시들이 1508년 (베네치아의 정치적, 경제적 숨통을 조이기 위한)캄브라이 동맹을 통해 베네치아에 맞서다.

1508 라파엘로가 바티칸에서 〈스탄체〉를 그리기 시작하다.

디자인을 대단히 복잡한 형태로 꾸미게 되었는데, 프레스코라는 익숙하지 않은 작업에 따른 기술적 문제라든지, 야심찬 의도와 회화 솜씨 간의 불협화음으로 인해 작업은 위기에 처했다.

1509년 봄 교황은 작업을 계속 진행할 것을 고집했다. 1510년 여름이 되자 시스티나 예배당 천장화의 전반부가 사실상 완성되었다. 그러나 교황의 건강 악화와 차기 교황 선거 운동으로 1511년 8월 15일이 되어서야 공개되었다. 일단 작업이 재개되자 나머지 절반 부분은 훨씬 더 빠른 속도로 완성되었고, 1512년 만성절 전날에 엄숙하게 개관식이 거행되었다. 1513년 2월 율리우스 2세는 사망했다. 미켈란젤로는 다음 교황 계승자와 율리우스 2세 묘소를 만들기로 새로운 계약을 맺었다. 묘소는 벽무덤의 형태를 띠게 되었으며 그는 1516년까지 이 일에 매달렸다. 〈반항하는 노예〉, 〈죽어가는 노예〉, 〈모세〉(이 작품은 나중에 완성되었다) 상들을 제작한 것은 바로 이 시기였다.

미켈란젤로는 마첼 데 코르비에 있는 집을 구입한 뒤(피렌체에서 보낸 몇 년을 제외하고는 죽을 때까지 이곳에서 살게 된다) 조각 작업실을 마련했다. 이 무렵 메디치 가가 재집권했고, 새 교황 레오 10세는 로렌초 데 메디치의 아들로서 미켈란젤로가 젊은 시절부터 알고 지냈던 인물이었다.

메디치 가의 방대한 프로젝트와 공화국의 간주곡

비록 교황과 미켈란젤로가 어린 시절부터 서로 알고 지냈지만, 메디치 가가 재집권한 뒤 새로 선출된 교황이 미켈란젤로를 우선적으로 선택했던 것은 아니다. 미켈란젤로는 베네치아의 화가 세바스티아노 델 피옴보와 협력해 라파엘로와 간접적인 경쟁 관계를

1509 베네치아가 테라페르마 영토를 모두 잃다. 이후 끊임없는 외교정책으로 1517년에 영토를 다시 되찾는다.

1510년경 레오나르도가 〈성 안나와 성모자〉(파리, 루브르)를 그리다.

1512 스페인 군대가 정부를 뒤엎고 피렌체 공화국을 멸망시키다. 메디치 가문이 베네치아로 돌아오다.

1513 조반니 데 메디치가 메디치 가문 최초의 교황인 레오 10세가 되다.

1514 니콜로 마키아벨리가 그의 정치적 논고 《군주론》을 저술하다.

1515 라파엘로가 성 베드로 성당의 최고 건축가로 임명되다.

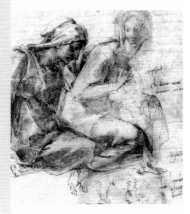

〈성 안나와 성모자〉, 연도 미상

1516 레오나르도가 프랑수아 1세의 초대로 프랑스로 가다. 티치아노가 〈우르비노의 베누스〉를 그리다.

미켈란젤로의 생애	이탈리아의 정치·문화적 배경

형성함으로써 바티칸에 영향력을 끼쳤다. 미켈란젤로는 1530년대까지 세바스티아노를 위해 프레스코와 회화 도안을 제공했으며, 또한 제자들로 하여금 다른 작품들을 완성하도록 했다. 그 예로 산타 마리아 미네르바 성당을 위해 만든 〈부활한 그리스도〉가 있다.

메디치 영토가 재구축된 시기인 1516년에야 미켈란젤로는 예술가로서 자신의 입지를 좀 더 강력하게 주장할 수 있게 되었다.

1516년 7월 8일 율리우스 2세 묘소에 관한 세 번째 새로운 계약을 맺었다. 또한 처음에는 조각 장식만 맡기로 했던 산 로렌초 성당 전면 작업을 담당하게 되었다. 의심 많은 교황과 그의 사촌 줄리오 데 메디치 추기경은 어느 정도 시간이 지나서야 건축가로서 미켈란젤로의 능력을 믿게 되었다. 산 로렌초 성당 정면에 대한 명확한 계약은 **1518**년 1월 19일에야 맺어졌다. 미켈란젤로는 로마에 있는 작업장의 문을 닫고 율리우스 2세 묘소를 위해 준비했던 대리석들을 피렌체로 보냈다.
1519년부터 〈포로〉와 〈승리〉에 관한 인물상들을 작업하기 시작했다. 이 작품들은 오늘날 피렌체의 아카데미아 미술관에 소장되어 있다.

고대 이후 유례가 없는 규모로 대리석을 채석하는 데 따르는 엄청난 노력과 기술적 난관의 세월을 보내던 중, **1520**년 3월 레오 10세가 갑자기 성당 정면 작업을 중단하라고 했다. 그러자 미켈란젤로는 '신 성구실' 또는 메디치 예배당에 전적으로 자신의 열정을 쏟았다. 산 로렌초에 있는 신 성구실은 브루넬레스키의 '구 성구실'과 짝을 이루는 방이었다. 미켈란젤로는 건축 도면을 그렸고 직접 조각 장식을 만들고자 했다. 그는 **1521**년 이 작업을 위한 재

라파엘로가 로마에서 고대 유물 발굴 작업의 책임자로 임명되다.

산 로렌초 정면의 스케치, 1518년경

1517 커피가 유럽에 소개되다.

1518 페라라에 있는 궁정 극장장이 된 아리오스토가 연극사에 길이 남을 공연들을 무대에 올리다.

1519 레오나르도 다 빈치가 앙부아즈 근처의 클루에서 사망하다.

1520 흑사병이 발발하다.
라파엘로가 로마에서 사망하다.

미켈란젤로의 생애	이탈리아의 정치·문화적 배경

료를 직접 고르고자 채석장을 방문했다. 피렌체에 머물던 이 시기 동안, 그는 점차 종합 건설업자 내지는 많은 업무를 위임하는 계획 총책임자 역할을 맡게 되었다. 레오 10세의 사촌이었던 클레멘스 7세(전 피렌체 추기경 줄리오 데 메디치)가 **1523**년 11월 교황의 자리에 올랐다. 그는 공식 업무를 시작하자마자 미켈란젤로에게 완전히 건축적인 새 프로젝트를 맡겼다. 그것은 로렌치아나 도서관을 만드는 일이었다. 이후 3년 동안 미켈란젤로는 교황과 긴밀히 협의해 가며 도서관을 디자인하고 건설했다. 이 도서관이야말로 거의 미켈란젤로 자신의 디자인에 따라 실현된 프로젝트이다. **1526**년 말경에 작업은 계단을 제외하고는 거의 완성 단계에 이르렀다. 동시에 미켈란젤로는 메디치 예배당과 율리우스의 묘소의 조각 작업을 진척시키기 위해 애를 썼다.
'로마의 약탈' 이후 **1527**년 5월 메디치 가문은 피렌체의 권좌에서 세 번째로 축출되었다. 봉기가 일어나는 동안 〈다비드〉상이 훼손되었다. 미켈란젤로는 묵묵히 조각 작업에 매진했으나, 얼마 안 있어 공공연하게 공화정부의 편을 들었다. **1528**년부터 레오나르도를 선례로 삼아, 피렌체의 방어 시설을 현대화하고 확장하는 데 힘을 썼다. **1529**년 4월 6일, 그는 방위 정책 건축가로 임명되었다. 같은 해 9월, 교황을 등에 업은 황제의 군대가 피렌체로 진군하자, 미켈란젤로는 혹시 있을지 모르는 음모를 피해 베네치아로 피신했다. 그는 심지어 프랑수아 1세의 치하에 있는 프랑스 궁정으로 망명할 것을 진지하게 고려하기도 했다. 그렇지만 피렌체 공화정부는 그를 속박하지 않을 것을 약속했으며 그 결과 미켈란젤로는 11월에 피렌체로 돌아갔다.
1530년 8월 피렌체 공화정부는 황제 카를 5세 앞에 무릎을 꿇었

1521 1459년 피렌체에 세워졌던 아카데미아 플라토니카가 코시모 데 메디치에 의해 문을 닫다.

1523 레오 10세의 사촌이 교황 클레멘스 7세가 되고 이탈리아의 프랑스 세력을 지지하다.

1525 황제 카를 5세가 파비아 전투에서 이탈리아의 프랑스군을 쫓아내고, 합스부르크 가의 통치를 공고히 하다.

1526 밀라노를 놓고 벌어진 카를 5세와 프랑수아 1세 사이의 첫 번째 전쟁이 끝나다.

1527 로마의 약탈: 카를 5세 휘하의 독일과 스페인 군대가 로마를 약탈한 사건. 메디치 가문이 다시 한번 피렌체에서 쫓겨나다.

1529 조반니 바티스타 다 몬테가 파도바에서 실용적인 의학 훈련(제자들이 실제로 병원을 방문하도록 함)을 도입하다.

1529-30 카를 5세의 군대가 피렌체를 점령하다.

미켈란젤로의 생애	이탈리아의 정치 · 문화적 배경

고, 황제는 피렌체를 교황에게 넘겨졌다. 미켈란젤로는 한동안 숨어 있었으나, 메디치 예배당의 작업을 계속한다는 조건 하에 공화정부의 다른 관리와 달리 교황 클레멘스 7세로부터 용서를 받았다. 1530년 가을, 미켈란젤로는 알폰소 데스테를 위해 그린 〈레다〉를 완성했으나 이를 넘기는 것은 거절했다. 그는 피렌체에 있는 교황의 칙사 바초 발로리를 위해 〈아폴론〉(또는 〈바쿠스〉) 대리석상 작업을 시작했다.

1531년 11월, "미켈란젤로는 메디치 예배당과 율리우스 2세 묘소를 제외한 그 어떤 작업도 해서는 안 되며 이를 어길 시 파문으로 처벌한다"는 교황의 칙령이 공포되었다. 그는 1534년까지 두 명의 〈메디치 공작〉상을 완성했고, 〈새벽과 황혼〉, 〈낮과 밤〉에 관한 우의적인 조각상을 미완성인 상태로 예배당 안에 설치했다. **1532**년 4월 29일 지루한 협상 끝에 율리우스 2세 묘소의 조각 규모를 총 11점의 큰 인물상(그 가운데 5점을 미켈란젤로가 맡기로 함)으로 축소해 제작하고 그것을 빈콜리에 있는 산 피에트로 성당에 설치하기로 교황과 새로운 계약을 맺었다. 그 결과 미켈란젤로는 상당 금액을 환불해야 했다. 그는 로마로 떠났고, 그곳에서 젊은 귀족 토마소 데 카발리에리를 만났다.
1532-1534년까지 그는 율리우스 2세 묘소와 메디치 예배당을 번갈아 작업하며 로마와 피렌체를 오갔다.
1534년 6월 미켈란젤로의 아버지가 90세로 세상을 떠났다. 그 해 9월 미켈란젤로는 로마에 완전히 정착했다. 그는 9월 20일을 끝으로 피렌체의 비아 모차에 있는 작업장의 문을 닫고 무수한 대리석 덩어리들과 반쯤 작업하다만 작업들을 남겨두고 그곳을 떠났다. 아직 설치되지 않은 〈메디

1530 카를 5세가 볼로냐에서 황제의 관을 쓰다.
메디치 가문이 피렌체에 복귀하다.

〈메디치 묘소의 인물상 스케치〉, 1528-30년경

1531 핼리 혜성의 출현이 세계 종말설을 불러일으키다.

1532 마키아벨리의 《군주론》이 출간되다.
코레조가 〈레다와 백조〉를 그리다.

1533 티치아노가 〈카를 5세의 초상〉을 그리다.

1534 프란체스코 구이차르디니가 〈이탈리아 이야기〉를 집필하기 시작하다.

미켈란젤로의 생애	이탈리아의 정치 · 문화적 배경

치 성모〉와 석관의 발치를 장식하기 위한 〈강의 신들〉을 위한 실제 작품 크기의 모형들도 남겨졌다. 미켈란젤로가 로마로 거처를 옮긴 지 이틀 후, 클레멘스 7세가 사망했다. 그의 계승자 바오로 3세는 10월에 교황의 자리에 오르고, 클레멘스가 의뢰한 작품을 1533-34년 겨울 동안 마칠 것을 요구했다. 시스티나 예배당의 제단 벽화인 〈최후의 심판〉이 바로 그 작품이다. 미켈란젤로는 마지못해 요구를 받아들였다. 바오로는 미켈란젤로를 율리우스 2세 묘소의 임무로부터 자유롭게 해주었다. 또한 그의 나이를 고려하여, 일단 캔버스에 〈최후의 심판〉을 그리도록 했다. 그러나 그는 유화는 훼손되기 쉽다는 이유로 그 제안을 일언지하에 거절했다.

1535-1541년까지 그는 시스티나 예배당의 사다리 위에서 기념비적 프레스코 작업에 매진했다. 바로 이 시기에 미켈란젤로는 최고의 명성을 누렸다. **1535**년 9월 1일, 그는 '교황의 수석 건축가이자 조각가이자 화가'로 임명되었다. 이제 최고 상류층에 속했으나 그는 여전히 로마로 피신한 피렌체인들을 가장 절친한 친구들로 여겼다. 미켈란젤로가 공화정의 미덕을 기리며 1530년대 제작한 〈브루투스〉 흉상은 그러한 친구들 가운데 한 명인 니콜로 리돌피를 모델로 삼은 것이다.
그렇지만 로마에 머물던 초창기 그에게 가장 결정적인 영감을 부여했던 젊은 귀족 토마소 데 카발리에리와 맺은 열정적인 관계였다. 그는 카발리에리를 이상화했고, 사랑과 숭배를 담은 수많은 시와 귀중한 몇 편의 소묘를 그에게 선사했다. 그러나 **1536**년부터 페스카라의 후작부인이며 시인인 비토리아 콜론나에 빠져들면서 카발리에리에 대한 숭배는 차츰 시들해졌다. 미켈란젤로는 그녀를 위해서도 많은 소네트를 지었고, 스

로욜라가 예수회를 창립하다. 이는 반종교개혁의 가장 중요한 세력을 이루게 된다.
알렉산드로 파르네세가 바오로 3세 교황이 되고 고대 로마 유적의 보호를 지지하다.

〈포르타 알프라토 요새의 소묘〉, 1529년

1535 줄리오 로마노가 만토바에서 팔라초 델 테의 건설과 장식을 맡게 되다.

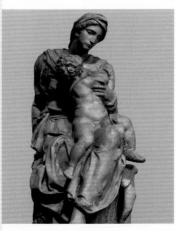

〈메디치 성모〉, 1521-34년

미켈란젤로의 생애	이탈리아의 정치·문화적 배경

케치와 소묘를 그렸다. 콜론나는 가톨릭 개혁운동에 동조했고 이는 미켈란젤로에게 큰 영향을 끼친다. 그녀가 로마에 머물 때마다 아마도 미켈란젤로는 퀴리날리스 언덕의 산 실베스트로 정원에 초대받았을 것이다. 그녀와 미켈란젤로는 함께 수도회를 위한 구상을 세웠다. 그는 또한 마르쿠스 아우렐리우스 황제의 기마상이 있는 카피톨리노 언덕을 새로 설계하는 기획에 참여했다.

1541년 성탄절에 〈최후의 심판〉이 공개되었다.

1542년 미켈란젤로는 마지못해 바티칸의 바오로 예배당에 그림을 그리기 시작했고, 그 결과 〈성 바오로의 개종〉과 〈성 베드로의 십자가 처형〉은 1550년에 완성되었다. 1542년 여름 율리우스 2세 묘소에 관한 마지막 계약이 체결되었다. 미켈란젤로는 〈모세〉상과 〈노예〉상(나중에 〈레아〉와 〈라헬〉로 대체되었다)을 넘겨야 했고, 나머지 인물상들은 라파엘로 다 몬텔루포와 다른 이들의 손에 맡기기로 했다. 율리우스 2세 묘소는 1545년 완성되었다.

1546년 10월 로마의 뛰어난 건축가 안토니오 다 상갈로가 사망했고, 미켈란젤로는 상갈로가 디자인했던 파르네세 궁전의 외장을 완성하는 일을 맡게 되었다.

1547년 1월 1일 미켈란젤로는 공식적으로 성 베드로 성당의 수석 건축가로 임명되었고 건물의 일부를 없애거나 기존 설계를 변경하는 전권을 위임받았다. 2월에 비토리아 콜론나가 사망했다. 이미 다른 친구들도 죽거나 피렌체로 가버린 상황에서 그녀의 죽음은 더욱 비통한 일이었다. 말년의 20년간 그는 점차 사람을 피하고 오직 성 베드로 성당 공사에만 매달렸다.

1550년 미켈란젤로는 자신의 묘소를 장식하기 위한 〈피렌체 피에타〉에 착수했다. 같은 해 바사리의 《예술가 열전》 초판이 간행되었

〈브루투스〉, 1538년경

1537 코시모 1세가 토스카나의 공작이 되다(1569년에는 대공의 칭호를 받는다). 그는 관리를 임명하거나 관직을 결정하는 국내 문제뿐만 아니라 외교와 전쟁 같은 국외 문제에서도 최고 통치자로서의 권력을 갖고 있었다. 행정권과 사법권은 다른 오래된 가문들의 손에 놓여 있었다. 트렌트 공의회(가톨릭 반종교개혁의 토대를 형성함)가 1545년에서 1563년 사이에 세 번 열리다. 트렌트 공의회는 가톨릭교회 내부 개혁의 기점이 되고 이는 예술에도 영향을 미친다.

〈여인 습작〉, 1540년경

1545 최초의 식물원이 파도바에 생기다.

1546 피에트로 아레티노가 희곡 〈오라치아〉로 르네상스 비극의 한 획을 긋다.

1548 대표적인 이탈리아 르네상스 철학자인 조르다노 브루노가 놀라에서 태어나다..

다. 그 안에 포함된 예술가 중 미켈란젤로만이 살아 있었다.

1553년 아스카니오 콘디비가 쓴 《미켈란젤로의 생애》가 출간되었다.

1555년 미켈란젤로는 이전의 피에타를 부수고 〈론다니니 피에타〉를 시작했고, 마지막 순간까지 작업을 계속했으나 완성하지는 못했다. 카피톨리노 언덕의 작업도 그가 죽기 직전까지 계속되었다. 더욱이 미켈란젤로는 산타 마리아 마조레의 스포르체스카 예배당(1559), 산 조바니 데이 피오렌티니, 로렌치아나 도서관의 계단과 같은 다른 수많은 건축도 디자인했다.

1557년 이후 미켈란젤로는 노령으로 인해 현장 작업을 충분히 감독할 수 없게 되었다. 그 결과 베드로 성당의 익랑 부분 볼팅에 몇 가지 문제가 생겼다. 말년에 미켈란젤로는 그러한 오류가 발생하지 않도록 자신의 자리를 지키는 데 온힘을 다했고, 도덕적 의무감마저 느꼈다.

1563년 피렌체에 새로 창립된 미술 아카데미의 장으로 코시모 메디치 1세와 함께 선출되었음에도 불구하고, 로마에 계속 머물렀다.

1564년 2월 14일경 미켈란젤로의 건강은 악화되었고 2월 18일에 사망했다. 그의 바람대로 시신은 피렌체로 운구되었고, 7월 14일 산 로렌초 성당에서 아카데미 측이 주최한 장중한 장례식이 거행되었다.

1550 조반 프란체스코 스트라파롤라가 최초의 유럽 이야기 모음집을 쓰다. 초키 델 몬테가 교황 율리우스 3세가 되다.

1551 제2차 트렌트 공의회가 가톨릭 교회 개혁에 박차를 가하다. 로욜라가 로마에 콜레지움 로마눔이라는 대학을 세우다.

1555 피렌체의 코시모 메디치 1세가 시에나를 정복하다.

1559 황제 펠리페 2세가 코시모 메디치 1세에게 시에나를 수여하다.

1560년경 '이교적' 르네상스 예술이 쇠약해지다. 이는 트렌트 공의회가 영향을 끼친 결과라고 할 수 있다.

1560 미켈란젤로의 경쟁자이자 맞수인 바초 반디넬리가 피렌체에서 사망하다.

1561 16세기 전례 음악의 거장 조반니 피에르루이지 다 팔레스트리나가 산타 마리아 마조레 성가대의 지휘자가 되다.

1562 로미오와 줄리엣의 '창안자' 마테오 반델로(그의 주요 노빌라들 214편 또한 셰익스피어에게 영감을 주었다)가 프랑스에서 사망하다.

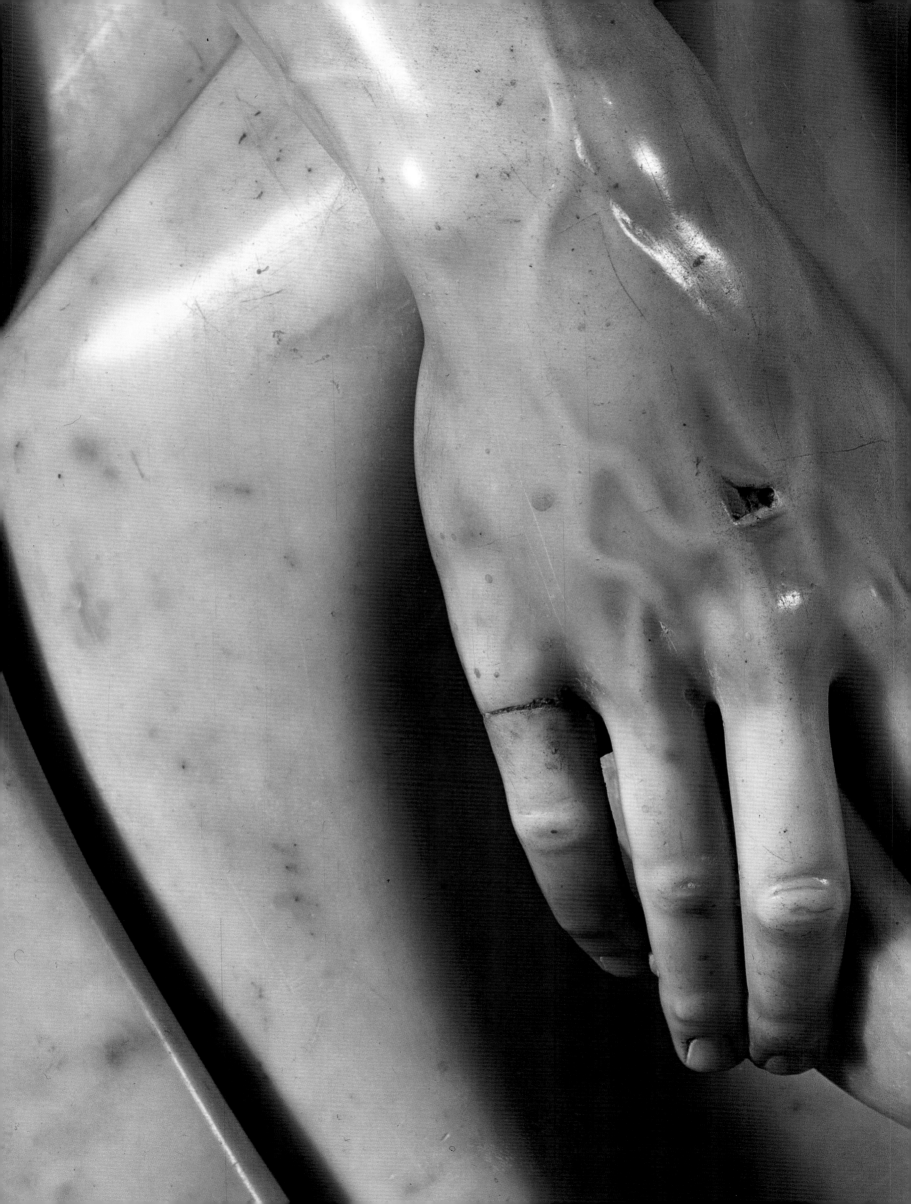

연도별 작품 목록

1490-1494

메디치 궁정에서 보낸 청년기

당시 로렌초 데 메디치의 궁정은 문학과 철학의 중심지로 이름이 높았다. 미켈란젤로는 피렌체의 예술과 문화가 만개했던 이 시기에 부모의 집과 기를란다요의 공방과 메디치 궁정을 오가며, 조토나 마사초 같은 거장들의 작품을 모사하고 메디치 가문 소유의 조각들과 골동품들을 연구하며 실력을 연마했다.

1492년에 로렌초가 사망하고 메디치 궁에서 집으로 돌아오게 된 미켈란젤로는 여전히 로렌초의 후계자인 피에로 데 메디치를 위해 작업을 하지만, 그가 자유롭게 창작활동을 펼칠 수 있었던 청년 시절은 곧 막을 내린다.

〈켄타우로스의 전투〉의 세부, 1492년

〈두 인물들〉(조토의 그림 모사), 1490년경, 펜과 잉크, 32×19.7cm, 루브르 박물관 소묘실, 파리.

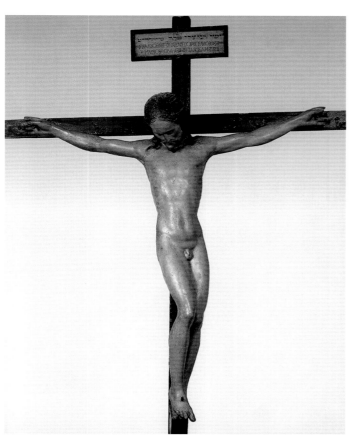

〈십자가상〉, 1492/1593년경, 나무에 채색, 135×135cm, 카사 부오나로티, 피렌체.

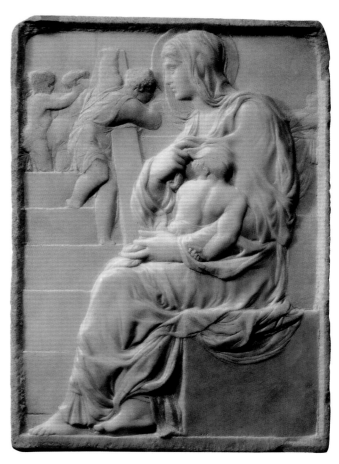

〈계단 위의 성모〉, 1492년경, 대리석, 55.5×40cm, 카사 부오나로티, 피렌체.

〈성 베드로〉(마사초의 〈봉헌금〉 모사), 1489-90년경,
펜과 잉크, 붉은 초크, 31×18.5cm, 뮌헨 판화 미술관

〈세 남자들〉(마사초의 〈사그라 델 카르미네〉를 모사한 것으로 추정),
1496년경, 펜과 잉크, 29×19.7cm, 알베르티나 판화 미술관, 빈.

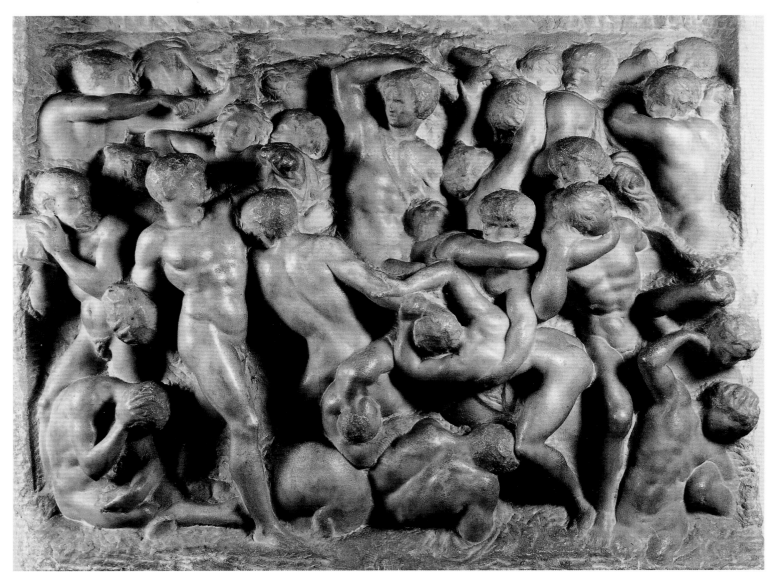

〈켄타우로스의 전투〉, 1492년, 대리석, 84.5×90.5cm, 카사 부오나로티, 피렌체.

"우리 시대에 당신의 작품보다
더 아름다운 창작물은 결코 만들어진 적이 없다."

벤베누토 첼리니, 미켈란젤로에게 바친 시 중에서

1494-1500
피렌체를 떠나다

1494년에 있었던 프랑스 샤를 8세의 침공으로 이탈리아는 혼란의 시기를 맞게 되었고, 피렌체를 떠나 볼로냐로 도피한 미켈란젤로는 그곳에서 산 도메니코 마조레에 있는 도미니쿠스 성인의 제단을 장식할 조각상들을 제작했다. 이후 잠시 피렌체로 돌아왔다가 1496년 로마로 가게 된 미켈란젤로는 새로운 전기를 맞이한다. 그는 로마의 유력인사였던 리아리오 추기경이나 부유한 은행가인 자코포 갈리와 같은 후원자들을 만나 차츰 명성을 쌓는다.

〈촛대를 들고 있는 천사〉, 1494-95년, 대리석, 높이 51.5cm,
산 도메니코 마조레, 볼로냐.

〈성 도미니쿠스의 유골함〉, 1494-95년, 대리석, 산 도메니코 마조레, 볼로냐.

"······자신의 예술에 대해 언제나 확고한 믿음을
갖고 있었던 미켈란젤로는, 이해할 준비가 되어
있는 사람들에게 완벽에 이르는 길을
보여주었다."

조르조 바사리

〈성 프로쿨루스〉, 1494-95년, 대리석,
높이 58.5cm, 산 도메니코 마조레, 볼로냐.

〈성 페트로니우스〉, 1494-95년, 대리석,
높이 64cm, 산 도메니코 마조레, 볼로냐.

〈바쿠스〉, 1496-97년, 높이 184cm,
바르젤로 국립박물관, 피렌체.

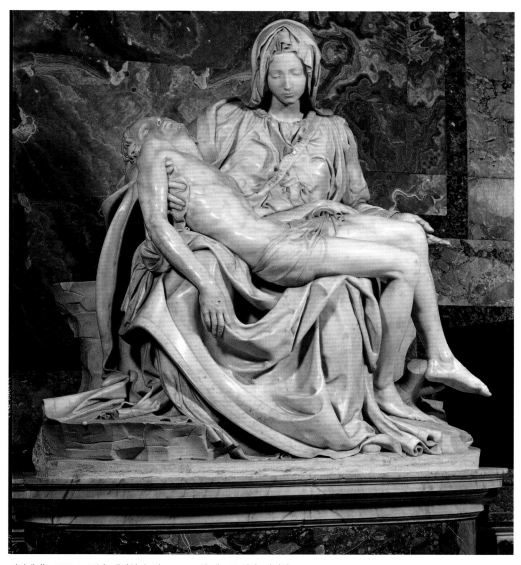

〈피에타〉, 1499-1500년, 대리석, 높이 174cm, 성 베드로 성당, 바티칸.

"무형의 돌덩어리 하나가 자연의
인간 육체조차 도달하지 못했던
완벽한 형상을 띠게 되다니
이것은 분명 기적이다."

조르조 바사리, 미켈란젤로의
〈피에타〉에 대해 쓴 글에서

〈그리스도의 매장〉, 1500/01년, 목판에 유채,
161.7×149.9cm, 국립미술관, 런던.

〈맨체스터 성모〉, 1497년경, 캔버스에 템페라, 104.5×77cm, 국립미술관, 런던.

1501-1504
피렌체로 돌아오다

1501년 3월 미켈란젤로는 피렌체 공화국의 이념을 상징하는 〈다비드〉상의 의뢰를 받아 피렌체로 돌아왔다. 이 시기 미켈란젤로는 더 이상 한 사람의 고객에 의존하는 작가가 아니라 누구나 인정하는 거물로 자리 잡게 된다. 정치적으로 안정된 피렌체 공화국에서 여러 가지 공공작품을 맡아 활동하는 한편 피렌체의 부유한 상인 안젤로 도니, 타데오 타데이, 바르톨로메오 피티 등 개인 후원자의 의뢰를 받아 작품을 제작하기도 했다.

〈성가족〉, 1503-04년, 목판에 템페라, 91×80cm, 우피치 미술관, 피렌체.

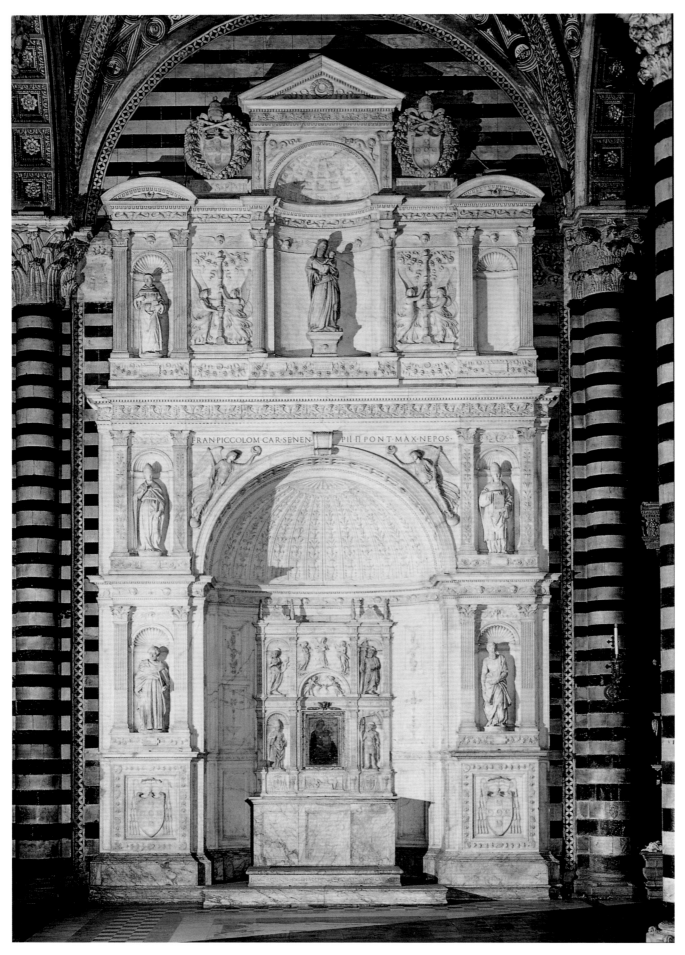

〈피콜로미니 제단〉, 대리석, 시에나 성당.

⟨성 바오로⟩, 1501-04년, 대리석,
높이 127cm, 피콜로미니 제단, 시에나 성당.

⟨성 베드로⟩, 1501-04년, 대리석,
높이 124cm, 피콜로미니 제단, 시에나 성당.

⟨교황 대(大) 그레고리우스⟩, 1501-04년,
대리석, 높이 136cm, 피콜로미니 제단,
시에나 성당.

⟨교황 피우스 1세⟩, 1501-04년, 대리석,
높이 134cm, 피콜로미니 제단, 시에나 성당.

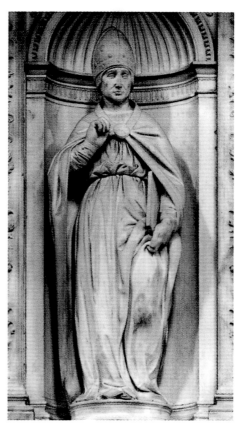

〈카시나 전투〉를 위한 인체 습작, 1504년경,
연필, 펜과 잉크, 40.8×28.4cm, 카사 부오나로티, 피렌체.

〈카시나 전투〉를 위한 세 인물, 1504년경,
연필, 펜과 잉크, 33×17.5cm,
루브르 박물관 소묘실, 파리.

〈성 마태오〉, 1503-05년경, 대리석, 높이 271cm, 아카데미아 미술관, 피렌체.

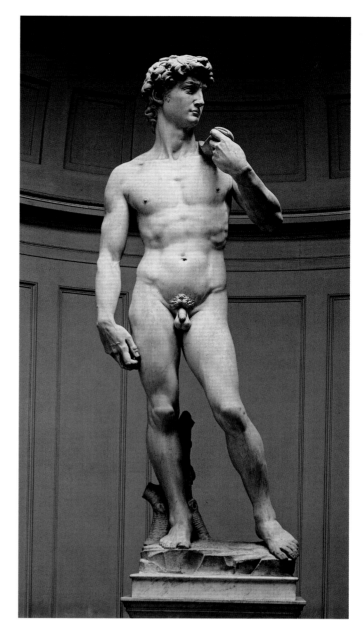

〈다비드〉, 1501-04, 대리석, 높이 410cm, 아카데미아 미술관, 피렌체.

〈타데이 톤도〉, 1504-06년경, 대리석,
109×104cm, 왕립미술원, 런던.

〈피티 톤도〉, 1503년경, 대리석,
바르젤로 국립박물관, 피렌체.

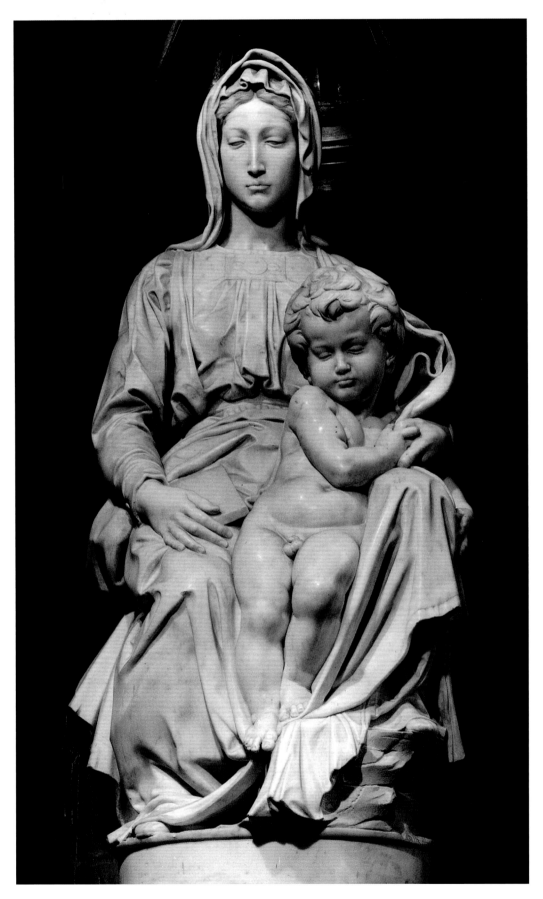

〈브뤼헤 성모〉, 1504-06년경, 대리석,
높이 94cm, 성모성당, 브뤼헤.

"진정으로 훌륭한 예술가는 거친
돌덩어리가 불필요한 껍데기 속에
담고 있는 것을 보여주어야 한다.
대리석의 주문을 깨는 것은 두뇌의
의도를 따르는 손의 힘이다."

조르조 바사리

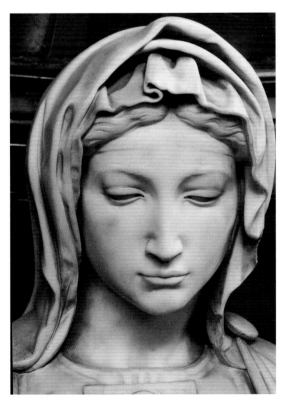

1505-1534
교황의 부름을 받다

1505년 3월, 미켈란젤로는 교황 율리우스 2세의 부름을 받아 로마로 돌아왔다. 처음에 교황은 자신의 묘소 장식을 그에게 맡겼으나 얼마 뒤 시스티나 예배당의 천장화를 그리도록 했다. 미켈란젤로 자신은 묘소 조각에 대한 열정으로 불타올랐으나, 시스티나 예배당의 천장화라든지 산 로렌초의 예배당과 도서관 같은 다른 일들이 끼어들면서 묘소 장식은 피치 못하게 연기되고 축소되었다. 이 시기 미켈란젤로는 교황들과의 신경전, 메디치 가의 복귀 및 공화국의 부침을 겪으면서 로마와 피렌체, 볼로냐를 오가며 거대한 프로젝트들을 진행시켰다.

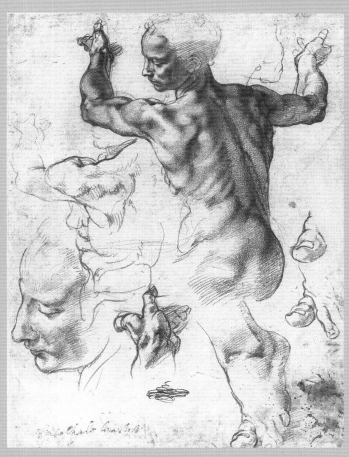

〈리비아 무녀를 위한 습작〉, 1510년경, 붉은 초크, 메트로폴리탄 미술관, 뉴욕.

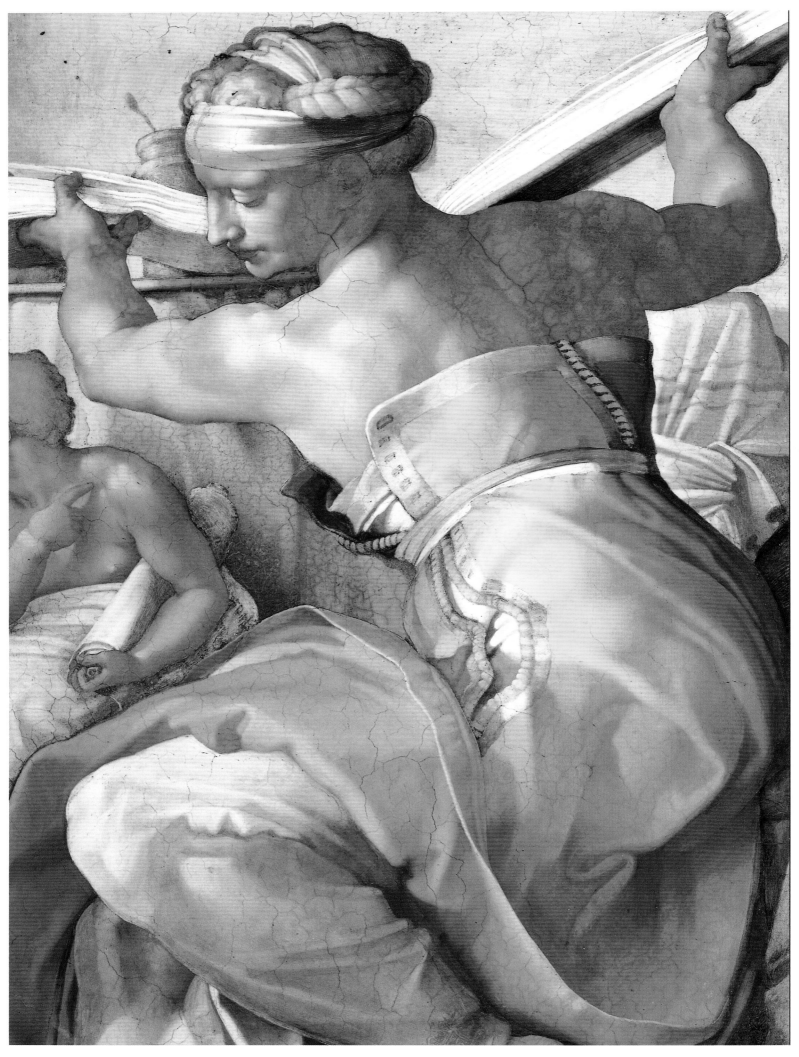

〈리비아 무녀〉, 1511년, 시스티나 예배당, 바티칸.

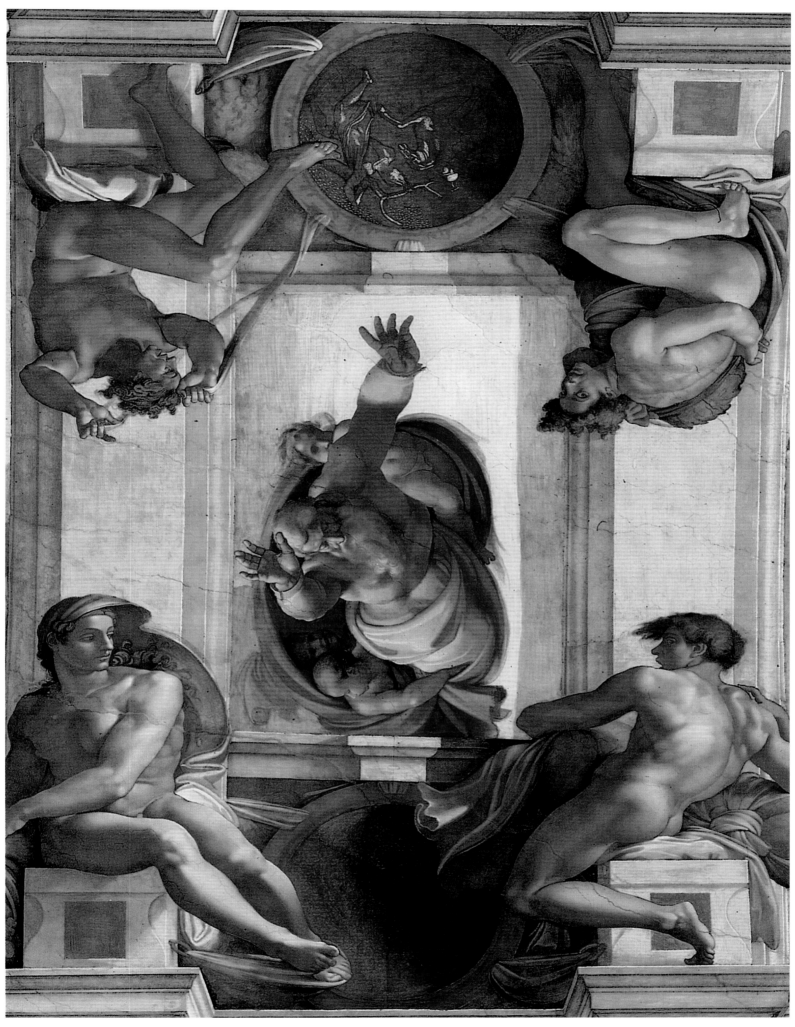

〈물을 갈라 뭍이 드러나게 하다〉, 1511년, 시스티나 예배당, 바티칸.

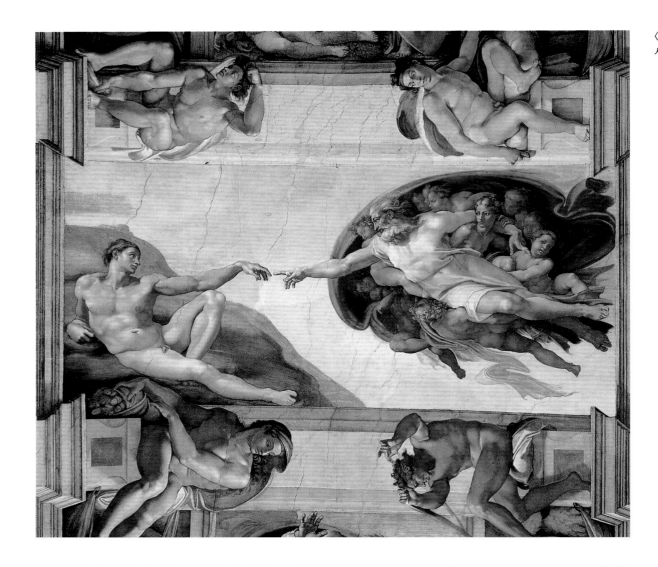

〈아담의 창조〉, 1511년,
시스티나 예배당, 바티칸.

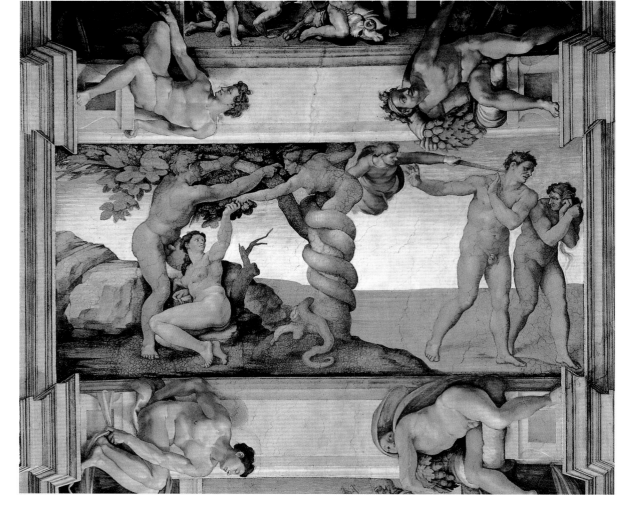

〈인류의 타락과 에덴 동산에서의 추방〉,
1511, 시스티나 예배당, 바티칸.

시스티나 예배당과 율리우스 2세 묘소를 위한 습작, 1513년경,
붉은 초크, 펜과 잉크, 28.5×19.5cm, 애슈몰린 박물관,
옥스퍼드.

"소묘는 훌륭한 화가가 되기 위한 진정한
길이다. 이것은 우리 시대의 어느 누구보다
뛰어났으며 완벽한 조각가이자 회화에서
지대한 업적을 남긴 위대한 거장
미켈란젤로에 의해 입증되었다."

요한 볼프강 폰 괴테

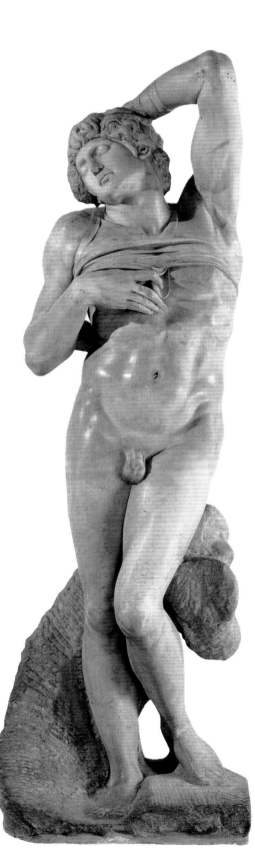

<죽어가는 노예>, 1513년경, 대리석,
높이 229cm, 루브르 박물관, 파리.

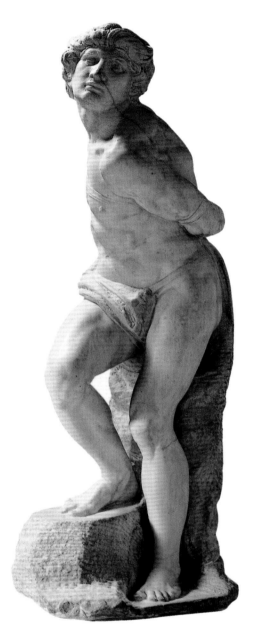

<반항하는 노예>, 1513-16년,
대리석, 루브르 박물관, 파리.

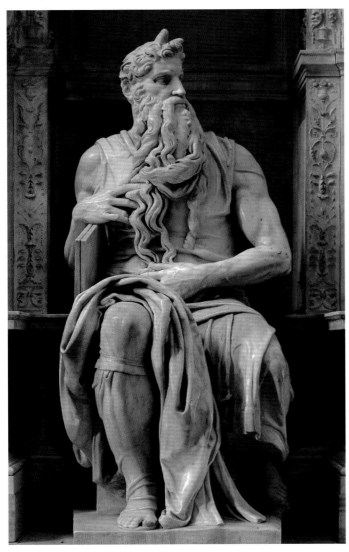

〈모세〉, 율리우스 2세의 묘소, 1513년경, 대리석, 높이 235cm,
빈콜리 산 피에트로 성당, 로마.

〈부활한 그리스도〉, 1518-20년경, 대리석, 높이 205cm,
산타 마리아 미네르바 성당, 로마.

〈승리〉, 1519-34년, 대리석, 높이 261cm,
팔라초 베키오, 피렌체.

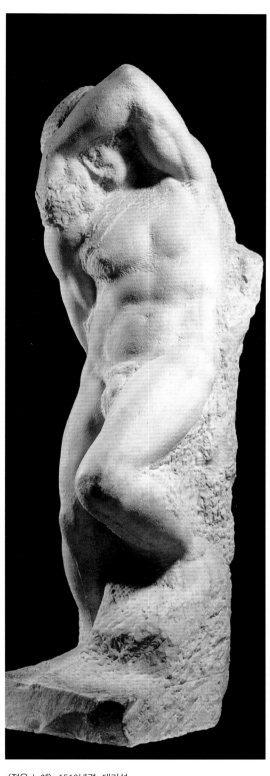

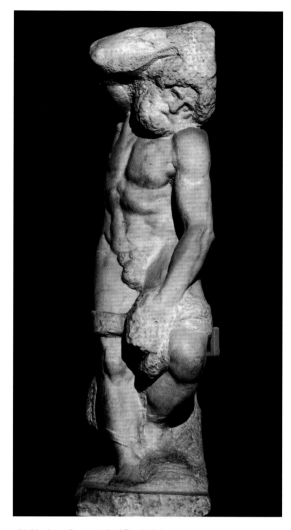

〈수염 난 노예〉, 1519년 이후, 대리석,
높이 263cm, 아카데미아 미술관, 피렌체.

"모든 예술가들은 미켈란젤로에게
영원히 갚을 수 없는 큰 빚을 지고
있다. 왜냐하면 그는 예술가들을
구속해온 전통적인 형식의 사슬을
끊어버렸기 때문이다."
조르조 바사리

〈아폴론〉(일명 〈다비드〉), 1525-30년경, 대리석,
높이 146cm, 바르젤로 국립박물관, 피렌체.

〈젊은 노예〉, 1519년경, 대리석,
높이 256cm, 아카데미아 미술관, 피렌체.

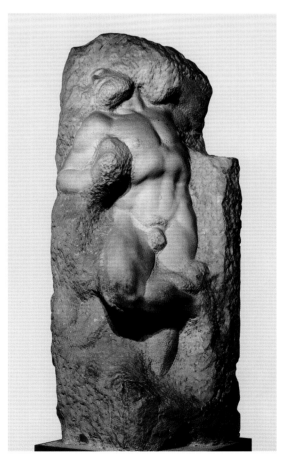

〈깨어나는 노예〉, 1519년 이후, 대리석,
높이 267cm, 아카데미아 미술관, 피렌체.

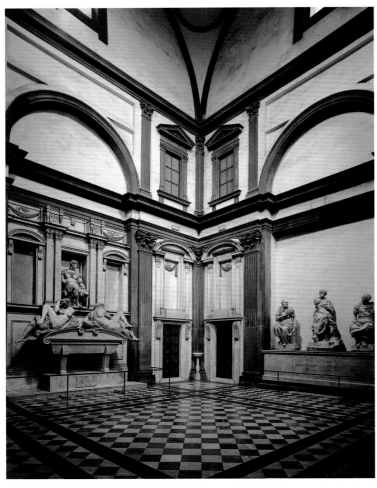

메디치 예배당의 실내 장식, 1520-34년, 산 로렌초 성당, 피렌체.

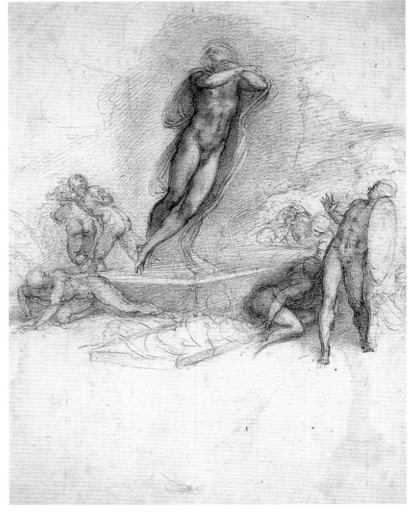

〈부활〉, 1530년경, 붉은 초크, 15.2×17.1cm,
루브르 박물관 그래픽 아트실, 파리.

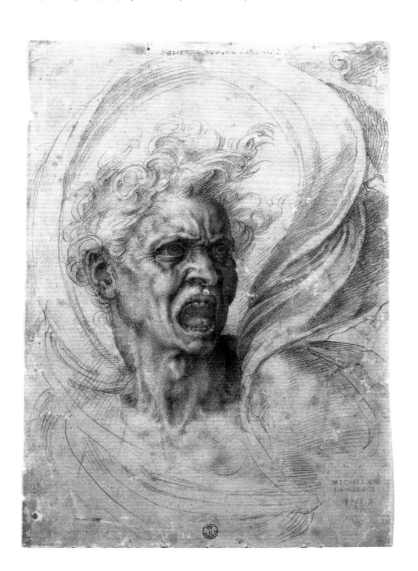

"발이 구두보다 고귀하고, 피부가 몸을
둘러싼 의복보다 아름답다는 사실을
깨닫지 못한다면 그 얼마나 허황되고
무지한 정신이겠는가?"

미켈란젤로

〈소리 지르고 있는 수염 없는 남성 습작〉(일명 〈저주받은 사람〉),
1525년경, 검은 잉크, 35.7×25.1cm, 우피치 미술관, 피렌체.

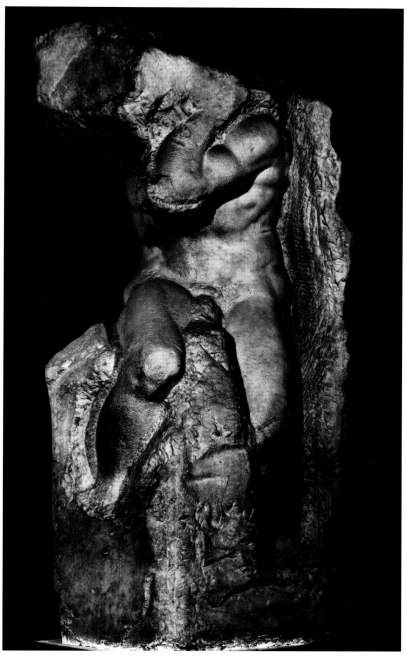

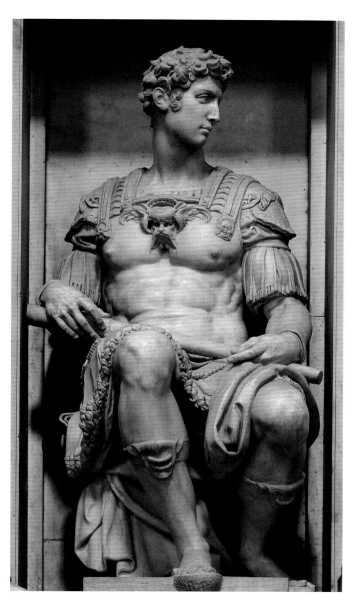

〈줄리아노 데 메디치〉, 1521-34년, 대리석, 높이 173cm,
산 로렌초 성당 메디치 예배당, 피렌체.

〈노예 아틀라스〉, 1530-34년경, 대리석, 높이 277cm, 아카데미아 미술관, 피렌체.

에티엔 들론, 〈레다와 백조〉, 1545년경,
미켈란젤로의 그림을 모사한 판화.

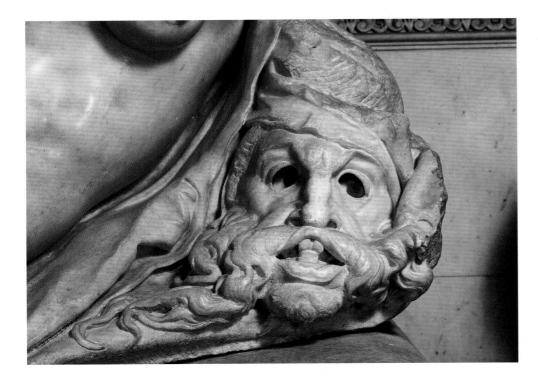

〈밤을 나타내는 그로테스크한 형상〉,
줄리아노 데 메디치의 묘소, 1521-34년,
대리석, 산 로렌초 성당 메디치 예배당, 피렌체

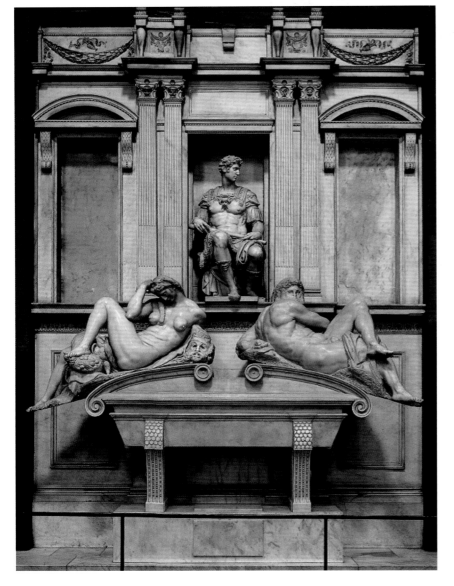

〈밤과 낮을 나타내는 반쯤 기대어 누운 인물상들〉,
줄리아노 데 메디치의 묘소, 1521-34년, 대리석,
630×420cm, 산 로렌초 성당 메디치 예배당, 피렌체.

"대단히 희귀할 뿐만 아니라 독창적인
조각상인 〈밤〉에 대해 더 이상 무엇을 말할 수
있을까? 과거나 현재를 막론하고 과연 이
작품과 비교할 만한 작품이 있겠는가? ……
다른 조각가들도 이 주제에 대해 한번쯤은
생각했겠지만, 미켈란젤로를 능가하기는커녕
비교조차 할 수 없을 것이다."

조르조 바사리

1534-1564
로마에 정착하다

1534년 9월 미켈란젤로는 로마에 완전히 정착했다. 다음해 교황의 '수석 건축가이자 조각가이자 화가' 로 임명된 미켈란젤로는 당시 최고의 명성을 누린다. 1536년부터 1541년까지 기념비적인 대작인 시스티나 예배당의 〈최후의 심판〉에 매진했으며 마침내 율리우스 2세 묘소의 작업도 완성한다. 이후 20년간 그는 점차 사람을 피하고 오직 성 베드로 성당 작업에만 매달렸다.

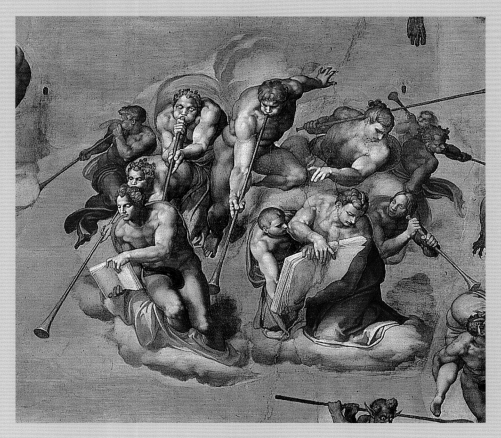

〈최후의 심판〉의 세부, 1535-41년, 프레스코, 시스티나 예배당, 바티칸.

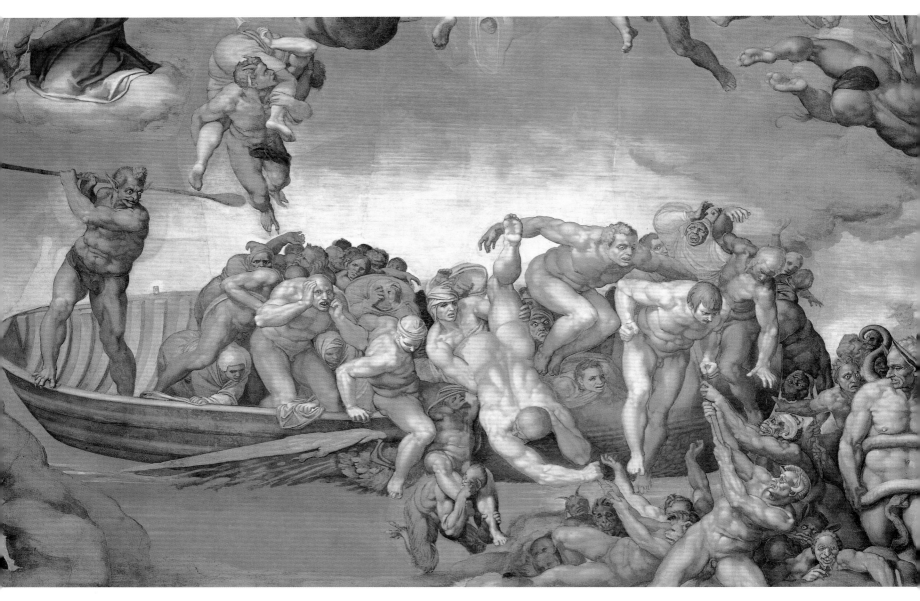

〈저주받은 이들이 들어가는 지옥의 입구〉, 〈최후의 심판〉의 세부,
1535-41년, 프레스코, 시스티나 예배당, 바티칸.

"신께서는 내가 성취할 수 있는 것 이상을
열망할 수 있도록 해주셨다."

미켈란젤로

〈금과 은으로 된 열쇠를 그리스도에게 돌려주는 베드로〉 (위)
〈동물 가죽을 걸친 세례 요한〉 (아래)
〈최후의 심판〉의 세부, 1535-41년, 프레스코, 시스티나 예배당, 바티칸.

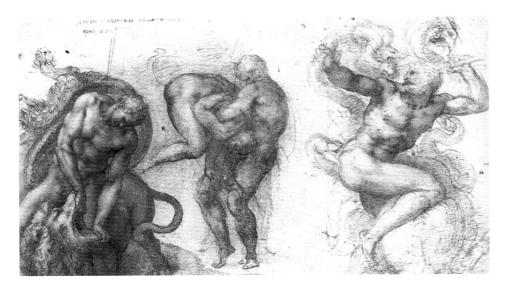

〈헤라클레스의 세 가지 과업〉, 1530년, 붉은 초크, 27.2×42.2cm, 왕립도서관, 윈저 성.

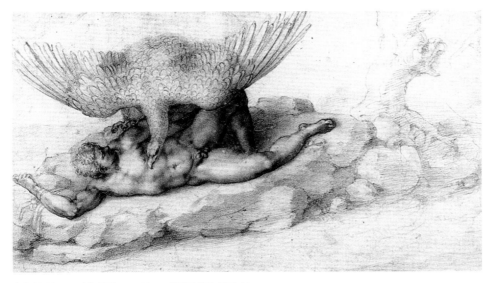

〈티티오스〉, 1532년, 목탄, 19×33cm, 왕립도서관, 윈저 성.

에티엔 뒤페락, 〈로마 카피톨리노 광장을 위한 미켈란젤로의 설계도〉, 1569년, 동판화.

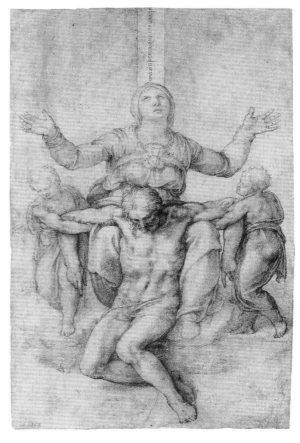

〈비토리아 콜론나를 위한 피에타〉, 1538-40년,
검은 초크, 29.5×19.5cm, 가드너 미술관, 보스턴.

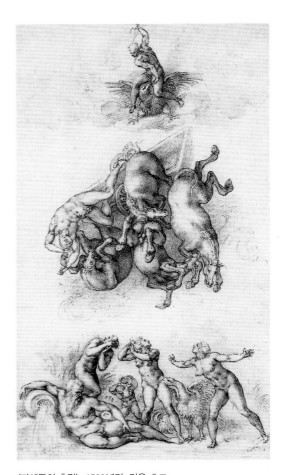

〈파에톤의 추락〉, 1533년경, 검은 초크,
41.3×23.5cm, 왕립도서관, 윈저 성.

〈레아〉, 율리우스 2세의 묘소, 1542년경, 대리석, 높이 197cm,
빈콜리 산 피에트로 성당, 로마.

안뜰에서 본 팔라초 파르네세의 정면, 1546-47년경, 로마.

〈라헬〉, 율리우스 2세의 묘소, 1542년경, 대리석,
높이 209cm, 빈콜리 산 피에트로 성당, 로마.

"작업은 마음으로 하는 것이지 손으로 하는
게 아닙니다. 정신을 집중하지 못하면
수치스러운 결과가 나옵니다."

미켈란젤로

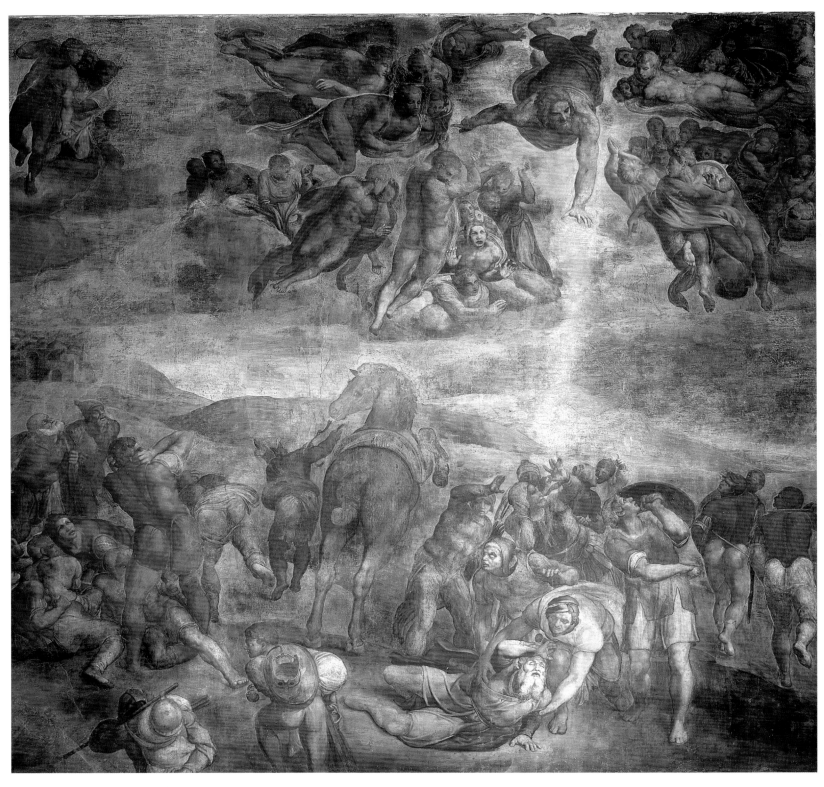

〈성 바오로의 개종〉, 1542-45년경, 프레스코,
625×661cm, 파올리나 예배당, 바티칸.

"미켈란젤로의 작품은 미술을 통해 경험할 수 있는 가장 순수하고 고양된
감정을 유발한다. 그는 관람자의 취향과 상관없이 오로지 자기 자신을
즐겁게 하기 위해 작업을 하는 듯하다. 그의 과장된 표현과 창안은
환상이나 매혹이 목적이 아니라, 사람의 마음을 압도하고 자극하여
이미지를 통한 진정한 쾌감을 불러일으키기 위해
상상력을 길들이는 것에 있었다."

외젠 들라크루아

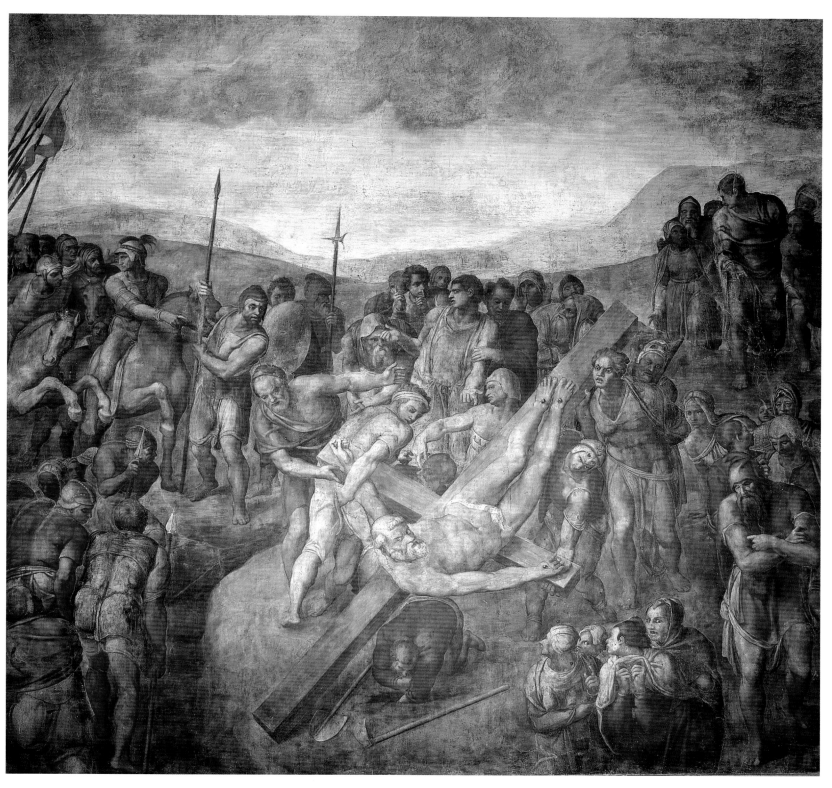

〈성 베드로의 십자가 처형〉, 1542-45년경, 프레스코,
625×661cm, 파올리나 예배당, 바티칸.

"배경도 없고 나무도, 건물도 없다.
흔히 보는 잡다하고 아름다운 것들은
그림에 없다."

조르조 바사리

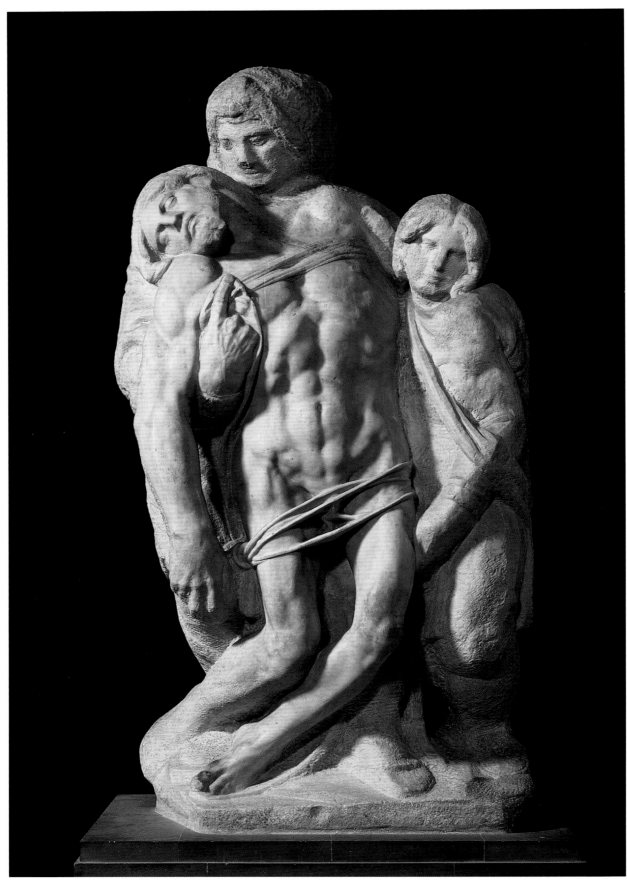

〈팔레스트리나 피에타〉, 1555년경, 대리석, 높이 253cm, 아카데미아 미술관, 피렌체.

산 조반니 데이 피오렌티니의 설계도, 카사 부오나로티, 피렌체.

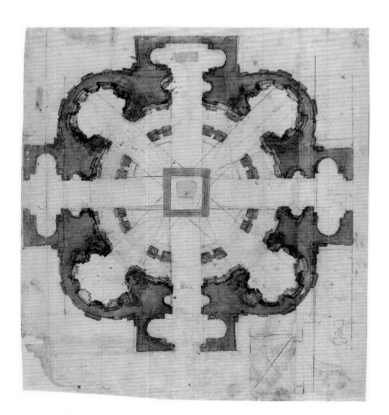

산 조반니 데이 피오렌티니의 설계도, 1559년경, 42.8×38.6cm,
연필, 펜과 잉크, 수채와 백연, 카사 부오나로티, 피렌체.

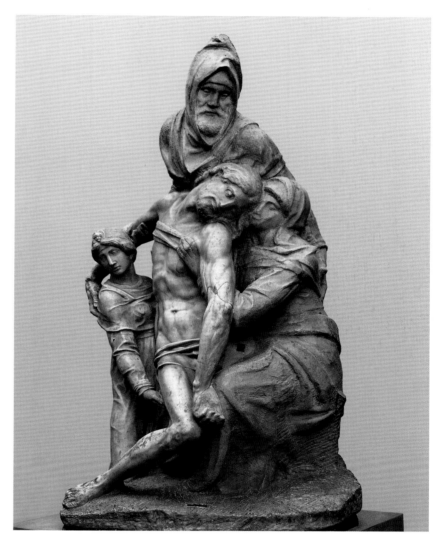

〈피렌체 피에타〉, 1550-55년, 대리석, 높이 226cm, 오페라 델 두오모 박물관, 피렌체.

"예술 작품이란 그저 신성하고 완전무결한
창조주의 그림자일 뿐이다."

미켈란젤로

1. **뉴욕**
 메트로폴리탄 미술관

2. **보스턴**
 이사벨라 스튜어트 가드너 미술관

3. **옥스퍼드**
 애슈몰린 박물관

4. **윈저**
 왕립도서관, 윈저 성

5. **런던**
 영국박물관
 국립미술관
 왕립미술원

6. **브뤼헤**
 성모교회

7. **파리**
 루브르 박물관

8. **뮌헨**
 판화미술관

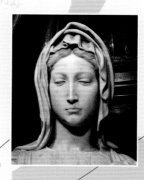
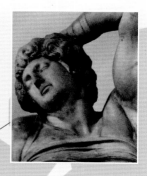

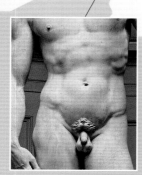

9. 빈

알베르티나 판화미술관

10. 밀라노

카스텔로 스포르체스코 미술관

11. 볼로냐

산 도메니코 성당

12. 피렌체

바르젤로 국립박물관
산 로렌초 성당
아카데미아 미술관
오페라 델 두오모 박물관
우표 소묘 박물관
우피치 미술관
카사 부오나로티
팔라초 베키오

13. 시에나

시에나 성당

14. 로마

팔라초 파르네세
빈콜리 산 피에트로 성당
산타 마리아 소프라 미네르바
시스티나 예배당
바티칸 성 베드로 성당

참고문헌

Argan, Giulio C. and Bruno Contardi, Michelangelo Architect, New York 1993

Bardeschi Ciulich, Lucilla (ed.), Michelangelo: grafia e biografia, exhib. cat., Brescia 2001

Barocchi, Paola (ed.), Il Giardino di San Marco, exhib. cat., Florence 1992

Barolsky, Paul, "Looking at Renaissance Sculpture with Vasari," in MacHam, Satrah Blake (ed.), Looking at Italian Renaissance Sculpture, Cambridge 1998

Barolsky, Paul, "Michelangelo and the Image of Artist as Price," in Basilika eikon/ Collana di studi sul Rinascimento, 4/30-35

Campbell, Stephen J., "'Fare una Cosa Morta Parer Viva': Michelangelo, Rosso and the (Un)Divinity of Art," in Art Bulletin vol. 84, no. 4, December 2002

Chastel, Andre (ed.), Leonardo da Vinci: Samtliche Gemalde und die Schriften zur Malerei, Munich 1990

Condivi, Ascanio, The Life of Michelangelo, first published 1553 (see Wohl, Alice Sedgwick)

Fastenrath Wiebke, "Terribilita - Bizzaria - Capriccio: Zum Dekorationssystem der Sixtinischen Decke", in Rohlmann, Michael and Andreas Thielmann (eds.), Michelangelo: Neue Beitrage, Munich/ Berlin 2000

Freud, Sigmund, Der Moses des Michelangelo, Frankfurt a. M. 1964

Girardi, Enzo N., "La mi'allegrezz'e la la malinconia," in Rotondi Secchi Tarugi, Luisa (ed.), Malinconia ed allegrezza nel rinascimento, Milan 1999

Goffen, Rona, Renaissance Rivals: Michelangelo, Leonardo, Raphael, Titian, New Haven/ London 2002

Hirst, Michael, Michel-Ange dessinateur, exhib. cat., Paris 1989

Hirst, Michael, The Young Michelangelo: The Artist in Rome, 1496-1501, exhib. cat., London 1994

Hirst, Michael, "Michelangelo in Florence: 'David' in 1503 and 'Hercules' in 1506," in The Burlington Magazine, no. 142, August 2000

Jacobs, Fredrika, "(Dis)assembling Marsyas, Michelangelo and the Accademia del disegno," in The Art Bulletin, vol. 84, no. 3, September 2002

Kauffmann, Georg, Die Kunst des 16. Jahrhunderts, Berlin 1984

King, Ross, Michelangelo and the Pope's Ceiling, London 2002

Panofsky, Erwin, Studies in Iconology Humanistic Themes in the Art of the Renaissance, Oxford 1939

Peoletti, John T., "Michelangelo's Masks," in Art Bulletin, vol. 74, 1992

Poeschke, Joachim, Die Skulptur der Renaissance in Italien, vol. 2: Michelangelo und seine Zeit, Munich 1992

Robin Richmond, Michelangelo and the Creation of the Sistine Chapel, New York 1995

Rosenberg, Charles M., "Alfonso I d'Este and the man who bought pigs," in Neher, Gabriele (ed.), Revaluing Renaissance art, Aldershot 2000

Rosenberg, Raphael, Beschreibungen und Nachzeichnungen der Skulpturen Michelangelos, Munich 2000

Saslow, James M., "Michelangelo: Sculpture, Sex and Gender," in McHam, Sarah Blake (ed.), Looking at Italian Renaissance Sculpture, Cambridge 1998

Thielmann, Andreas, "Schlachten erschauen - Kentauren gebaren," in Michelangelo: Neue Beitrage, Munich/ Berlin 2000 (see also Fastenrath)

Tolnay, Charles de, Michelangelo, 5 vols., Princeton [1943-60] 1969-71

Vasari, Giorgio, Lives of the Artists (transl. George Bull), London 1965 (first published 1550/ revised and enlarged edition 1568)

Vecchi, Pierluigi de und Gianluigi Colalucci, Michelangelo: The Vatican Frescoes, New York 1997

Wallace, William E., "A Week in the Life of Michelangelo," in McHam, Sarah Blake (eds.), Looking at Italian Renaissance Sculpture, Cambridge 1998

Wallace, William E., Michelangelo: The Complete Sculpture, Painting, Architecture, Southport 1998

Wallace, William E., Michelangelo at San Lorenzo: The Genius as Entrepreneur, Cambridge 1994

Wilde, Johannes, "Michelangelo and Leonardo," in Burlington Magazine, no. 95, 1953

Wohl, Alice Sedwick and Helmut Wohl (transl.), Ascanio Condivi's Life of Michelangelo, Baton Rouge/ Oxford 1976

Saslow, James M., The Poetry of Michelangelo, New Have/ London, 1992

Gilbert, Creighton (transl.) and Robert N. Linscott (ed.), Complete Poem & Selected Letters of Michelangelo, New York 1963

그림출처

AKG Berlin: 36, 40, 41 위

akg-images/ Erich Lessing: 123

akg-images/ Rabatti-Domingie: 50, 61, 81, 85, 108

Archivio Buonarotti, Florence: 27, 37, 38, 41 아래, 43

Aurelio Amendola: 3, 7, 9, 60, 68, 126

Bridgeman Art Library: 25, 31, 62, 87, 88 맨 위, 89, 95, 143 아래 오른쪽

Casa Buonarotti: 93 위, 111 아래, 169 위 왼쪽/ 아래 왼쪽

EMB-Service Luzern, Franz Gisler: 99-102

Albert Hirmer and Irmgard Ernstmeier-Hirmer: 49, 58, 59, 64, 139 위 왼쪽,
149 위 오른쪽/ 아래 왼쪽/ 아래 오른쪽, 150, 155, 156 위 왼쪽, 157, 159 위 왼
쪽/ 위 오른쪽, 165 위 왼쪽/ 아래 왼쪽

The Metropolitan Museum of Art: 32

ⓒ Photo SCALA, Florence, 2003: 4, 10, 16, 19, 45, 46, 47, 52, 65, 66, 67, 72,
75, 78, 79, 91, 92, 94, 104, 112, 113, 114, 116, 117, 118 아래, 120, 121, 124,
138, 139 아래 오른쪽, 140, 143 위 왼쪽/ 위 오른쪽, 145, 158, 160, 166, 167,
168, 169 오른쪽

Paolo Tosi Fotografo Firenze: 51, 63, 69, 70, 71, 76, 77, 139 위 오른쪽

Vatican Museums, Vatican: 15, 21, 29, 34, 39, 42, 55, 57, 82, 93 아래, 97, 105,
106, 107, 153

32쪽 그림 | 야코피노 델 콘테, <미켈란젤로 부오나로티>, 1540년경, 패널에 유채,
88.3×64.1cm. The Metropolitan Museum of Art, gift of Clarence Dillon,
1977 (1977.384.1). Photograph ⓒ 1985, The Metropolitan Museum of Art

찾아보기

지은이
제오르자 일레츠코Georgia Illetschko_ 미술사학자이며 자유기고가 겸 사진가로 활동하고 있다.
현재 오스트리아 빈에서 거주 중이다.

옮긴이
최기득┃ 계명대학교 서양화과를 졸업하고 미국 위트워스대학교에서 미술교육학 석사학위를 받았다.
현재 대구예술대학교 서양화과 교수로 재직 중이며, 역서로는《서양미술사》,《예술가를 위한 해부학》,
《새로운 미술의 이해》,《거꾸로 그린 그림》등이 있다.

I, Michelangelo

_미켈란젤로가 말하는 미켈란젤로의 삶과 예술

지은이 ┃ 제오르자 일레츠코
옮긴이 ┃ 최기득
펴낸이 ┃ 한병화
펴낸곳 ┃ 도서출판 예경

초판인쇄 ┃ 2012년 11월 30일
초판발행 ┃ 2012년 12월 7일

출판등록 ┃ 1980년 1월 30일(제300-1980-3호)
주소 ┃ 서울시 종로구 평창동 평창2길 3
전화 ┃ 02-396-3040~3
팩스 ┃ 02-396-3044
전자우편 ┃ webmaster@yekyong.com
홈페이지 ┃ http://www.yekyong.com

ISBN 978-89-7084-486-2 04600
ISBN 978-89-7084-324-8 (세트)
책값은 뒤표지에 있습니다.

I, Michelangelo / Georgia Illetschko
ⓒ 2004 Prestel Verlag, Munchen-Berlin-New York-London
Korean Translation ⓒ 2012 Yekyong Publishing Co.

This Korean Edition was published by arrangement with Prestel Verlag, Munchen-Berlin-New York-London
through Sigma TR Literary Agency, Seoul.